아이도 선생님도 놀면서 배우는

신나는 미술 시간

아이도 선생님도 놀면서 배우는

신나는 미술 시간

2021년 8월 20일 처음 펴냄
2022년 5월 20일 2쇄 펴냄

지은이 노수산
펴낸이 신명철 | 편집 윤정현 | 영업 박철환 | 경영지원 이춘보 | 디자인 최희윤
펴낸곳 (주)우리교육 | 등록 제 313-2001-52호
주소 03993 서울특별시 마포구 월드컵북로 6길 46
전화 02-3142-6770 | 팩스 02-6488-9615 | 홈페이지 www.urikyoyuk.modoo.at

*이 책의 내용을 쓰고자 할 때는 저작권자와 출판사의 허락을 받아야 합니다.
*잘못된 책은 바꾸어 드립니다.
*책값은 뒤표지에 있습니다.

아이도 선생님도 놀면서 배우는

신나는 미술 시간

노수산 지음

우리교육

색깔천재

"선생님, 누구 오셨어요."

낯이 익은 얼굴이다.

"선생님, 저 영주예요."

"영주, 그 말썽꾸러기 영주? 어머 어른이 다 되었네! 근데 웬일이니?"

"선생님, 저 아이들 가르치고 싶어서요."

"미대 갔니?"

"네. 선생님이 저보고 맨날 색깔 만드는 천재라고 하셨잖아요! 벌써 졸업했어요. 집에서 아이들 몇 가르치는데 재미있어요. 그래서 선생님처럼 정식으로 한번 해보려구요."

그렇게 그림도 열심히 안 그리고 말썽만 부리더니! 영주한테 미안하지만 천재라고 한 기억은 전혀 나지 않았어요. 아이들 칭찬을 많이 하는 편이지만, 영주를 그렇게 칭찬했는지는 희미할 뿐입니다. 그런데도 칭찬 한마디가 아이의 삶에 큰 영향을 끼쳤으니 놀랍고, 뿌듯함을 넘어서 충격적인 일이었어요.

영주가 평생 미술을 통해 아이들을 가르치겠다고 결심하는 계기가 된 색깔천재라는 칭찬은 이후 아동미술을 연구하고 가르치는 내내 방향

지시등 같은 역할을 했습니다. 아이를 대하는 태도, 수업을 어떻게 할까, 무슨 프로그램을 만들까, 고민하고 가닥을 잡아가는 과정마다 꼭 한번씩 돌아보게 해주었습니다.

미술대학을 졸업하면 대부분 작가의 길을 걷게 됩니다. 저의 경우 숙명여고와 홍익대학교를 나왔기 때문에 작가로서 쉽게 사회에 발을 내딜 수 있는 기회가 주어졌습니다. '숙란회'라는 전시인데, 저도 숙란회를 통해 첫 전시를 하게 되었습니다. 하지만 작가로서 숙란회에 첫 작품을 내도 신나지 않고 재미도 느낄 수가 없었습니다. 작품도 마음에 들지 않아 스스로 실망하게 되었습니다.

'내가 내 작품이 마음에 안 드는데 어떻게 다른 사람의 마음을 움직이며 감동을 줄 수 있겠나'라는 생각이 들어 힘든 시기를 보냈습니다. 작가로서 고민이 많았지만 이제 사회에 나왔으니 돈을 벌어야 한다는 부담감도 있어서 아르바이트를 하게 되었습니다. 아이들 미술을 가르치는 일이었는데 작품을 할 때보다 훨씬 신이 나고 재미있었습니다.

그 시기에 우리나라에서 처음으로 홍대 평생교육원에서 아동미술 강의가 열렸습니다. 2년 코스의 강의를 들으면서 '내가 갈 길은 바로 이 길이구나' 하는 생각이 들었습니다. 이후 전국교직원노동조합 미술교과에서 초등교사, 중·고등 미술교사, 사교육으로 아이들을 가르치는 교사들이 모여 6년간 아동미술에 관해 많은 공부를 하게 되었습니다.

미술의 역사, 다른 나라의 미술교육, '좋은 아동미술 프로그램은 어떤 것일까?' 등 함께 배우고 토론하고 실험했던 그 시간은 제게 아동미술 수업을 할 수 있는 풍부한 토양을 만든 시간이었습니다.

그렇게 오랜 시간 공부하고 연구한 프로그램들을 다른 많은 아동미

술 선생님과도 공유하고 싶었습니다. 개인의 이익을 위한 것이 아니라 우리나라 아동미술교육의 질을 높이는 것이 더 중요하다고 생각했기 때문이었습니다. 홈페이지를 만들어 프로그램을 올리기 시작했고 좀 더 자세히 프로그램을 설명하기 위하여 블로그도 만들었습니다.

홈페이지와 블로그를 보고 선생님들이 프로그램을 배워가기 시작했고 수업해 보신 분들은 피드백도 올려주셨습니다. 제가 바라던 대로 서로 소통하는 공간으로 자리 잡았습니다.

또한 저는 교실에서 이루어지는 미술 수업뿐만 아니라 수업 중에 할 수 없는 연극이나 다른 야외 활동도 아이들과 해보고 싶어 3~4박 일정으로 미술 캠프를 만들어 진행하였습니다. 아이들에게 많이 경험하게 하고,

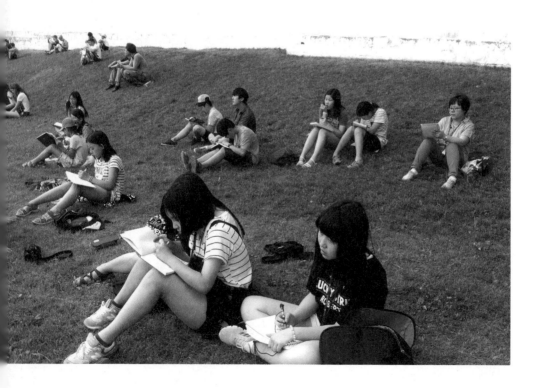

보는 시각도 넓혀 주고 싶어 국내와 해외로 스케치 여행도 다니기 시작했습니다.

이렇게 아동미술에 대한 경험과 아이디어들이 쌓여갈수록 아이들을 더 잘 아는 것이 필요하다는 생각이 들었습니다. 알아보니 마침 집에서 가까운 경원대학교 대학원에 아동학 전공이 있어 그곳에서 아동학을 다시 공부하였습니다.

아이들 작품이요?

아이들과 수업하면서 아동미술이 이렇게 재미있고 누구나 잘할 수 있고 아이들에게는 꼭 필요한 수업이라는 걸 알려주고 싶었습니다. 아이들뿐 아니라 학부모, 다른 미술 수업하는 선생님들께 보여주고 싶었습니다. 홈페이지를 운영하고 있었지만 전시를 통해 온라인뿐 아니라 오프라인에서도 직접 볼 수 있다면 더 효과적일 것 같았습니다.

아주 중요한 일이라는 생각이 들어 가까운 곳에서 편하게 하는 전시회를 열고 싶지는 않았습니다. '누구나 미술 전시회 하면 떠올리는 곳, 갤러리가 제일 많은 곳, 전통과 현재가 공존하는 곳, 인사동으로 가지고 나가야 되겠다.' 인사동에서도 경인미술관이면 좋겠다 싶었습니다. 한옥 갤러리로 유명하고 갤러리들 안에 전통찻집과 넓은 정원이 있는 곳, 박영효의 생가였던 곳. 비록 대관료가 비싸긴 하지만 오시는 부모님들도 '아, 이런 곳에서도 아이들 전시를 할 수 있구나.' '우리 아이들이 대단한 작품을 했구나.' 기특해 하면서 전시도 즐기고 차도 마실 수 있는 여유를 가질 수 있는 곳. 망설일 이유가 없었습니다.

마음을 정한 후 전시관을 대관하러 갔습니다. 어떤 전시인지 물어보기에 설명을 드렸더니 "아이들 작품이요?" 하더니 경인미술관은 오랜 전통과 역사가 있어 아이들 전시는 어렵다고 하였습니다.

대관을 거절당하고 집에 돌아와 생각하니 자라나는 아이들의 전시가 얼마나 중요한데 싶고, 도대체 아동미술이 무엇인지도, 교육에서 미술교육이 얼마나 중요한 역할을 하는지도 모르는 것 같아 화가 났습니다.

다음 날 다시 찾아갔습니다. 큐레이터를 만나 우리나라의 교육이 무엇이 잘못되어 있는지, 미술교육이 얼마나 중요한 역할을 할 수 있는지 설명하고, 아동미술은 성인 미술을 하기 위한 과정이 아니라 당당하게 하나의 장르로 자리매김하고 있다고 일장 연설을 하였습니다.

열변을 토한 덕분인지 큐레이터분이 관장님께 한번 여쭤보겠다고 했고 다음 날 '전시를 해도 좋습니다'라는 소식을 들었습니다. 또 안 된다고 하면 (지금은 세상에 계시지 않으시지만) 할아버지 관장님을 직접 만나뵙고 재차 이야기하려고 했습니다. 다행히도 저의 진심이 전해졌던 것 같습니다.

드디어 전시 오픈이 다가왔습니다. 이삿짐센터 트럭에 작품들을 싣고 가서 밤늦도록 디스플레이하고 오픈을 하였습니다. 그런데 큐레이터가 뛰어와서 "선생님 정말 죄송합니다. 저는 아이들 작품이라고 해서 학예회 같은 수준인 줄 알았어요" 하고 말하였습니다. 무턱대고 찾아갔던 저의 이야기를 끝까지 들어준 것만으로도 고마웠는데 이렇게 이야기해주니 힘들었던 마음까지 위로가 되었습니다.

전시를 하게 되면 미술관에서 플래카드를 하나씩 만들어 걸어주는데 소제목을 '노수산의 아동미술전'이라고 붙여주었습니다. 제가 우리 전시 제목 '아이들이 만들어 가는 세상展'이 있는데 왜 이렇게 쓰셨냐고 물었

더니 "아이들의 작품이긴 하지만 결국은 선생님의 머리에서 나온 거 같은데요"라고 이야기했던 기억이 납니다.

이후 지금까지 나무미술 단독전 9번, 단체전 3번의 전시를 경인미술관에서 하였습니다. 그 외에도 미국 뉴저지 '코리안 커뮤니티센터'와 곤지암 작업실 야외전시까지 모두 14번의 전시를 하였습니다.

전시할 때마다 학부모님들과 전시를 보러 오신 선생님들이 너무 좋아하셨고 칭찬을 아끼지 않으셨습니다. 미대 졸업생으로서 저만의 작품을 해야 한다는 강박관념이 있는데 '노수산의 아동미술展'을 할 때마다 '나는 내 작품으로 다른 사람들과 공감하고 감동을 주는 것이 어려웠는데 이게 내 작업이기도 하구나' 하는 생각이 들어 스스로 가지고 있던 부담감도 내려놓을 수 있었습니다.

그때부터 학부모들이 "선생님은 무슨 작업을 하세요?" 물어보면 나는 자신 있게 이야기합니다. "나는 아이들과 함께 작품을 합니다"라고 말입니다.

선생님들도 배우고 놀자

미술교육은 아이들 개인의 특성과 표현 욕구, 잠재력을 바탕으로 한다는 면에서 매우 개인적이지만 공동 작업과 협력을 통해 서로 배울 수 있는 공동체적인 성격을 가지고 있습니다.

선생님들도 마찬가지입니다. 선생님들 각자의 수업 방법이 있겠지만 프로그램도 여러 손을 거치면 더 좋은 프로그램이 되고 많은 재료도 접할 수 있고 아이들 문제를 함께 고민할 수도 있습니다. 홈페이지와 블로

그에 취지를 설명하고 아동미술 연구 모임을 모집한다는 공지를 올렸습니다. 많은 선생님이 합류했고, 많이 필요한 부분이었던지 적극적으로 참여해 연구 모임은 순조롭게 진행되었습니다.

연구 모임을 하면서 프로그램의 공유는 물론이고, 시중에서 구하기 어려운 재료도 공동구매하고, 합동전시도 계획하고, 스케치 모임도 같이 가며 점점 모임의 역할이 커지기 시작했습니다. 그리고 홈페이지나 블로그, 인스타그램에 올리는 작품에 대해 궁금해하는 선생님도 많아지고 연구 모임에 함께 하고 싶어 하는 선생님들도 늘어났습니다.

하지만 연구 모임에 새로운 선생님들이 합류하는 경우 우리가 공부해온 내용을 잘 알지 못해 모임 내용이 반복되는 경우도 있었고, 새로 온 선생님들도 어려워하였습니다. 그래서 연구 모임에 처음 들어오는 선생님들을 위한 수업을 시작하게 되었고 그렇게 시작된 연구 수업은 연구 모임을 들어오는 과정이 되었습니다.

연구 수업 1, 2, 3기 선생님들이 모여 하나의 연구 모임을 만들고 4, 5기 선생님들이 모여 또 하나의 모임을 만들었습니다. 지금 진행되는 6, 7기 연구 수업 선생님들이 또 하나의 연구 모임이 될 것입니다.

인터넷 등에 나와있는 대부분의 프로그램이 유아나 저학년에 맞추어져 있어 초등 고학년 또는 중·고등학교 아이들이 수업하기는 적당하지 않아 모인 선생님들도 이런 아이들을 위한 프로그램을 원하셨습니다. 이 책이 초등 전학년과 중등 아이들을 위한 것도 이런 이유입니다. 아이들을 가르치는 일과 더불어 선생님을 대상으로 하는 연구 수업과 연구 모임도 저의 중요한 역할이 되지 않을까 생각합니다.

차례

드로잉

⓪. 드로잉

미술의 기초이고 창작의 근본이며 표현 능력을 향상시킬 수 있는 기본적이고 필수적인 기법으로 수업 시작 시 언제나 필요한 과정이다.

회화가 주가 되는 프로그램

1. 풍경화

사진에서는 느낄 수 없는 3차원 공간을 2차 공간에 구도를 넣어 표현해보는 수업이다.

2. 3단 입체 풍경

평면이 아닌 입체로 원경, 중경, 근경을 중첩 표현해보며 분리된 평면 그림을 다양한 방법으로 재배치함으로써 입체그림으로 만든다.

디자인이 주가 되는 프로그램

공예가 주가 되는 프로그램

소리나 움직임이 있는 프로그램

아동미술교육을 하는 선생님에게

　'교육', education은 라틴어의 교육이라는 명사 educatio를 어원으로 합니다. 그러나 educatio의 동사형 educo는 두 개의 뜻으로 나뉩니다. 그 하나인 educare는 우리가 흔히 알고 있는 '가르치다'라는 뜻으로 모범적인 사람을 만든다는 의미입니다. 또 다른 하나 educere는 '끌어내다'라는 뜻으로 인간의 내면으로부터 끌어내도록 돕는 일입니다. 교육이라는 것은 이렇게 두 가지의 뜻을 모두 가지고 있습니다. '교육'은 누군가에게 여러 가지 지식이나 진리를 축척시킬 수도 있고 그가 가지고 있는 잠재 능력을 발산시켜 뻗어나가게 할 수도 있습니다.

　그러나 오랫동안 지속되었던 교육은 전자의 educare, '가르치다'에만 집중되어 왔습니다. 21세기는 획일적인 사고가 중심이 아니라 개인의 개성과 창의성을 통해 가장 자기다운 모습과 생각에 관심을 보이는 시대입니다. 그러므로 어느 때보다도 개인의 잠재능력을 끌어내 발전시켜야 한다는 후자의 educere가 더욱 중요한 개념으로 인식되고 있습니다. 예술 분야는 이런 후자의 개념을 교육하기에 적합한 분야입니다.

　예술에는 수많은 분야가 존재합니다. 미술뿐 아니라 음악, 무용, 문학, 건축, 영화 등등 다양한 분야로 나뉩니다. 혹시 아동 음악이나, 아동 무용이라는 말을 들어보셨나요? 예술에서 '아동'이라는 단어가 붙는 영역은 '아동미술'과 '아동문학'뿐입니다. 그러면 무엇을 '아동미술'이라고 하

고 무엇을 '아동문학'이라고 할까요?

아동문학은 아동으로부터 나온 결과물은 아닙니다. 즉 아동을 위한 성인문학의 장르일 뿐 아동으로부터 나온 결과물은 아닙니다. 문학이나 음악과 같은 다른 예술 분야는 그 자체를 행하기 위해서는 학습이 필요합니다. 예를 들어 글을 알아야 한다든가, 악기를 다룰 수 있어야 한다든가, 음표를 알고 사용할 줄 알아야 합니다.

그러나 아동미술은 학습 없이 행한 그 자체로도 하나의 예술 행위로 인정합니다. 이는 아동미술이 성인의 작품을 모방하거나 어떤 것을 이루기 위한 답습의 과정이 아니라, 아동의 생각, 표현, 느낌 등을 담아내는 하나의 예술 분야로 인정받고 있다는 것을 의미합니다. 아동미술의 특징, 아동미술의 발달 단계 등이 학문으로 자리 잡고 있는 이유도 이러한 배경 때문입니다.

명작을 남겼던 많은 화가들은 아이들의 드로잉을 닮고 싶어 하고 따라하고 싶어 하였습니다. 샤갈, 미로, 피카소, 칸딘스키 외에 팝아트 화가들까지도 아이들의 순수한 표현을 하나의 작품으로 인정하였습니다. 그러나 유명한 화가들과 달리 사람들은 여전히 아동미술을 인정하지 않습니다. 기초 소묘의 기법을 바탕으로 사실적으로 그린 것을 '잘 그린 그림'이라고 합니다.

아동미술교육의 역할을 이해해야

아동미술교육의 역할 중 하나는 말과 글로 자기표현이 서툰 시기의 그림이라는 멋진 언어로 자신을 표현할 기회를 마련해주는 것입니다. 그

런데 안타깝게도 아동의 생각이나 의도는 가치 있게 여기지 않습니다. 말이 어눌한 어린아이가 자기의 한쪽 다리를 자꾸 보라색으로 칠해서 병원에 가보았더니 심각하지는 않지만 한쪽 다리에 류머티즘 기운이 있다는 검사 결과가 나왔다고 합니다. 또 입속을 그릴 때마다 검은색으로 표현한 아이는 치과 검사 결과 아직 통증은 심하지 않지만 이가 많이 썩어있었다고 합니다. 일반적인 경우는 아니지만 아이들은 그림을 통해 알게 모르게 자신을 드러내기도 하고 그림으로 소통하기도 합니다.

　학교에서 교육을 받기 전까지의 아이들을 보면 그림이라는 도구를 통해 자연스럽게 자신의 감정을 표현하고 자신만의 생각을 나타냅니다. 그런데 학교에서 교육받은 이후에는 오히려 모두 똑같은 그림을 그리는 것을 보게 됩니다. 이러한 아이들을 지켜보며 아동미술교육의 방향이 달

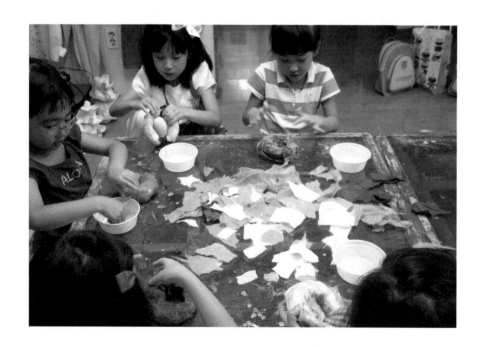

라져야 할 것 같다는 생각이 들었습니다. 제가 바라는 미술교육은 대회에서 상을 받기 위한 연습도 아니고, 유명한 화가가 되기 위한 준비 기간도 아닙니다. 바람직한 미술교육은 아이들이 미술 활동을 통하여 자신이 가진 잠재력을 키워나가고, 건강한 자아를 만들며, 나뿐 아니라 남을 이해할 수 있도록 하는 것입니다.

미술이 색채, 구도, 구성 등만을 가르치는 실기 교육이 된다면 그림을 잘 그리기 위한 교육은 가능합니다. 하지만 미술을 통해 나와 남과 이웃과 사회를 알아가고, 어떻게 살아가면 좋을지에 대한 문제까지 배울 수 있으면 좋겠습니다. 이러한 교육이 된다면 미술 작업은 더 큰 즐거움이 될 것이고, 더욱 풍요로운 마음을 만들어주는 활동이 될 수 있을 것입니다. 미술은 '미술을 위한 교육'이 아닌 '미술을 통한 교육'이기 때문입니다.

자기만의 색깔을 갖고 태어나는 아이들

아이들을 데리고 인도로 스케치 여행을 갔을 때의 일입니다. 타지마할은 인도의 대표적 이슬람 건축으로 무굴제국의 황제가 왕비를 추모하기 위해 건축한 하얀 대리석 무덤입니다. 아이들은 타지마할에 가기 전날 저녁 함께 모여 타지마할에 대해 각자 공부해온 것을 발표하고 나누는 시간을 가집니다.

그래서 타지마할이 세계 7대 불가사의 중 하나이며, 유네스코 지정 세계문화유산이라는 것 정도는 훤히 꿰고 현장에 가게 됩니다. 그런데 타지마할을 보자마자 아이들은 이 거대한 건축물을 정말 무덤인지, 어떻게

만들었는지, 몇 명이 동원됐는지, 몇 년이나 걸렸는지, 또 얼마나 많은 사람들이 죽었는지 등등 예상치 못한 질문을 늘어놓았습니다.

타지마할의 위대함보다는 무덤의 크기나 색색의 돌들을 다 깎아서 넣었다는 부분이 더 마음에 와닿는 모양입니다. 타지마할의 겉면은 하얀 대리석에 무늬를 음각으로 새기고 그 안에 다른 색깔의 돌을 박아 넣는 상감 기법으로 만들었습니다. 이 많은 대리석을 다 상감해서 무늬를 넣으려면 얼마나 많은 공이 들었을까. 또 얼마나 많은 사람이 죽어갔을까 하는 생각에 안타까움이 컸었나 봅니다.

타지마할을 다 같이 스케치하면서 어떤 아이는 가장자리 기둥이 밖으로 휘어져 있어 이상하다고 했습니다. 지진 등의 충격에 대비해 주봉이 다치지 않게 하기 위해서인데, 이렇게 알려주지 않은 부분도 관심을 갖고 관찰하다 보니 스스로 발견하기도 합니다. 이렇게 직접 보고 만지고, 궁금한 것을 묻고 답하고 상상하며 그림 그려보았던 경험은 자기 나름의 방식으로 타지마할을 생생하게 기억할 수 있게 할 것입니다. 교과서나 선생님의 설명만으로 기억되는 타지마할과는 전혀 다른 살아있는 지식이 될 것이라고 생각합니다.

아이들은 모두 자기만의 색깔을 가지고 태어납니다. 나무를 예로 든다면 소나무, 단풍나무, 감나무 등 다양한 나무가 존재합니다. 그러나 이 시대가 요구하는 나무가 '소나무'라고 한다면, 모두 소나무처럼만 키우려고 합니다. 세상에는 다양한 종류의 나무들이 존재하고 있고, 그것은 자연스러운 현상입니다. 단풍나무나 감나무는 아무리 노력해도 소나무가 될 수 없습니다. 모든 나무를 소나무로 키우기보다는 단풍나무는 더 아름다운 단풍색을 띨 수 있도록, 감나무는 더 탐스러운 열매를 맺을 수 있도록 도와주는 것이 필요합니다.

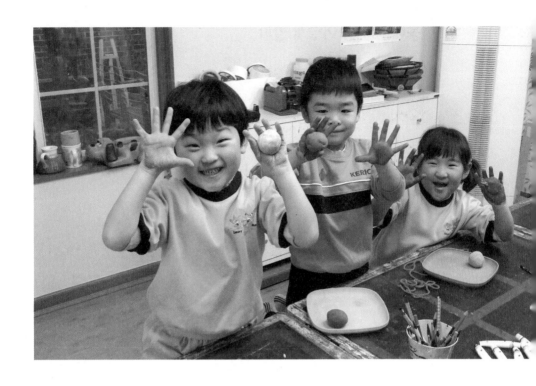

　　'나무아동미술연구회'의 프로그램을 통해 자라나는 우리 아이들이 조금이라도 자신만의 빛깔을 갖고, 그것을 자유롭게 표현하며 활짝 열려 있는 세상과 신나게 소통할 수 있는 아이로 성장하기를 희망합니다.

아동미술 수업 어떻게 할까

감각을 키워주는 아동미술

그림을 잘 그리지 못하고, 그림 그리는 것에 자신감이 없는 아홉 살 남자 아이가 있었습니다. 선 하나 긋는 것도 어려워해서 그리기 수업에서는 진도를 나가기 힘들었고 아이도 미술을 재미있게 느끼지 못했습니다. 그런데 어느 날 바늘과 실, 천을 이용하여 작은 인형을 만드는 수업을 하게 되었는데 그 친구가 바느질을 아주 정확하고 꼼꼼하게 해냈습니다. 그리기 수업을 할 때만 해도 스케치는 물론 색칠하는 과정 역시 꼼꼼하다는 느낌이 전혀 없던 친구인데 바느질에서는 자신도 놀랄 만큼 좋은 결과물을 보여주었습니다. 그 수업을 계기로 미술을 조금씩 좋아하게 되었고 자신감도 생겼습니다.

미술캠프를 갔을 때 이야기입니다. 수민이는 말도 없고 아이들과 친하지도 않고 묻는 말에만 대답하는 아이였습니다. 특히 그림 그리기는 아주 어려워하였습니다. 생각을 해서 그리거나 보고 그리는 것도 신나 하지 않았습니다. 캠프에서는 모둠끼리 주제를 정하고 캠프 기간 내내 연습해서 끝나기 전날 저녁에 연극 공연을 하게 됩니다.

아이들이 주체가 되어 주제, 배역, 무대 배경과 소품 등을 정하는데, 다른 모둠에게도, 선생님들에게도 비밀리에 진행하는 것이 원칙입니다.

수민이가 과연 어떤 역할을 맡을지, 재미있게 참여할지 많이 걱정됐습니다. 연습하는 동안 아이들 말로는 원래 알던 수민이가 아니라고 하였습니다. 연극 공연을 하는데 정말 저 아이가 수민인가 저도 놀랐습니다.

무대 배경을 그렸는데 잘 그린 그림은 아니지만 무엇을 나타내려고 하는지 단번에 알 수 있었습니다. 저렇게 표현하면 되는구나 하며 제가 놀랄 정도였습니다.

소품, 분장까지 다 수민이가 했다고 했습니다. 꽃다발을 주는 장면이 있었는데 겨울 캠프라 꽃은 볼 수도 없는데 아이들의 스키 장갑을 모아 묶어서 꽃다발을 만들었습니다. 기가막힌 아이디어를 낸 수민이가 대견하고 자랑스러웠습니다.

이런 경우만 봐도 아동미술을 통해 다양한 장르의 프로그램을 경험하는 것이 중요하다는 것을 알 수 있습니다. 보통 그림을 잘 그려야 미술을 잘한다는 인식이 있는데 막상 여러 가지 수업을 해보면 공간 감각이 뛰어난 아이도 있고, 바느질을 잘하는 아이도 있고, 아이디어와 순발력이 뛰어나 멋진 무대를 만들어내는 아이도 있습니다.

아동미술의 목적은 미술을 전공시키기 위한 것이 아니라, 정서를 다루고 표현하는 활동을 통해 감각을 키워주는 데 있습니다. 우리가 태권도를 배우고 축구를 배우는 이유가 운동선수를 키워내기 위한 것이 아니라 체력을 키워주고 건강하게 성장하게 하기 위한 것이듯 말입니다.

미술 수업은 회화 실력에만 치중할 것이 아니라 회화 수업과 더불어 다양한 입체 수업을 병행함으로써 아이들이 저마다의 감각과 재능을 발견하고 활용할 수 있도록 해주어야 합니다.

또한 아이들마다 감각과 재능이 다르기 때문에 회화만 했을 때 몰랐던 자신의 재능을 발견하기도 하고 그것을 계기로 미술에 흥미를 느껴

자신감도 생길 수 있습니다. 미술이란 배우고 익히며 반복적인 연습을 통해 학습하는 과목이 아니라 자신을 표현하고 발산하며 그 과정을 통해 즐거움을 느끼는 수업입니다. 다양한 표현과 발산을 위해 회화와 조형 등 미술의 전반적인 모든 장르가 아동미술에서 다루어져야 합니다.

또 한 가지 흥미로운 사실은 같은 기간 동안 회화 수업만 한 아이들보다 다양한 장르의 수업을 병행한 아이들의 회화 실력이 더 빠르게 성장한다는 것입니다. 회화 수업만 하는 경우 어쩔 수 없이 회화의 기법을 가르치는 주입식 교육을 통해 실력을 키우게 되지만, 다양한 장르의 수업을 경험하는 아이들은 실제로 자연스럽게 관찰력과 묘사력이 키워지고, 따로 기법을 배우고 익히지 않아도 자신만의 감각을 갖게 되고, 더욱 정확

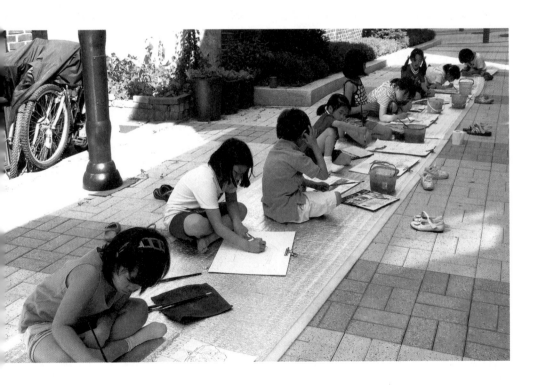

하고 섬세하게 회화 작업을 할 수 있게 됩니다.

알기만 하는 사람은 좋아하는 사람만 못하고 좋아하는 사람은 즐기는 사람보다 못하다는 말이 있습니다. 미술이 이렇게 다양하게 실생활에서 쓰이고 있는데 여전히 회화만 미술이라고 생각하고 가르친다면 아이들은 미술의 진정한 재미를 느끼기 어려울 것입니다. 다양한 수업을 통해 미술을 즐기는 아이들로 이끌어준다면 그 아이들에게는 두고두고 잊지 못할 '즐거움의 힘'을 깊이 간직하고 키워나가게 될 것입니다.

동기유발이 중요한 이유

아동미술 수업에 있어 '동기'는 아이들이 스스로 표현하고자 하는 마음 자체를 의미하며 수업 전 과정을 통하여 가장 핵심적인 요인입니다. 이러한 마음을 갖게 하는 것, 즉 그리거나 만들고 싶어 안달이 나도록 스스로 움직이게 하는 것이 교사가 해야 할 가장 중요한 역할, 바로 '동기유발'입니다.

성인의 수업이나 큰 아이들의 경우에는 자료를 찾아보고 스케치를 하면서 스스로 동기유발을 할 수 있지만 아이들의 경우에는 선생님들의 몫이다.

교사의 질이 프로그램의 질을 따라갈 수 없다고 합니다. 동기유발이 얼마나 잘 되었는지에 따라 똑같은 프로그램일지라도 흥미로운 수업이 될 수도 있고, 지루하고 재미없는 수업도 될 수 있습니다.

그리기 혹은 만들기의 주제가 주어졌을 때, 아이들은 스스로 동기부여를 하기가 어려운 경우가 많습니다. 옆 친구들이 무얼 그리는지 힐끗거

리기도 하고, 주어진 주제를 어떻게 표현할까 고민만 하다 수업 시간을 다 써버리기도 합니다. 바로 이때가 교사가 등장해야 할 때입니다. 흥미로운 재료를 준다거나, 호기심, 상상력을 자극할 이야기를 들려준다거나, 각자의 경험을 이야기해보는 것도 좋습니다.

교사의 적절한 동기유발로 아이들 스스로 마음이 동할 때, 아이들은 신이 나서 자신의 경험과 느낌, 생각을 자유롭게 표현하게 됩니다. 이렇게 만든 작품은 결과물의 성공 여부를 떠나 그 과정 자체에서 만족감을 얻으며 성공의 경험 또한 얻게 됩니다. 혹 만족스러운 결과물을 얻지 못했을지라도 실패라고 여기며 좌절하기보다 그러한 일련의 작업 과정을 소중한 배움의 기회로 받아들이고, 가치 있게 여길 것입니다.

만약 아이가 교사로부터 동기부여를 제대로 받지 못한 상태에서 미술 작업을 시작하게 된다면, '나는 잘 못해'라는 생각에 의욕을 잃고, 교사에게 의존하며, 수동적인 자세로 형식적인 그림을 그려낼 것입니다.

어느 작품이 보는 사람들을 미소짓게 하고, 감동을 줄 것인가는 분명합니다. 예를 들어 수업 시간에 '스케이트 타는 사람'이라는 주제가 주어졌습니다. 아이가 어디에선가 봤던 스케이팅 장면을 떠올려 바로 그리거나, 교사가 프린트한 사진을 보고 그리는 것과, 김연아 선수가 금메달을 땄던 경기 장면을 함께 보고 여러 가지 동작을 따라해보기도 하고, 관절 인형으로 여러 가지 동작을 직접 만든 다음 그림을 그리는 것은 분명 큰 차이가 있습니다.

아이들을 움직이는 가장 근본적인 동기유발은 '경험'입니다. 교실이나 집, 학원에서 할 수 있는 직접 경험은 주제와 관련된 사물을 만져보고 관찰하며, 냄새 맡거나 맛보는 등 오감을 활용하는 것입니다. 꽃 그리기 수업을 할 때, 잠시 야외로 나가 길가에 핀 꽃들을 관찰하고, 향기를 맡

으며 그린다면 아이들에게는 따뜻한 추억과 함께 멋진 작품까지 남게 될 것입니다.

간접 경험으로 동기유발을 할 때는 교사의 노력이 조금 더 요구됩니다. 주제와 관련된 그림책이나 동영상, 영화의 한 장면 등을 함께 보고 이야기 나누는 활동을 하면 아이들이 실제로 경험하지 않은 일이라도 쉽게 상상하고, 주제 속으로 빠져들 수 있습니다.

예를 들어 벽화 그리기 수업에서 "벽에 예쁜 그림을 그려보자"라고 하기 전에, 벽화는 왜 생겨났는지, 오래 전 인류 초기의 벽화에는 어떤 의미가 담겨있는지 그 역사와 발달 과정을 간단하게라도 소개하면 좋습니다. 또 현대 도시 속에서 시선을 끄는 재미있는 벽화들을 보며 이야기 나

누어보는 것도 아이들의 상상력을 자극해 더 멋진 아이디어를 얻게 할 수 있습니다.

평소에 여행이나 미술관, 박물관 체험, 캠프, 각종 사회적 활동 등을 통해 다양한 경험을 쌓은 아이라면 선생님이 준비한 간단한 자료, 또는 질문 하나로도 동기유발이 되어 어렵지 않게 작품에 몰입할 수 있을 것입니다.

다양한 재료와 도구가 필요한 이유

보통 아이들 수업이라고 하면 저렴한 재료를 사용하면 된다고 생각하는 경우가 많습니다. 물론 저렴한 재료나 쓰지 않는 물건들, 재활용품 등이 뜻밖의 좋은 재료가 되어 멋진 작품을 만들어내기도 합니다. 하지만 아이들은 아직 미숙하기 때문에 전문성 있는 재료를 사용하면 그만큼 좋은 성과와 성취감을 느낄 수 있습니다.

수채화물감을 사용할 경우, 아이들은 물 조절이 익숙하지 않기 때문에 일반 켄트지보다는 수채화 전용지에 그리는 것이 더 좋은 결과를 가져올 수 있습니다. 물감도 색을 섞으면 탁해지기 때문에 물감색이 많을수록 좋고, 크레파스보다는 오일 파스텔이 부드러워 채색이 용이합니다.

또 어떤 주제를 표현하는데 있어 교사가 재료를 한정하는 것보다는 아이들 스스로 재료를 고를 수 있도록 다양한 재료를 준비해두는 것이 좋습니다. 증기기관차를 만들고 연기를 표현할 때 종이에 그린 다음 오려서 할 수도 있지만, 솜을 사용해 연기를 만들 수도 좋고, 가는 철사를 뭉쳐 표현할 수도 있습니다.

　　자화상 그리기는 미술 수업에 있어 가장 기본적인 프로그램 중 하나입니다. 연필로만 그릴 수도 있고, 한지에 먹 선으로 표현할 수도 있습니다. 잡지를 찢어 붙여 모자이크 방식으로 표현할 수도 있고, 아이들이 다룰 수 있는 금속인 공예아연판 위에 그려 올록볼록 입체감을 표현하며 내 얼굴을 그릴 수도 있습니다. 또 흙으로 내 얼굴을 환조로 만들어 가마에 구우면 멋진 테라코타 자소상이 되기도 합니다.

　　스페인의 안토니오 가우디도 아이들이 아주 선호하는 작가 가운데 한사람입니다. 특히 가우디가 만든 타일 모자이크 건물들은 아이들과 함께 수업해보고 싶은 작품입니다. 그러나 모자이크 타일을 하나 하나 그리라고 한다면 매우 지루한 작업이 될 수 있습니다 또 모자이크 타일은 구하기도 어렵고 타일을 잘라야 하기 때문에 수업하기도 어렵습니다.

하지만 우드락에 색을 칠하고 작게 잘라서 레진을 부어 진짜 타일처럼 만들어본다면 아이들은 타일도 만들 수 있고, 자신이 만든 타일로 가우디의 건축물을 꾸며볼 수도 있습니다.

현악기 만들기 수업에는 다양한 재료와 도구가 필요합니다. 악기 형태를 만들기 위한 폼보드가 필요하고, 폼보드를 자르기 위해서는 우드락 커터기가 필요합니다. 그리고 악기의 앞, 뒷면과 울림통 연결을 위해서는 핀과 작은 망치가 필요합니다. 마지막으로 현악기의 현을 대신할 우레탄 줄이 필요합니다. 이렇게 다양한 도구와 재료를 사용하는 만들기 수업이지만 막상 이 수업을 해보면 회화가 차지하는 비중이 대부분입니다. 악기의 앞면이 전부 회화 작업으로 채워지기 때문입니다. 단순히 종이 위에

현악기를 그리는 수업과는 많이 다른 과정과 결과물을 볼 수 있을 것입니다.

다양한 재료와 도구는 아이들의 흥미와 상상력을 더욱 풍성하게 만들어줄 수 있습니다. 자라나는 아이들은 호기심이 많고 새로운 것을 알고 싶어 합니다. 흔한 미술 재료인 종이, 연필, 물감이 아니라 아연판, 레진, 우드락 커터기 같은 새로운 것을 제시해줄 때 아이들은 쉽게 몰입할 뿐 아니라 평소와는 다른 반짝이는 아이디어를 쏟아낼 수 있습니다.

재료에 대한 진지한 고민

미술은 매체가 필요한 수업입니다. 그림을 그릴 수 있는 펜이나 종이, 또 무엇을 만들 수 있는 재료나 도구가 필요합니다. 악기와 달리 미술은 주제마다, 기법마다 수많은 재료와 도구를 이용함으로써 아이들이 다양한 경험을 할 수 있고, 문제 해결 능력을 기를 수 있습니다.

그러나 재료와 도구는 수없이 많고 편차 또한 심합니다. 어떤 프로그램에 어떤 재료와 도구가 필요한지 또 아이들의 발달 단계에 따라서 어떤 재료를 사용할지는 아주 중요한 문제입니다.

연필도 붓도 종이도 정말 종류가 많습니다. 제일 쉬운 연필을 예로 들어도 7H부터 9B까지 정말 다양합니다.

또한, 그림을 그린다 해도 드로잉을 위한 종이부터, 수채화 전용 종이, 로얄지 등 용도에 맞는 종이가 다양해서 미술을 전공한 사람도 모든 재료에 대해 알기 어렵습니다.

아이들에게 미술을 소개시켜주는 선생님으로서 어떤 그림인지, 어떤 종이를 사용할지, 아이들의 나이도 고려하여 정해주는 것은 아주 중요한 몫입니다.

수업을 하다 보면 같은 주제를 하더라도 어떤 재료를 사용하느냐에 따라 아이들의 흥미와 작품 완성도가 매우 다릅니다.

물론 아직 힘 조절이나 재료에 대한 미숙함 때문에 값비싼 재료를

사용하여도 제 역할을 못 하는 경우도 있지만 아이들이 쓸 수 있는 한 좋은 재료를 사용해야 합니다.

예를 들어 수채화 수업할 때 일반 켄트지와 수채화 전문 용지인 와트만지 혹은 파브리아노지에 그린 수채화는 그냥 보기에도 너무 다릅니다. 아이들 또한 매번 사용하는 일반 종이가 아니라 전문가용 종이를 주면 작품을 대하는 태도부터 달라지고, 더 멋진 작품을 완성하려 노력할 것입니다.

수업 후 부모님께 브리핑을 하다보면 흔히 듣는 말이 "우리 아이는 집(혹은 학교)에서는 못 그리는데 여기서는 너무 잘하는 거 같아요"입니다. 물론 동기유발이나 선생님의 설명과 개입 문제도 있겠지만 재료 또한 무시할 수 없습니다. 집에서는 볼 수 없는 재료가 가득한 미술교실이 아이들에게 마치 재미있는 것이 가득한 보물창고처럼 느껴지는 이유가 여기에 있습니다.

좋은 재료로 수업을 하면 아이들의 태도가 더 진지해지고, 작품의 완성도가 올라가 성취감도 높아져 미술에 대한 흥미가 높아질 뿐만 아니라, 정서적인 만족감이 커져 아이들의 미래에 긍정적인 영향을 미칩니다.

우리 프로그램에는 종이와 채색도구 그에 맞는 붓까지 그리고 그 밖의 재료도 명칭과 크기까지 자세하게 설명해 놓았습니다. 다음 사진은 좀 더 자세하게 각 재료를 소개해 보았습니다.

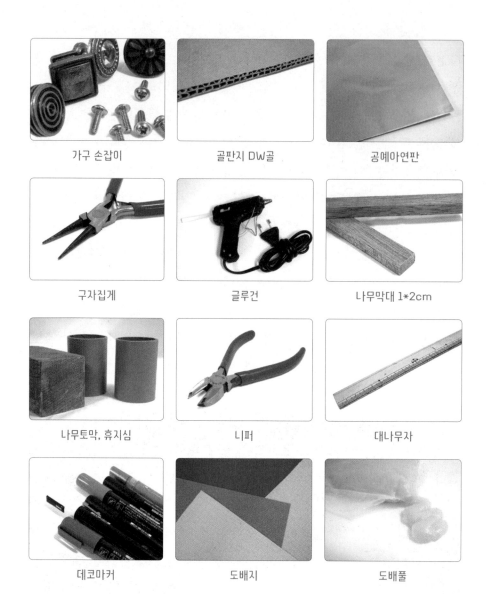

가구 손잡이

골판지 DW골

공예아연판

구자집게

글루건

나무막대 1*2cm

나무토막, 휴지심

니퍼

대나무자

데코마커

도배지

도배풀

가구 손잡이	서랍이나 씽크대의 간단한 손잡이. 손잡이.com
골판지 DW골	골판지의 골이 하나는 크고 하나는 작은 골이다. 이렇게 두 개의 골이 붙은 골판지가 튼튼하다.
공예아연판	아무리 얇은 아연판이라도 아이들이 작업하기는 어려워 가공해 놓은 공예아연판을 사용하여야 한다.
나무막대	1×2cm. 체조하는 인형. 꼭 원목을 사용한다.

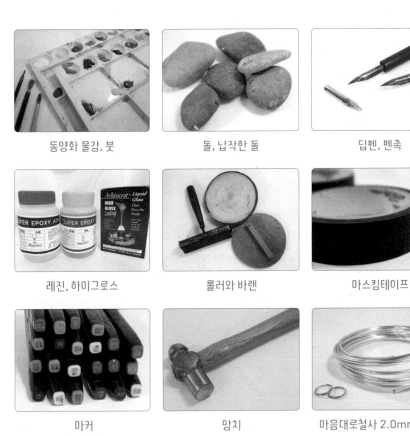

동양화 물감, 붓	돌, 납작한 돌	딥펜, 펜촉
레진, 하이그로스	롤러와 바렌	마스킹테이프
마커	망치	마음대로철사 2.0mm, 투링

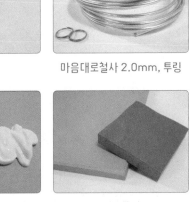

면실 32합, 16합	목공 본드	리놀륨판

레진, 하이그로스	양질의 에폭시로 수입품은 '하이그로스'라고 한다. 각시공방 같은 공방에서 구입할 수 있다.
면실	32합, 16합. 화학실은 신축성이 있어 아이들이 작업하기에 더 어렵다.
목공 본드	201, 205(좀 더 강하다), 유니 501(순간 강력 목공 본드).
리놀륨판	보통 많이 쓰는 검정색 고무판보다는 양질의 판으로 두께도 5mm 정도이다.

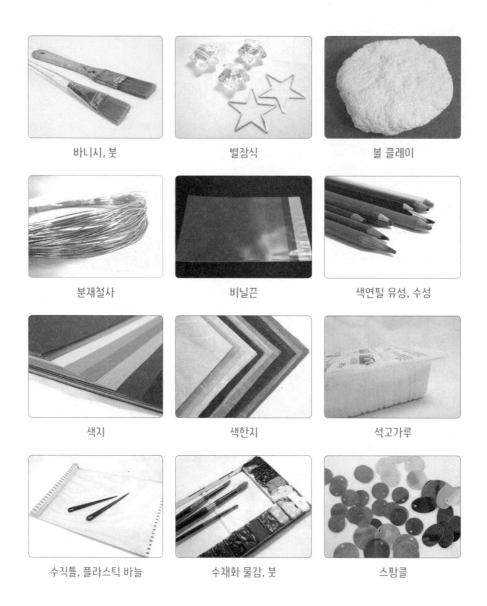

바니시, 붓	별장식	볼 클레이
분재철사	비닐끈	색연필 유성, 수성
색지	색한지	석고가루
수직틀, 플라스틱 바늘	수채화 물감, 붓	스팡클

바니시, 붓 바니시는 유광, 무광, 색이 있는 것도 있다. 아이들 수업에는 투명을 사용한다.
분재철사 은색, 동색 두 가지 색으로 1.0mm, 1.2mm, 2mm, 3mm.
색연필 유성, 수성. 대체로 각진 색연필이 수성이다.

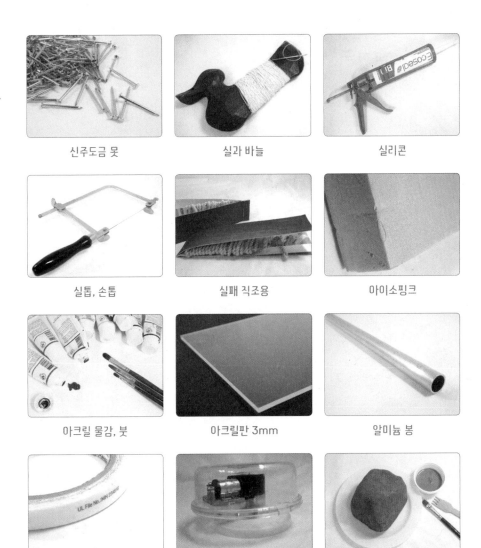

신주도금 못	실과 바늘	실리콘
실톱, 손톱	실패 직조용	아이소핑크
아크릴 물감, 붓	아크릴판 3mm	알미늄 봉
양면테이프	오르골 부속	옹기토, 붓, 나무포크

신주도금 못 신주로 도금한 못으로 7부의 크기를 사용한다.
실 책묶는실, 검정실과 바늘.
아이소핑크 20mm, 30mm, 50mm 등 다양하다.
알미늄 봉 두께가 여러 가지가 있으나 1mm도 충분하다.

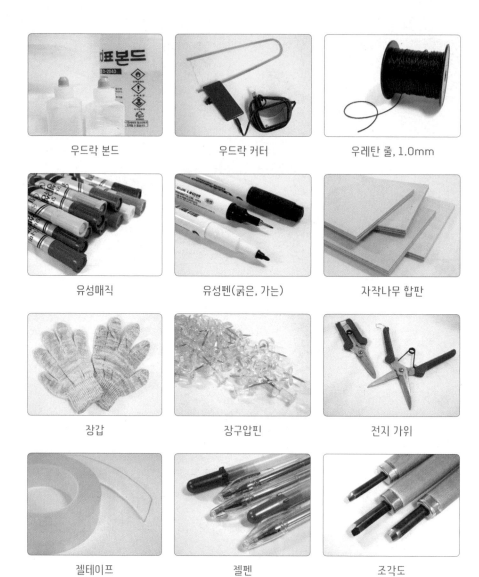

우드락 본드	우드락 커터	우레탄 줄, 1.0mm
유성매직	유성펜(굵은, 가는)	자작나무 합판
장갑	장구압핀	전지 가위
젤테이프	젤펜	조각도

전지 가위 나뭇가지를 자르는 가위이다.

젤테이프 몬스터테이프로도 불리며 시중에 많이 나와 있다.

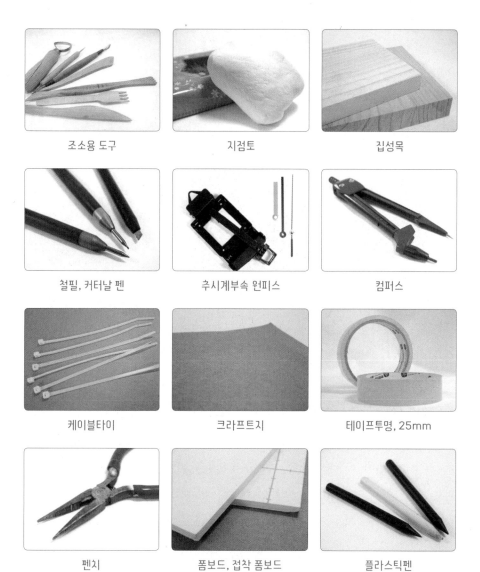

조소용 도구

지점토

집성목

철필, 커터날 펜

추시계부속 원피스

컴퍼스

케이블타이

크라프트지

테이프투명, 25mm

펜치

폼보드, 접착 폼보드

플라스틱펜

호수, 조임쇄

황마천

Led전구

mdf나무판

pvc 0.3mm

노끈, 종이끈, 조그만 돌

mdf나무판	5t, 3t. 색을 칠할 경우에는 mdf 판을 사용하지만 색을 칠하지 않는 경우에는 원목을 붙여 만든 집성목이나 자작나무 합판같이 원목을 얇게 켜서 만든 나무를 사용하는 것이 좋다.
pvc	0.3mm. 나무는 '우드킹'이나 '아이베란다' 같은 싸이트에서 원하는 크기대로 구할 수 있다.

큰 도구

프레스

볼록판화는 프레스 없이도 찍을 수 있지만 아크릴판이나 동판 같은 오목 판화인 경우에는 꼭 프레스가 필요하다.

바레인과 판화잉크

프레스 없이 판화를 찍을 때 눌러서 문질러 주는 기구 바레인입니다. 판화잉크는 유성을 사용.

롤러

아이들이 사용하기에는 작을 롤러가 좋다.

스카시

나무나 두꺼운 골판지를 자르기에 아주 용이하다.

드로잉

선으로 그리는 회화 표현, 소묘라고도 하며 연필이나 펜 등을 사용하여
대상을 표현하거나 자기 생각을 자유롭게 표현하는 방법이다.
미술의 기초이고 창작의 근본이며 표현 능력을 향상시킬 수 있는
기본적이고 필수적인 기법으로 현대미술에서는 그 중요성이 인정되어
드로잉 그 자체로 자율적이고 독자적인 장르로 예술적인 가치를 인정받고 있다.

○. 드로잉

- 장르: 회화
- 소요 시간: 20분
- 활동 목표: 드로잉을 꾸준히 연습함으로써 아이들의 관찰력을 키우고
 나아가 창의력을 발전시킨다.

　　미술을 배우러 오는 사람에게 교육의 목적을 질문하면 대부분 자신
이 그리고자 하는 것, 혹은 아이디어를 구현하는 능력을 키우기 위해서라
고 답한다. 생각이나 아이디어 또는 사물이나 풍경을 재현하는데 중요한
기법이 바로 드로잉이다.
　　레오나르도 다빈치를 비롯한 여럿 유명한 화가가 말했듯이 드로잉은

미술의 기초이고, 창작의 근본이며 표현 능력을 향상시킬 수 있는 기본적이고 필수적인 기법이다.

또한, 현대미술에서 드로잉의 중요성이 페인팅, 조각처럼 그 자체로 훌륭한 작품임과 동시에 예술적 가치로 인정받고 있으며, 외국 대부분의 미술대학에서는 드로잉 학과가 따로 있고, 요즘은 국내 미술대학에도 드로잉 강의가 개설되어 있을 정도로 현대 미술교육에서 드로잉은 모든 조형예술의 기초이자 예술의 한 부분으로 자리 잡고 있다.

드로잉 기법과 관련된 것을 검색해 보면, 어반 스케치나 여행 스케치 책을 쉽게 찾아볼 수 있고, 유튜브에서도 작가들이 스케치하는 영상을 많이 접할 수 있는 만큼 일반인에게도 드로잉에 대한 관심이 높아지고 있다.

그러므로 아이들에게 미술교육을 시킬 때나 입시를 위해 또는 개인의 취미 생활을 위해서 드로잉에 많은 시간을 투자한다.

드로잉의 1차 목표는 사물이나 상황, 풍경 등 그리고자 하는 대상을 재현하는 것이겠지만 궁극적인 목적은 인간 고유의 상상력이나 다양한 미적 체험을 통해 자신의 생각이나 느낌을 자유롭게 표현하는 것이다.

대부분의 전문 미술작가들이 작품을 제작하기에 앞서 아이디어 스케치 단계를 거치게 된다. 아이디어 스케치는 한 장에서 끝날 수도, 아니면 수십 장을 반복할 수도 있다. 이는 머릿속에 떠오르는 생각이나 상상들을 글이 아닌 종이에 구체화시키는 과정으로, 미술에서 가장 중요한 단계라 할 수 있다.

이렇듯 드로잉은 자신의 생각을 그림을 통해 논리적으로 설명하고 사람들에게 보여주기 위한 표현 기술로 요즘 교육 현장에서 강조하는 창의 교육과 밀접하게 연결되어있다.

드로잉 수묵담채

드로잉할 때 빠질 수 없는 것이 관찰력이다. 자신의 아이디어를 시각화하고 창의력을 키우기 위해서는 관찰력이 매우 중요하다. 처음에는 앞에 있는 사물을 그냥 그대로 사실적으로 표현하는 것에서 시작해 나중에는 자신만의 관점과 시선으로 관찰하고 다른 사람들이 보지 못하는 부분을 찾아 표현함으로써 창의적인 드로잉이 되는 것이다.

토머스 에디슨이 "천재는 1%의 영감과 99%의 노력으로 만들어진다"고 한 것처럼 창의력과 관찰력은 타고난 능력이 아닌, 많은 훈련을 통해 발전시킬 수 있고 이런 표현력을 기르기 위한 기초 수련 과정이 바로 드로잉이다.

드로잉의 주제로는 현실적으로 존재하는 사물뿐 아니라 상상력, 창의력에 의한 생각, 느낌, 감동 등 눈에 보이지 않는 이미지도 가능하다. 재료 역시 제한을 받지 않으니 선묘하기에 적당하면 자신의 의도에 따라 다양한 재료를 사용할 수 있다.

이렇게 가장 기본적인 수업이지만 아이들에게는 다소 지루할 수가 있어 15~20분 정도로 진행하는 것이 좋다. 새로운 학년이 시작되면 서로 돌아가며 모델을 하면서 크로키를 하게 하면 얼굴과 이름을 익히는 데 도움이 된다.

초등학생, 중학생에게도 모델 드로잉은 좋은 공부가 된다. 모델 드로잉을 연습한 아이들은 다양한 자세와 의상 그리고 인물 주변의 사물 등을 그려보며 표현력이 놀랄 만큼 발달한다.

그림 그리기를 싫어하는 아이들이 모델을 서겠다고 하고, 부끄러움을 많이 타는 아이들은 그림만 그리려 한다. 되도록 순서대로 모델을 서보게 하는 것도 좋은 경험이 될 것이다.

이때 있는 그대로 그려도 좋지만 아이들이 특징을 잘 잡을 수 있도

록 모자, 멋진 부츠 등 여러 소품을 이용해 패션에 변화를 주어 아이들의 흥미를 유도할 수 있다.

또한, 1년 프로젝트 형식으로 아이들이 그린 드로잉을 한 권에 묶어서 결과물로 만들어주거나 1년 달력으로 제작해주면 본인의 발전된 실력을 직접 눈으로 확인할 수 있어서 아이의 성취감과 자신감을 높이는 데 도움이 된다.

예전에 스케치 여행에 동행한 비전공자 학부모에게 무작정 펜과 드로잉북을 건네고 무엇이든 그려보라 했더니, 처음에는 선 하나를 긋는 것도 주저하였지만 여행이 끝날 무렵에는 마치 길거리 화가처럼 멋진 풍경 드로잉을 완성하였다. 지금도 매일 드로잉북에 일기처럼 그림을 그리고 있다며 저에게 드로잉의 재미를 알려주어서 고맙다고 한다.

아이들이 드로잉할 수 있는 종류로는 다섯 가지가 있다. 크로키, 정밀묘사, 연상 수업, 스케치, 디자인으로 구분한다.

1. 크로키

15~20분쯤의 시간을 주어 모델을 세워서 그리도록 한다. 가능한 자세하게 그리게 한다. 0.7mm 잉크펜, 붓펜 등 펜 종류가 적합하다. 연필이나 볼펜은 사용하지 않는 것이 좋다.

엄마 뒷모습 그리기, 아빠 발 그리기, 자는 동생 그리기, 친구 웃는 모습 그리기, 집에서 기르는 강아지나 고양이 그리기.

2. 정밀묘사

풀이나 잎사귀, 나무의 어느 한 부분 등 세밀화로 그려진 동물이나 식물, 곤충. 그 외 모든 정물, 그릇이나 화분, 운동화나 구두, 망치, 펜치 등 목공 도구.

3. 연상 수업

크기가 다른 동그라미, 네모, 세모 등 3개에 그림 그려 넣기. 내 맘속 그리기. 가을 하면 연상되는 것 10개 그리기. 사람의 모습 10가지. 천국이나 지옥 상상하기. 여행갈 때 가방 속에 넣어갈 것 그리기.

4. 스케치

저녁 밥상 그리기, 화실이나 교실의 한 구석 스케치하기, 정물화 등을 그리기 위한 스케치.

5. 디자인

실물을 2~3단계로 단순화시켜 패턴으로 재구성, 글자 디자인. 5단 케이크 디자인, 사방무늬 디자인, 우리 학교 심볼 만들기, 화장실 표시 디자인 등.

회화가 주가 되는 프로그램

회화는 평면의 화면에 한 작품을 완성하는 장르로서
미술 활동에서 가장 많이 접하게 된다.
간단한 드로잉, 아이디어 스케치도 회화라고 할 수 있고
2D 화면에 자신이 표현하고자 하는 장면을 채색 재료로 완성한 것 또한 회화이다.
여기서는 전통적인 회화(그리기)부터
회화가 주가 되어 다른 장르와 혼합된 프로그램이다.

1. 풍경화

- 장르: 회화
- 소요 시간: 120분
- 활동 목표: 실제 야외에 나가 시야를 넓힘으로써 사진에서는 느낄 수 없는 공간 감각을 기르고 구도에 대해 공부해볼 수 있다. 빛에 따라 변하는 자연의 다양한 색을 표현함으로써 색의 풍부함을 기를 수 있다.

　회화하면 풍경화, 정물화, 인물화로 나눌 수 있을 만큼 풍경화는 미술 수업에서 보편적으로 다루는, 익숙하면서도 기본적인 주제이다. 사생화라고도 불리는 풍경화는 원근법, 공간 감각, 그리고 구도를 배우는 데

아주 적합한 수업이다.

직접 야외에 나가면 시야를 넓힐 수 있고 그 넓은 공간을 종이에 스케치해보면서 구도도 쉽게 공부할 수 있다. 그러나 아이들에게 아무런 사전 설명 없이 보이는 풍경을 스케치를 하도록 하면 어디서부터 어디를 어떻게 그려야 할지 어려워하는 경우가 많다. 사진을 보고 하면 그대로 옮기면 되지만 구역이 정해지지 않은 야외 풍경을 구도를 잡아 그리는 것은 어른들에게도 매우 어렵다. 따라서 아이들이 스케치할 때 쉽게 그릴 수 있도록 기본 방향을 제시해주는 것이 바람직하다.

아이들은 나무만 있는 풍경을 매우 그리기 어려워한다. 나무가 복잡하게 얽혀있는 모습은 어느 나무가 어느 나무인지 분간하기도 어렵다. 학년에 따라 건축물이나 놀이터, 벤치, 표지판, 자동차 등 다른 요소들이 같이 어우러져 있는 풍경을 그리게 하는 게 바람직하다. 아이들도 광장처럼 땅이 넓고 아무것도 없는 풍경도 어려워한다. 그러므로 구도를 잡을

때 땅, 하늘, 나무와 함께 아이들이 쉽게 표현할 수 있는 것들을 같이 찾아보는 것이 좋다.

실제와 똑같이 그리지 않아도 내가 그리고 싶은 곳에 나무만 있다면 근처에 있는 벤치나 가로등, 작은 건물 등을 옮겨 그려도 좋다.

저학년은 아직 원근감, 입체감에 대한 표현이 서툴기 때문에 전체적인 풍경을 그리기보다는 어느 한 부분을 주제로 잡아 크게 표현을 해보는 것도 좋다. 형태와 채색이 서툴러도 좋으니 아이만의 순수한 관찰력과 표현력을 존중해주자. 고학년부터는 원근법, 중첩, 명암에 대한 표현을 알려주면서 그리도록 하자. 원근법과 중첩에 대한 표현이 어려우면 명암과 그림자만 그려주어도 아이들 그림이 훨씬 발전되어 보인다.

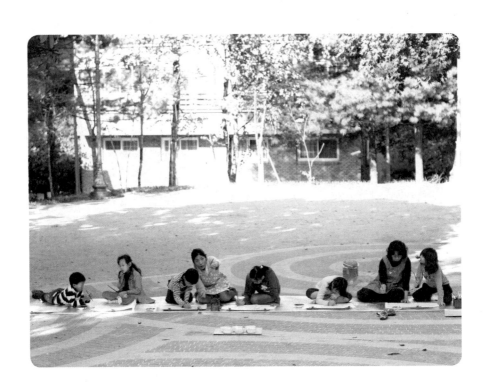

수업을 할 때 밖으로 나가 바로 자리를 잡고 스케치를 하기 전에 아이들이 자연을 충분히 관찰하고 느낄 수 있게 하는 것 또한 매우 중요하다. 주변 풍경에 대해서 아이들끼리 이야기하는 시간을 주자. 집이 어떻게 생겼는지 얼마나 많은 종류의 나무가 있는지……

돋보기를 들고 다니며 가까이 들여다보기도 하고 나무껍질의 거친 질감과 부드럽고 여린 나뭇잎을 직접 만져보기도 하고 또 주변의 소리도 들어보자. 자연을 느끼고 그림을 그린다면 단순히 보고 그리는 풍경화가 아닌 아이의 감성이 그림에 표현될 것이다.

이 수업을 하고 나면 아이들은 그동안 그려왔던 나무와는 다른 모양의 나무와 풀, 그리고 다양한 자연의 색을 표현할 수 있을 것이다.

그림이 모두 완성되면 그림을 모아 놓고 다른 친구 그림도 감상하고 평가해 보자. 아이들은 서로 이야기를 하며 같은 장소를 그렸지만 관심사에 따라 색과, 크기가 다르게 표현되었을 수도 있다는 것을 알게 될 것이다. 자신의 작품을 발표하며 타인과 의견을 공유하면 아이들의 자신감과 발표력을 향상시킬 수 있다.

생각을 키우는 이야기
-잠재력을 끌어내는 교감 활동

우리는 오늘 직접 야외로 나가 그림을 그려볼 거예요.

자, 편한 곳에 앉아보세요. 이곳에 와서 앉아보니까 느낌이 어때요? 우선 모두 눈을 감고 주위 소리에 귀 기울여보세요. 무슨 소리가 들리나요?

나무 소리, 바람이 얘기하는 소리, 새소리, 곤충들이 날아다니는 소리……. 저 소리를 내는 새들은 어떻게 생겼을지, 저 바람 소리는 어떤 모양의 나무 잎에서 나는 소리인지 한번 상상해보세요.

바람은 어느 쪽에서 어느 쪽으로 부나요? 자, 이제 눈을 떠 보세요. 내가 소리로 들은 것이 어떤 것이었을까요?

이제는 나무를 자세히 보도록 해요. 나무껍질을 유심히 보세요. 손으로도 만져보세요. 어떤 느낌인가요? 부드럽나요? 거칠거칠한가요? 어떻게 생긴 조각으로 이루어져 있어요?

이제 잎사귀를 보세요. 무슨 무슨 색이 보이나요?

연두, 녹색, 초록, 청록, 황토……. 무수히 많은 색이 있지요.

모양도 나무에 따라 다 다르네요.

충분히 관찰했으면 이제 어디를 그릴지 한번 정해보아요.

재료 ▬▬▬▬▬▬▬▬▬▬▬▬▬▬▬▬▬▬▬▬▬▬▬▬▬▬▬

와트만지나 파브리아노지 4절, 스케치 연필, 가는 유성펜, 수채화 물감

▬▬▬▬▬▬▬▬▬▬▬▬▬▬▬▬▬▬▬▬▬▬▬▬▬▬▬

활동 순서

1. 연필로 스케치한다.

스케치할 때 처음부터 자세히 그리는 것이 아니라 전체적인 구도부터 잡는 것을 설명해준다.

구도를 잡을 때 손으로 액자 모양을 만들어 어디를 그릴지 정해도 되고, 도화지 비율에 맞춘 액자 모양의 틀을 만들어 들고 다니면서 그리고 싶은 부분을 보면 구도를 쉽게 정할 수 있다.

2. 고학년일 경우 연필 스케치 이후 바로 채색해도 좋지만, 저학년은 가는 유성펜으로 다시 그린다. 아이들은 물 조절이 익숙하지 않아 물감으로 칠하는 과정에서 형태가 무너질 수가 있다.

유성펜으로 다시 그리면 채색이 조금 서툴러도 형태도 살아있고 아이들 특유의 드로잉이 살아있어 느낌이 훨씬 좋다.

3. 물감으로 채색한다.

활동 Tip

1. 동기유발이 꼭 필요한 수업이다.

2. 동기유발에 따라 작품의 완성도와 퀄리티가 달라질 수 있다.

3. 야외에 나가 관찰하기 전에 눈을 감고 들려오는 소리로 그 모양
을 추측해보는 것은 아이들의 호기심을 자극해 더 깊이 있게 관
찰할 수 있다.

2. 3단 입체 풍경

- 장르: 회화
- 소요 시간: 120분
- 활동 목표: 평면이 아닌 입체로 원근과 중첩을 표현해보며 회화 표현의
 기본인 원근법과 중첩에 대해 배우고 분리된 그림을 다양한
 방법으로 재배치함으로써 재미를 느낄 수 있다.

　우리는 인공물이든 자연물이든 아름답고 다양한 풍경에 둘러싸여
있다. 풍경이 아름다우면 저절로 마음이 편하고 행복하다. 이런 아름다움
을 우리 집 안에서 느껴볼 수는 없을까?

　풍경화를 그리는 방법은 다양하다. 제일 쉽고 보편적으로는 도화지
에 물감이나 연필, 파스텔 등으로 표현하는 방법이 있고, 화가처럼 캔버
스 위에 아크릴이나 유화로 그려볼 수 있다.

하지만 이는 모두 평면 위에 원근법을 표현하여 사진처럼 그려내는 방법이다. 종이에 색의 농담과 사물의 크기에 변화를 이용하여 원근감을 표현할 수 있지만, 입체적으로 표현해보면 아이들이 좀 더 재미있어하지 않을까?

평면에 그리지만, 두께감이 있는 우드락에 따로 분리해서 그리고 재조합하여 입체로 완성하면 지루할 수도 있는 주제가 매우 흥미로워진다.

아이들이 평소 풍경을 그리면, 원근과 중첩을 표현하기 어려워한다. 풍경을 그릴 때 겹쳐서 표현하기보다는 가로로 나열한다거나, 근경에서 원경까지 크기를 똑같이 그린다.

이 수업은 평면 그림을 입체적으로 표현하여 풍경을 다양한 각도에서 감상할 수 있도록 생각해서 만든 프로그램이다.

아이들에게 자료를 제시할 때 원근감이 확실하게 보이는 사진들을 보여주자. 그래야 아이들이 그림으로 옮길 때 이해하기가 쉽다.

가까운 것은 크게 멀리 있는 것은 작게 보이는 거리감을 고려하여 원경, 중경, 근경으로 나누어 표현해보고, 분리된 그림을 여러 방법으로 배치해보면서 처음 드로잉한 그림과는 또 다른 입체 풍경을 느낄 수 있다.

생각을 키우는 이야기
-잠재력을 끌어내는 교감 활동

　　내가 좋아하는 아름다운 풍경은 무엇이지요? 산이 있고, 호수가 있는 풍경, 아니면 바닷가? 집들이 다닥다닥 붙어있는 골목길도 예쁘겠네요.

　　아름다운 풍경을 평면이 아닌 입체로 표현해볼 수 있지 않을까요? 어떤 방법이 있을까요? 사진을 보고 그려도 좋고 생각해서 그려도 좋아요.

　　그런데 그 풍경 안에는 풍경을 근경, 중경, 원경으로 나눌 수 있어야 해요. 근경과 중경밖에 없다면 멀리 있는 산이나 하늘 등으로 원경을 그려넣고 중경과 원경밖에 없다면 풀밭이라든가 창문으로 보이는 풍경으로 설정해서 창문틀을 그려 넣는 방법으로 그려보세요.

　　풍경화를 그릴 때는 옆으로 나열하지만 말고, 서로 겹쳐서 가려지는 부분이나 멀어질수록 작게 보이는 것을 표현하면 우리가 실제 풍경을 보는 것처럼 거리감을 표현할 수 있어요.

　　우리는 오늘 이런 원근감을 표현하기 위해서 종이가 아니라 가까운 풍경, 중간 풍경, 제일 멀리 있는 풍경 등 3단계로 나누어서 따로 그려 다시 붙이는 방법으로 우드락을 사용하여 풍경을 입체로 표현할 거예요.

재료

우드락 10t 1/2 전지, 켄트지, 아크릴 물감, 수채물감, 우드락 커터, 양면테이프

활동 순서

1. 내가 좋아하는 풍경을 켄트지에 수채화로 그린다. 직접 그리거나 아이들이 어려워하면 사진을 이용해도 좋다. 이때 근경, 중경, 원경으로 나눌 수 있는 풍경을 그려야 아이들이 우드락에 옮겨 그릴 때 쉽게 구분해서 그릴 수 있다.

나무 한 그루도 빛과 위치에 따라 색이 다르다. 나무 줄기도 자세히 보면 여러 색으로 이루어져 있다. 잘 관찰하여 한 물체에도 여러 가지 색을 사용하게 한다.

2. 그린 그림을 원경, 중경, 근경으로 나누어 3개의 우드락에 각각 따로 그린다. 근경의 높이를 가장 낮게 하고 그다음, 중경, 원경 순서로 원경을 가장 높게 한다.

우드락에 그릴 때 힘을 주면 우드락이 깊게 파이거나 구멍이 뚫릴 수가 있으니 아이들의 힘 조절에 유의한다.

3. 우드락 커터로 자른 후 아크릴 물감으로 자른 풍경들을 채색한다. 자른 단면(두께 부분)까지 채색해야 깔끔하고 완성도가 높다.

4. 완성된 그림을 원경, 중경, 근경에 맞게 배치한다.
처음의 수채화와 다르게 배치하여도 좋다. 원경을 더 올린다거나 중경을 왼쪽으로 좀 밀어서 배치하거나 근경의 한 옆을 좀 잘라도 된다.

5. 모양대로 잘라 채색한 우드락 풍경(근경, 중경, 원경)을 양면테이프
로 붙여 완성한다.

활동 Tip

1. 다양한 방법으로 배치해 보아 작품을 완성하는 것이 좋다. 가능하면 원경, 중경, 근경을 바꾸어 보아도 좋고 중경이나 근경을 한쪽으로 빼 보아도 좋다.

2. 풍경화가 어려운 아이들은 정물화를 같은 방법으로 수업하여도 좋다.

3. 정물화의 경우에는 근경, 중경, 원경을 마음대로 배치할 수 있어서 한 그림으로 다양한 정물화가 나올 수 있다.

3. 수채화 자화상

- 장르: 회화
- 소요 시간: 60분
- 활동 목표: 내 얼굴을 거울로 관찰하여 그려본다. 얼굴의 비율과 도식화
 된 이목구비가 아닌 실제처럼 그려보고 표현하는 방법을 배
 워보자.

　아이들은 보이는 대로가 아니라 자기가 알고 있는 대로 그린다. 이
불을 덮고 누워있는 아가의 팔다리를 이불 위에 그리거나 화분에 심어져
있는 꽃을 그릴 때 화분 위에 뿌리를 그리는 경우가 아동미술의 특징이
기도 하다.

　물고기나 꽃, 새, 집 등 모든 사물의 모양과 색이 다양하지만, 어른들
이 쉽게 그리기 위해 가르쳐준 도식화된 모양과 색을 기억하거나, 스스로
쉽다고 생각하는 모양을 주로 그리게 된다.

이는 실제 사물을 관찰하고 표현한 경험이 부족하여 생기는 현상이다.

특히 사람 얼굴을 그릴 때 만화에 나오는 예쁜 공주처럼 그리거나, 눈은 검정 동그라미, 코는 생략하기도 하고, 입은 한 줄로 표현되고 만다. 그러므로 얼굴을 정확히 관찰하기 위해서는 거울이 필요하다.

사진을 보고 할 수도 있겠지만 거울을 직접 보고 그리면, 평소에 막대기 눈썹에 동그란 인형 눈과 코를 그리지 않던 아이들도 콧구멍, 인중 점까지 나타내는 데 아무런 부담을 가지지 않는다. 머리도 커다란 리본이 있는 인형 머리 대신에 자기 머리카락을 보이는 대로 한 가닥 한 가닥씩 나타내려고 노력한다.

얼굴도 같은 색으로 나타내지 말고 어두운 부분과 밝은 부분을 구별하여 채색하도록 안내하면 서투르지만 아이들은 자기의 얼굴을 닮게 그리려고 노력한다. 그림을 다 그리고 한쪽 벽면에 붙여 보면 오히려 단점을 감추려고 하는 어른들의 자화상보다 아이들이 순수하게 자기 얼굴 특징을 더 잘 관찰하고 솔직하게 표현하고 있다는 것을 알 수 있다.

생각을 키우는 이야기
-잠재력을 끌어내는 교감 활동

자 여러분, 눈을 감고 머리에 손을 얹어봐요. 우리 머리카락이 몇 개나 될까요? 백 개, 천 개, 무한대? 무한대는 아니겠지요. 오늘은 머리카락을 덩어리로 그리지 말고 한 가닥 한 가닥씩 나타내보기로 해요.

이제는 손을 내려봐요. 이마가 있지요. 이마에는 살이 거의 없어요. 나이가 들면 이 부분에 주름이 많이 생기지요.

자, 더 내려오면 눈 위에 무엇이 있지요? 눈썹이 있어요. 눈썹이 무엇으로 되어 있나요? 맞아요, 털로 되어 있지요. 그런데 어떤 아이들은 눈썹을 막대기처럼 그리기도 하지요.

조금 더 내려오면 또 털이 있네요. 속눈썹이에요. 우리 눈에 먼지가 들어오는 것을 막아주지요. 그다음에 눈이 있지요, 눈을 감고 손가락으로 눈을 지그시 누르세요. 그리고 눈동자를 이리저리 굴려보세요. 느껴지나요? 우리 몸에서 아주 중요한 부분이지요.

자, 이제는 눈을 뜨고 옆 친구 눈을 보세요. 까만 눈동자 속에 또 눈동자가 보이지요?

아, 그 속에 내가 있네요. 이제 그 친구는 나를 잊어버리지 않을 거예요. 눈 속에 나를 넣어두었으니까요.

다음에는 얼굴 한가운데를 만져보세요. 코가 있지요. 물렁뼈로 만들어져 물렁거리네요. 코끝에 콧구멍이 있고 그 속에 털이 있지

요. 코를 벌렁거려 보세요. 나, 잘생겼어요? 더 내려오니까 코와 입 사이에 푹 패인 곳이 있지요. 인중이라고 해요.

그다음에 입술이 있어요. 입은 아랫입술과 윗입술로 이루어져 있어요. 그런데 주름이 있네요. 맞아요, 위아래로 주름이 있지요. 입을 벌려보세요. 썩은 이가 있나요, 없나요? 더 크게 벌려 보세요. 목구멍이 보이나요? 목젖은요? 목젖이 부으면 목이 아파요.

이제 옆으로 두 손을 옮겨 보세요. 귀가 잡히지요. 귀도 물렁 뼈로 만들어져 물렁거리지요. 귓바퀴도 있고 귀걸이하는 곳, 귓불도 있네요.

이제는 앞에 있는 거울을 들어 내가 지금 만져본 내 얼굴이 어떻게 생겼나 관찰하세요.

웃는 표정도 지어보고 화난 얼굴도 만들어보고 노려보기도 하고 휘파람도 불어보세요.

나의 가장 멋진 표정은 무엇일까요? 오늘은 나의 가장 멋진 표정을 그려볼 거예요.

재료

거울, 5절 켄트지, 연필, 수채화 물감, 가는 유성펜

활동 순서

1. 얼굴 관찰 후 자세하게 얼굴을 스케치한다.

앞서 자신의 얼굴을 관찰하는 시간을 가졌지만 아무 설명 없이 그리라고 하면 막막해하고 흥미를 잃거나 어려워서 포기하는 경우가 생긴다.

얼굴은 가로보다는 세로가 길고, 제일 위에 이마가 있으며 이마나 코는 얼굴 전체 길이에 얼마나 되는지 또 턱의 길이는 어떤지 등 기본적인 얼굴의 비례에 대해 설명해주고 수업을 하면 아이들은 쉽게 그리게 된다.

2. 수채화 물감으로 채색한다. 얼굴도 빛이나 위치에 따라 색이 다르다. 코는 좀 밝은색으로 보이고 코 주위는 좀 어둡게 느껴진다. 또 눈 부분도 다르고 얼굴 및 목 부분은 많이 어둡게 보인다. 옷 부분도 가능한 한 가지 색으로 채색하지 말고 물의 농담으로 명암을 주거나 색을 섞어 사용하도록 한다.

활동 Tip

1. 머리카락과 눈썹은 한 가닥 한 가닥 그리고, 코도 콧방울까지 표현한다.

2. 입술은 입술 주름도, 귀는 귓바퀴까지 묘사해준다.

3. 저학년 아이들은 물감에 익숙지 않아 채색하는 과정에서 형태가 무너질 수 있어 가는 유성펜 등으로 스케치한 선을 따라 그린 후에 채색할 수도 있다.

4. 철사 드로잉

- 장르: 금속
- 소요 시간: 120분
- 활동 목표: 인체 비율과 동작을 관찰하여 드로잉하고, 이를 연질 철
 사로 다시 표현해 인체 그리기에 대한 흥미와 이해력을
 키운다.

아이들이 그림으로 표현할 때 가장 어려워하는 것은 무엇일까?

바로 동세가 있는 사람을 표현하는 것이다. 인체 그리기는 상당히 까
다로운 주제이다. 인체의 비율에 맞춰 그리는 것뿐만 아니라 사람을 그려
보라고 하면 양팔이나 양다리 관절의 꺾임 없이 뻗은 상태로 그리며 옷

주름 등의 표현은 거의 찾아볼 수가 없다. 또한 정면보다 옆모습을 더 어려워한다. 흔히 아이들은 사람 그리기를 싫어한다고 하는데, 이는 흥미가 없는 것이 아니라 동작을 표현하기 어려워서 시도하지 않는 것이다.

그러면 좀 더 쉽고 재미있게 접근해보는 시간을 가져보자.

아이들이 직접 모델이 되어 재미있는 동작을 해보고 그것을 사진 찍어 수업한다면 아이들의 흥미를 높일 수 있다.

본인 사진을 라이트 박스를 이용해 붓이나 펜으로 그리고 또 철사를 사용하여 다양한 방법으로 인체를 표현하는 과정은 인체 그리기에 거부감을 없애고 친숙해지는 기회가 된다.

단순히 따라 그리는 수업 같지만, 실제 동작을 따라 그리는 과정에서 관절의 움직임과 옷의 주름을 좀 더 깊이 있게 이해할 수 있다.

또한 색연필이나, 수채화 등 색감이 있는 채색 재료가 아닌, 먹의 농담으로 밝은 부분과 어두운 부분을 표현하면 따로 색을 섞지 않고 아이들도 쉽게 인체의 양감을 표현할 수 있다.

드로잉으로 한번 그리고 철사로 다시 표현함으로써 아이들은 인체의 다양하고 역동적인 모습을 표현할 수 있으며 표현 방법뿐 아니라 다양한 재료의 속성을 이해하고 다른 주제에도 활용할 수 있다.

생각을 키우는 이야기
-잠재력을 끌어내는 교감 활동

　　오늘은 나의 모습을 동양화 재료와 부드러운 분재철사를 이용해 선으로 표현하는 시간을 가질 거예요.

　　분재철사는 납 성분이 많이 들어가 부드러워서 작업하기 좋은 재료예요. 딱딱하고 로봇처럼 보이는 사람이 아니라, 정말 자신의 사진을 보고 라이트 박스를 이용해 따라 그리는 시간이라, 옷 주름, 관절의 꺾임 등을 더 자연스럽게 표현할 수 있어요.

　　사진을 찍기 전에 우리 먼저 우리의 몸을 살펴볼까요? 제일 위에 얼굴이 있고, 그 아래 목, 몸, 팔, 다리가 있어요. 또 길이와 크기는 어때요?

　　우리가 그동안 그림으로 표현했을 때보다 실제 사람을 보면 팔과 다리가 의외로 길답니다. 팔을 한 번 위로 올리기도 하고, 아래로 내리기도 하며 어디까지 오는지 확인해봐요.

　　또 달리기할 때 팔의 움직임과 다리의 움직임도 잘 생각해 보세요. 이제 자신의 모습을 촬영할 것인데 어떤 동작을 하면 재미있을까요? 태권도 하는 모습, 스케이트 타는 모습, 줄다리기 하는 모습? 내가 좋아하는 모습은 어떤 모습일까요? 나의 역동적인 모습을 만들어보아요.

재료

순지, 먹물, 세필, 가는 유성펜, 1.0mm 분재철사, 꽃철사, 검정색 아크릴 물감이나 젯소, 검정 우드락, 스프레이 풀, 투명 필름지, 나무판, 라이트 박스(창문을 이용해도 된다)

활동 순서

1. 아이들이 모델이 되어 재미있는 동작을 취하게 하고 옆 모습 사진을 찍는다. 이때 사진을 아래서 찍어야 작품을 완성했을 때의 비율이 좋다.

2. 찍은 사진을 A$_4$ 용지에 맞게 출력하여 라이트 박스에 올려놓고 한번은 순지에 먹물로, 또 한번은 유성펜으로 따라 그린다. 먹물로 그린 것에는 먹물과 채색 붓을 이용하여 농담도 표현해본다.

3. 먹물로 그린 그림은 라인을 따라 가위로 오려서 우드락에 스프레이 풀로 붙인다. 외곽선이 없어지지 않도록 1~2mm 크게 오린다.

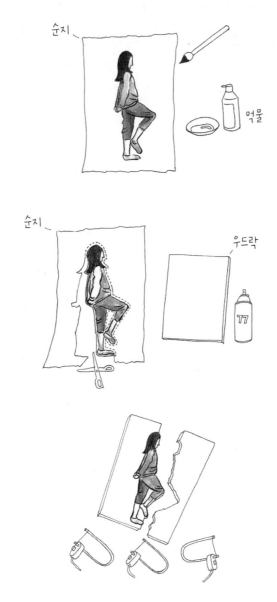

4-1. 유성펜으로 그린 그림 위에 투명 필름을 움직이지 않도록 붙여 놓고

4-2. 1mm 분재철사를 이용하여 인체의 윤곽선을 만들어 간다.
(철사가 움직이므로 마스킹테이프로 필름에 붙여 가면서 만들면 쉽게 할 수 있다.)

4-3. 분재철사로 윤곽선이 완성되면 OHP 필름에서 떼어내어
테이프도 제거하고 마무리지어 놓는다.

5. 완성된 철사 조형에 꽃 철사를 이용하여 옷 주름 등 세부 라인을
만들어 전체 모습을 완성시킨다.

꽃철사

6. 검정색 아크릴 물감으로 채색하여 말린다.

7. 3번의 완성된 평면 그림과 4번의 완성된 조형물을 재미있게 배치
하여 나무판에 세워 고정한다.
3번 그림은 글루건으로 고정하고 철사 조형은 나무판에 구멍을
연결해 고정한다.

활동 Tip

1. 포즈가 클수록 결과물이 좋다. 활동하는 모습이나 몸동작을 크게 취하는 것이 좋다.

2. 먹으로 농담 표현을 할 때는 아이들이 물 조절을 쉽게 하기 어려우므로 미리 5단계쯤 먹물을 만들어놓고 쓰는 게 좋다.

5. 프레스코 벽화

- 장르: 회화
- 소요 시간: 120분
- 활동 목표: 동굴 벽화를 표현해봄으로써 그림의 기원과 고구려 시대의
 생활과 풍습에 대해서 알 수 있고, 천과 석고 가루를 이용한
 회화 수업으로 아이들에게 색다른 자극을 제공할 수 있다.

아이들은 그림을 그린다 하면 보통 종이 위에 연필로 스케치를 하고 물감이나 다른 채색 도구를 이용하여 그림을 그린다고 생각한다. 천이 씌어진 캔버스 위에 그림을 그린다는 것만도 새로워하며 흥미있어 하고, 수채화 물감 말고 유화나 아크릴 물감이 있다는 사실을 알려주어도 매우 신기해한다. 아무래도 종이와 연필, 수채화 물감이 주변에서 가장 구하기 편리하며, 학습 현장에서 수업을 진행하기에 수월해서 제일 보편적으로 사용하기 때문이다. 하지만 매번 사용하는 같은 종이에 같은 물감이 아니라, 그림을 그리는 재료와 방식을 조금만 달리 제공해주어도 아이들의

창의력과 생각이 훨씬 넓어진다.

　미술교육에서 스프링 달린 사각 스케치북 말고 또 다른 형태의 종이로만 바꿔주어도 아이들의 사고력이 달라진다고 한다. 주제에 따라, 다양한 재질에 따라 표현하는 매체가 다를 수 있고, 평소 접하지 못한 재료를 경험함으로써 새로운 표현방식을 발견할 수 있고 미적 감각을 키울 수 있다. 그런 의미에서 천과 석고가루, 연필로 그리는 그림이 아닌 이쑤시개로 긁어서 그리는 이 수업은 아이들에게 색다른 자극을 줄 수 있는 수업이다.

　프레스코 벽화 수업은 그림의 기원을 알 수 있는 수업이다. 원시 시대에는 동굴 벽이나 땅 위에 물감을 이용해 그림을 그렸다는 사실을 알려주면 어떻게 거칠거칠한 돌 표면 위에 그림을 그릴 수 있냐며 신기해한다.

　프레스코 벽화는 인류 회화사에서 가장 오래된 그림의 기술 혹은 형태이다. 본래 뜻은 회반죽이 마르기 전(이탈리아어로 프레스코는 신선을 뜻한다)에 물로 녹인 안료로 그려진 벽화를 뜻한다. 이 기법은 습기에 약해 이탈리아 중부처럼 건조한 기후를 가진 곳을 중심으로 발달하였다. 제작 과정은 회반죽으로 미리 벽에 초벌칠을 하고 회반죽이 마르기 전에 드로잉과 채색을 완성하는 것이다.

　채색할 때 물감이 벽에 흡수되어 함께 마르면서 표면에 고착해 빛깔이 변색되지 않고 벽과 함께 마르기 때문에 내구력이 생겨 영구적으로 보존이 가능하다. 그 과정에서 광택을 잃고 발색이 둔화되어 프레스코 특유의 차분한 색조를 볼 수 있다. 르네상스 이후 벽면이나 천장화에 많이 쓰였다.

생각을 키우는 이야기
-잠재력을 끌어내는 교감 활동

아이들과 함께 프레스코 기법을 사용한 다양한 고구려 벽화를 감상하고 이야기를 나눕니다. 종이에 그린 선명한 그림이 오래되고 은은한 벽화의 느낌으로 재탄생되는 과정을 즐길 수 있습니다.

언제부터 종이에 그림을 그리기 시작했을까요?

지금은 우리가 그림을 그린다 하면 제일 먼저 떠오르는 것이 종이와 연필 그리고 물감이지만, 과거에는 종이가 귀할 뿐더러 원시 시대로 거슬러 올라가면 종이가 발명되기 전이니, 그때 사람들은 어디에 그림을 그렸을까요?

바닷가에 놀러 가면 모래사장에 나무 막대기로 그림을 그렸던 것이 생각날 수도 있고, 돌 위에 다른 돌로 그림을 그려본 경험이 있을 거예요.

이렇듯 그림은 종이와 연필 말고도 우리 주변에 있는 수많은 재료, 도구, 물품을 이용해 그림을 그릴 수 있어요. 과거부터 지금까지 무수히 많은 재료와 기법이 발전했지만 우리는 그 중에서 그림의 기원이라 할 수 있는 프레스코 벽화 기법을 이용해 그림을 그려볼 거예요.

프레스코는 과거에 동굴에 그림을 그렸던 기법으로 회화의 기원이며, 유럽에서 성당 벽화를 그릴 때도 이용한 기법이에요. 프레스코 기법을 이용한 벽화는 기원전 크레타섬의 크노소스 벽화부터 아시아 지역에서 그려진 수많은 불화가 프레스코 벽화라고 볼

수 있으며 우리나라에는 고구려 고분 벽화가 있는데 우리는 이 고분 벽화를 살펴보고 그림으로 표현해보아요. 고구려 고분 벽화는 다른 벽화와 달리 무덤 안의 천장이나 벽에 그려졌는데 무덤 주인이 죽은 뒤에도 행복하게 살기를 바라며 그림을 완성했다고 해요.

　　동굴 벽화를 살펴보면 그 시대 사람들의 생활과 이야기를 알아볼 수 있는데, 우리 한번 그림을 보며 다 같이 이야기를 나누어 보아요.

재료

고구려 벽화 그림 자료, 황마 천, 석고 가루 200g, 목공 본드, 수성 색연필, 유성펜, 이쑤시개, 까만 우드락

활동 순서

1. 고구려 벽화 그림을 보면서 관찰하고 이야기를 나눠 본다.

2. 벽화로 표현하고 싶은 그림을 선택하고 A₄ 크기 정도로 스케치한 후 수성 색연필로 채색한다. (꼭 고구려 벽화가 아닌 상상의 동물 같은 주제로 폭넓게 주제를 잡아도 좋다.)

3. 우드락에 일회용 비닐을 씌운 받침을 만들고 그림보다 넉넉하게 황마 천을 잘라 올려놓는다.

4. 석고 가루와 물을 섞어(200g에 물 130~140cc 정도) 황마 천 위에 그림의 크기보다 넓게 펼쳐 붓는다.

5. 윗면을 평평하게 만들기 위해 우드락 판을 통째로 들고 바닥에 툭 툭 친다.

6. 반건조되었을 때 본인의 스케치를 보고 빠르게 이쑤시개로 흠이 생기게 스케치하고 유성펜으로 다시 한번 그려준다.

7. 수성 색연필로 채색한다.

8. 붓에 물을 묻혀 자연스럽게, 수성 색연필로 채색한 것을 펼쳐 바른다.

9. 다시 건조 후 손에 펼쳐 들고 고무망치로 두드려 자연스럽게 크랙을 만든다.

10. 크랙이 난 틈에 색연필로 그려 크랙을 강조한다.

11. 완전히 건조된 후 오공본드를 물에 희석해 석고 가루가 떨어지지 않도록 전체를 발라준다. 뒤에 까만 우드락을 대어주면 안전하게 보존할 수 있다.

활동 Tip

1. 석고를 붓고 그림을 그릴 때, 석고가 건조되었을 시에는 분무기로 물을 뿌려 촉촉한 상태로 만들고 그림을 그려준다.

6. 아크릴 판화

● 장르: 판화
● 소요 시간: 120분
● 활동 목표: 보통 접하기 어려운 음각 판화를 아크릴판으로 경험하면서
　　　　　　볼록 판화와 달리 아주 섬세한 부분까지 나타낼 수 있다는
　　　　　　것을 알게 된다.

　　판화는 크게 볼록 판화, 오목 판화, 공판화, 평판화가 있다. 그리고 공
판화를 제외한 다른 판들은 좌우가 바뀌어 찍히게 된다.
　　볼록판은 볼록한 곳에 잉크를 묻혀서 찍어내지만 아크릴 판화는 오
목화 기법으로 긁거나 스크래치로 팬 오목한 곳에 잉크를 스며들게 하여

찍어내는 방법이다.

대부분 동판을 부식시켜 사용하나, 아크릴판을 사용하면 부식 과정 없이 판을 찍을 수 있기 때문에 아이들 수업에서 오목판을 만들어낼 수 있는 좋은 재료이다. 뾰족한 철필로 긁어서 가느다란 선으로 그림이 만들어지기 때문에 선의 강약으로 두꺼운 선과 가느다란 선을 나타낼 수 있다. 고무판 위에 조각도를 이용해 표현하는 선 느낌보다 더 세밀한 표현이 가능하고, 아이들의 드로잉 느낌을 더 잘 살릴 수 있다.

그렇기 때문에 선이 많이 들어가는 털이 있는 동물이나 복잡한 선으로 이루어진 한옥 같은 경우가 좋다.

이번에는 아이들이 쉽게 접근할 수 있는 새를 판화로 나타낼 것이다.

또한 아크릴 판은 투명하기 때문에 판 밑에 드로잉한 것을 놓고 그대로 따라 작업할 수 있어 아이들이 쉽게 표현할 수 있다.

생각을 키우는 이야기
-잠재력을 끌어내는 교감 활동

여러분은 새를 생각하면 어떤 종류의 새가 떠오르나요? 흔히 까치, 까마귀, 비둘기, 참새 등이 생각나겠지요. 그러나 이 세상에는 무려 1만 여 종의 새가 살고 있대요. 색이 예쁜 새, 꼬리가 아주 긴 새, 부리가 유난히 큰 새, 정말 많은 종류가 있지요.

동물원에 가도 새들은 자세히 보기가 어려워요. 동물도감을 보고 새를 자세히 관찰해보아요.

우리 주변에서 볼 수 있는 새부터 희귀한 새까지 자세히 관찰하여 그리면서 새의 생김새와 색깔, 특징들을 살펴보고 새와 친구가 되는 시간을 가져보아요. 날아가는 새, 나무 위에 앉은 새, 먹이를 잡고 있는 새. 어떤 모습이든 좋아요.

우리는 오늘 새를 특별한 방법으로 표현할 거예요. 새의 몸을 덮고 있는 깃털을 물감이나 색연필이 아닌 날카로운 철필을 이용해 표현해 보아요. 아크릴판에 철필을 이용해 가느다란 홈을 만들고 그 위에 잉크를 발라 프레스라는 판화 찍는 기계에 넣어 돌려서 찍으면 우리가 긁은 그대로 잉크로 찍혀 나오게 돼요. 이게 오목판화예요. 물론 오른쪽과 왼쪽은 바뀌게 되지만요.

그러면 우리는 아크릴판과 종이에 찍힌 새 그림 두 작품을 완성하는 거예요.

켄트지, 2~3mm 투명 아크릴 판, 220g 이상 켄트지나 판화지. 판화용 잉크, 잉크 롤러, 철필이나 커터 펜(커터 날을 한 칸씩 잘라 펜에 끼워 넣은 것으로 쉽게 구할 수 있다. 아이들은 철필보다 커터 펜을 더 쉬워 한다.), 프레스나 바렌, 신문지, 휴지, 1회용 장갑

활동 순서

1. 새 도록이나 정밀 묘사한 그림을 보고 켄트지에 자세한 부분까지 세밀화처럼 펜으로 그린다.

2. 새 그림 위에 아크릴 판을 움직이지 않게 고정하고 철필로 따라 긁는다.

깊이 긁은 곳은 선이 굵고 강하게 찍히고, 또 같은 곳을 여러 번 긁어도 진한 선이 찍힌다.

아크릴 판이 투명해 얼만큼 긁었는지 잘 보이지 않아 검은색 종이를 아크릴 판과 세밀화 사이에 끼워보면 전체 긁은 내용과 선의 굵기가 보인다.

3. 켄트지가 들어갈 수 있는 물통에 물을 준비한다.

4. 판화지 준비 (전문 판화지를 사용하면 좋으나 가격이 비싸 아래와
같이 준비한다.)

첫 장은 건조한 켄트지를 평평한 곳에 올려놓고, 그 위에 물에 살
짝 담갔다가 꺼낸 켄트지를 올린다.

건조한 켄트지와 젖은 켄트지를 번갈아 차곡차곡 쌓아놓는다.

판화지에 물이 적당히 스며들어야 잘 찍힌다.

5. 롤러를 사용하여 아크릴판 전체에 골고루 잉크를 묻혀준다.

6. 잉크 묻은 아크릴판을 신문지로 닦아낸다. 신문지를 갈아가며 닦아준다.

전체적으로 다 닦았다고 생각되면 다시 휴지로 원하는 부분을 닦아낸다. 휴지로 닦아내지 않은 부분은 좀 어둡게 나온다.

물체 부분은 휴지로 닦아내고 바탕은 어둡게 남기어도 좋다.

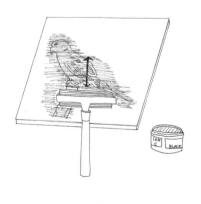

7. 프레스기로 찍는다.

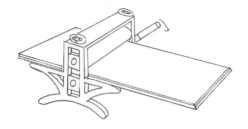

활동 Tip

1. 짧은 선을 많이 이용해 깃털을 표현한다.

2. 어둡게 하고 싶은 부분은 덜 닦으면 된다.

3. 사진 가장자리 어두둔 부분이 덜 닦인 부분이다.

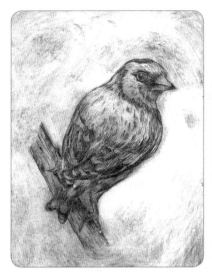

7. 생선 그리기

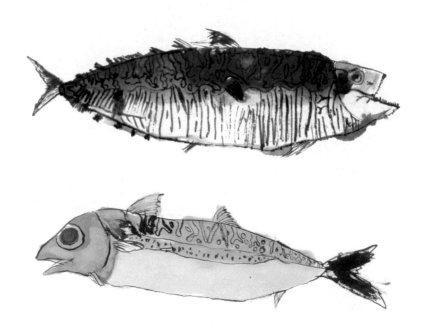

● 장르: 회화
● 소요 시간: 60분
● 활동 목표: 실물을 관찰하고 이해한 것을 바탕으로 물고기의 특성을 살
　　　　　　려 시각적으로 표현함으로써 아이들의 감성과 표현력을 발
　　　　　　전시킨다.

　　관찰 드로잉을 할 때 사진으로 보는 것과 실제 사물을 보고 표현했
을 때 결과물의 차이는 매우 크다.
　　실물을 관찰하고 그림을 그리는 것은 대상을 시각, 촉각, 후각으로

직접적이고 구체적으로 느끼고 이해한 것을 바탕으로 표현해보는 시간이다. 자세히 관찰하고 자신이 본 것을 그대로 손으로 표현하는 관찰 드로잉 수업은 인내심을 키우기에 좋고 창의력을 발전시키는데 꼭 필요한 주제이다.

형태를 대충 기억해서 그린다거나, 그림책에서 본 쉽고 단순하게 그리는 방법만을 이용해 그림을 그린다면 그림이 점점 가벼워지고 감정적으로 메마른 그림만 그리게 되며 결국에는 미술에 지루함을 느끼며 창의력 또한 발전시킬 수 없다.

생선의 오묘한 색감과 질감은 아이들이 관찰할 요소가 많고 회화로 표현하기에 아주 적합한 주제이다.

아이들은 항상 구워져 나온 생선만 보게 마련이다. 수조에서 살아 움직이는 생선은 아니지만 싱싱한 상태의 생선을 직접 눌러보고, 지느러미와 아가미, 꼬리를 잡아 늘려보기도 하면서 그리면 사진을 보고 그릴 때보다 더 열심히 관찰한다.

옆줄이 하는 역할이 무엇이냐고 물어보았더니 한 아이가 "그것은 일종의 감각 기관이라고 할 수 있죠" 한다.

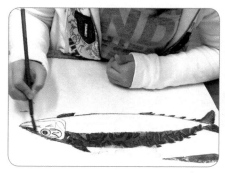
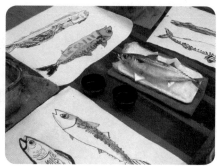

생선의 종류는 어떤 것도 상관은 없으나 되도록 상태가 신선하고, 아이들이 재미있게 관찰하고 표현할 수 있는 요소가 많은 것으로 선택해야 한다.

무늬와 색감이 다양한 고등어가 구입하기도 쉽고 등의 무늬뿐 아니라 몸 전체에 있는 무수히 많은 빛깔과 무늬가 잘 보여 수업 재료로 적당하다.

아이들은 어른들이 생각하지 못했던 무늬와 색깔까지 표현한다. 같은 고등어를 보고도 무늬와 색깔을 다르게 해석하여 저마다의 패턴과 색을 표현하는 것이 신기하다.

고등어는 첫날 수업이 끝난 후 냉장고에 보관했다가 다음 날 다시 사용했는데, 첫날 다양한 색상으로 표현했던 것과는 달리 아이들 대부분이 우중충한 회색 톤으로 표현했다.

고등어가 생물인지라 하루만 지나도 신선도가 떨어져 화려한 빛깔과 무늬는 사라져버리고 둔탁하고 어두운색이 되어있었던 것이다.

싱싱하지도 않고 살아있지도 않은 고등어를 놓고 살아있는 것처럼 그리라고 하는 것이 무리였다. 다음 날부터 매일 새로운 생물 고등어를 구입했다.

전시 때에는 아이들이 그린 고등어를 손으로 오려내어 롤 켄트지 위에 붙여 바닷속을 떼 지어 몰려가는 고등어들로 연출해보자.

자기가 그린 고등어를 가지고 싶어 하던 아이들도 전시된 것을 보고는 감탄한다. 고등어 말고도, 오징어, 새우, 게 등 다양한 해산물들을 관찰하고 그려서 바닷속 풍경을 단체작으로 풀어내도 좋다.

생각을 키우는 이야기
-잠재력을 끌어내는 교감 활동

팔딱팔딱 움직이는 생선을 본 적 있어요? 아쿠아리움이나 횟집에 가면 살아있는 물고기를 볼 수 있지요. 오늘은 살아서 움직이지는 않지만, 실물 생선을 보고 그릴 거예요. 오늘 그릴 생선은 고등어인데 정말 살아있는 것같이 싱싱해요.

고등어의 눈은 어떻게 생겼는지, 지느러미는 어디에 있는지, 또 몸통은 어떤 색깔을 띠고 있는지 자세히 관찰해볼까요? 또 등에 기다란 줄이 있지요. 이 줄은 어떤 역할을 할까요?

이 작업은 고등어를 자세히 관찰한 뒤에 해야 다양한 형태와 색을 표현할 수 있어요.

냄새도 맡아보고, 지느러미도 늘려보고 눈도 감겨보고 눌러도 보고, 고등어를 마음껏 느끼세요.

재료
옥당지 1/4 전지, 먹물, 동양화 물감

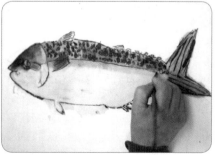

활동 순서

1. 고등어 냄새도 맡아보고, 등의 무늬는 어떤 모양인지 어떤 색들이
 보이는지 충분한 시간을 두고 마음껏 자세히 보게 한다. 똑같은
 고등어를 보고 아이들은 각기 다른 무늬를 찾아낸다.
 모두 같이 모여 토론을 하면 서로 찾아낸 부분을 공유하면서 더
 열심히 관찰하게 된다.

2. 연필로 지느러미 모양, 결, 등의 무늬까지 자세하게 그린다.

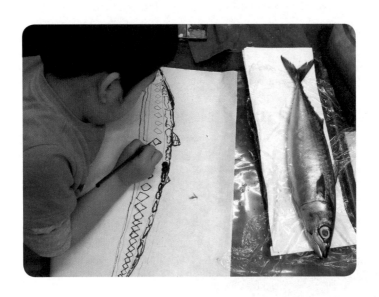

3. 연필 부분을 세필을 사용하여 먹으로 따라 그린다.

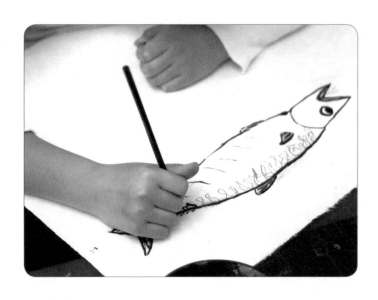

4. 물감을 사용해 채색한다.

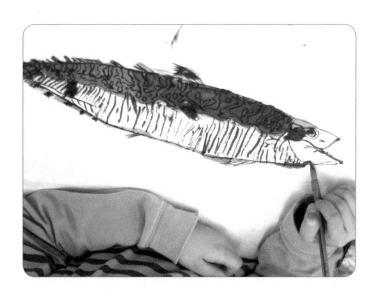

5. 주변 환경을 상상해 그려놓아도 좋다.

6. 아이들이 그린 고등어를 손으로 테두리를 찢어 다 같이 모아 한 지 전지에 붙이면 멋있는 고등어 떼가 탄생한다.

활동 Tip

1. 잘리지 않은 싱싱한 생선을 구하는 일이 어렵다. 말린 북어나 게 같은 생선으로 대체해도 좋다.

2. 아이들과 함께 핀셋 같은 것을 이용해 지느러미, 아가미를 들추어 보고 옆줄도 살펴보고 꼬리 지느러미도 어떤 모양인지 펼쳐보는 등, 이렇게 다같이 관찰하는 시간을 갖는 것이 아주 중요하다.

3. 생선 냄새를 싫어하는 아이가 많아 여름 한철은 피하고 문을 열 어놓을 수 있을 때 수업하는 것이 좋다.

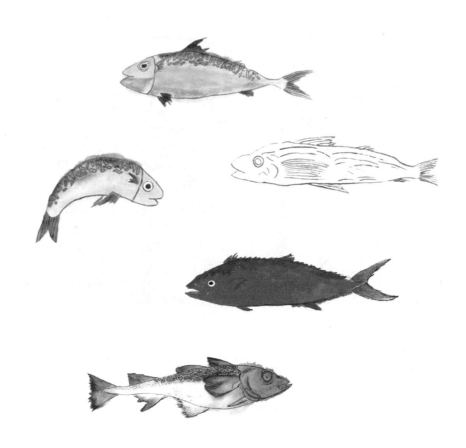

8. 민화 병풍

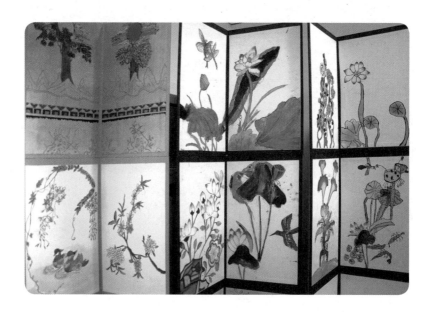

- 장르: 회화
- 소요 시간: 크기에 따라 120분~180분
- 활동 목표: 민화의 역사와 조선 시대 생활풍습에 대해 배우고, 조선 후
 기 동양화의 특징을 살려 민화를 그리면서 서양화(정물화)
 와 다른 점을 느낀다.

그림은 역사를 연구하는 자료로 많이 쓰인다. 기록의 수단으로 쓰인
그림을 보면 그 시대의 의복, 생활방식, 중요한 사건, 인물 등 많은 것을
알 수 있다.

　민화 수업은 아이들에게 조선 시대 역사를 가르쳐줄 수 있고, 서양화

의 정물화와는 많이 다른 특징을 발견함으로써 동양화에 대한 이해를 넓힐 수 있다.

또한 민화는 감상만을 위해 그려진 그림이 아니라 생활의 공간을 아름답게 꾸미는 장식적인 기능을 가진 그림을 말한다. 조선 후기에 유행했으며 유명한 화가가 아닌 민중 속에서 태어나고 그려져 민중이 즐겨 보았던 그림으로 민족 문화의 여러 모습을 꽃과 새, 동물, 산수, 인물, 문자 등을 통해 폭넓게 표현했다.

또 민화는 전시 장소와 목적에 따라 종류를 달리하는데, 꽃과 새를 그린 '화조도', 꽃, 초목과 곤충을 그린 '초충도', 글자의 의미를 넣은 '문자도', 책을 중심으로 서재의 가구들을 그린 '책가도' 등이 있다.

민화는 벽에 걸어놓는 용도로도 제작되었지만, 병풍으로 접었다 폈다 하며 방을 장식하는 방법으로도 많이 사용되었다.

한 폭의 그림으로 끝나는 것이 아니라 하나의 그림이 분할되어 이어지기도 하고 이야기가 있는 그림으로 구성되기도 한다.

한 장의 그림을 단순히 모사하는 것이 아니라 책처럼 접었다 폈다 할 수 있는 방법을 이용하면 아이들이 스토리텔링을 하며 상상력을 자극할 수 있다.

수묵 위주로 색채를 제한적으로 사용하는 우리나라 전통 회화와는 달리 강렬한 원색을 거리낌 없이 사용했으며 동양화의 먹 느낌이 강하지는 않지만 서양 회화의 정물화와는 또 다른 매력이 있다.

또 먹선은 그림을 살려주는 효과도 있어 아이들이 색채나 형태면에서 접근하기 쉬운 수업이다.

다양한 민화들을 살펴보면서 사물을 어떻게 표현했는지 어떠한 구도가 마음에 드는지 찾아 그려보자.

생각을 키우는 이야기
-잠재력을 끌어내는 교감 활동

여러분 민화가 무엇인지 아세요?

민화는 옛날부터 이어져 내려오는 생활 속에서 우리나라 사람들이 그린 그림을 말하는 거예요. 대부분은 어떤 화가나 특별한 사람이 그린 게 아니고 일반 사람들이 그린 그림이 많아요.

일상생활 양식이나 관습 등 민속적인 내용을 그린 그림으로 민화는 누구나 좋아할 수 있는 소재를 특별한 기법 없이 유행에 따라 그린 그림이에요.

그래서 어떤 공간을 장식하기 위한 그림이 많아요. 사랑방에 걸어놓기 위한 책을 위주로 그린 그림, 꽃과 새, 벌, 나비 등을 그린 그림, 물고기를 그린 그림, 호랑이나 용 등을 그린 그림 등, 아주 다양하게 많이 있어요.

조선 시대 민화가 더욱 유명한데 여러분 김홍도라고 들어봤나요? 생활 풍속을 많이 그린 풍속화로 유명한 화가인데 그 시대에 씨름하는 모습을 그린 '씨름'이나 서당에서 글 공부하는 모습을 그린 '서당' 등은 아마 보았을 거예요.

오늘은 내 생각대로 그리는 게 아니라 민화를 보고 동양화 기법으로 따라 그려볼 거예요. 한지보다 약간 두꺼운 장지에 연필로 그리고 연필선을 가는 붓으로 먹을 이용해 따라 그리고 동양화 물감으로 채색할 거예요.

2합 장지 28×40cm 2장(장지는 칼이나 가위로 자르지 말고 자를 곳을 접은 다음 접은 면에 붓으로 물을 칠해 주고 양쪽으로 잡아 당기면 자른면이 자연스럽게 된다), 먹, 세필붓, 채색붓, 동양화 물감, 평붓, 커피 물, 하드보드지 검정색 A3 2개, 검정 마스킹테이프 5cm

활동 순서

1. 장지와 커피물을 준비한다. (원두커피를 내리거나, 시중에 나오는 프림이나 설탕이 없는 인스턴트 커피를 물에 타서 평 붓으로 장지에 바른다.)

 진한 색을 원하면 마른 다음에 다시 한번 바른다. (장지의 거친 면에 커피물을 바르고 그림은 부드러운 면에 그린다, 부드러운 면이 붓이 잘 나간다.)

 보통은 아교를 사용하지만 중탕하는 과정이 쉽지 않고 냄새도 있어 커피물이 좋다. 커피물을 들이는 이유는 색을 좋게 하고 오래된 느낌이 나며, 먹물의 번짐을 막아주고, 병충해도 막아주기 때문이다.

2. 여러 가지 민화를 프린트해서 준비해 놓고 아이들이 원하는 그림을 선택하도록 한다. 비슷한 그림을 두 개 그려도 좋고 하나의 그림을 두 개로 나누어서 그려도 좋다.

3. 그림을 장지에 연필로 그린다. 병풍으로 만들 수 있도록 여백을 많이 남긴다.

4. 연필 선을 세필을 사용해 먹물로 가늘게 따라 그린다. 붓을 세우면 가는 선을 그릴 수 있다.

5. 동양화 물감으로 채색한다. 동양화 기법의 하나인 바림질을 알려주어 그라데이션을 넣어 채색하게 한다.
바림질은 동양화에서 색을 칠할 때 한쪽을 짙게 다른 쪽으로 갈수록 엷게 하는 방법으로 진한 물감이 마르기 전에 물먹인 빈 붓으로 흩어내려 자연스럽게 하는 방법이다.

6. 하드보드지를 흰 면이 위로 오도록 2장을 옆으로 붙여놓고 붙인 면을 검정 마스킹테이프로 붙인다.

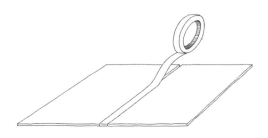

7. 양쪽 나머지 3면도 마스킹테이프로 감싸듯이 붙인다.

8. 붙인 하드보드지의 2면을 다 검정면이 밖으로 나오도록 반으로 접는다. 접은 상태에서 접은 면을 마스킹테이프로 감싸듯이 붙인다.

9. 그린 그림이 마르면 하드보드지 하얀 면에 1장씩 스프레이 풀로 붙인다. 그린 그림이 마스킹테이프와 살짝 겹치게 붙여 하드보드 하얀 면이 보이지 않게 한다.

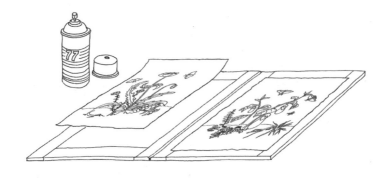

활동 Tip

1. 바림질이 많을수록 깊이 있는 색이 살아난다.

2. 민화에는 대부분 낙관이 없지만 지우개를 사용하여 쉽게 만들어
찍어도 좋다.

9. 못 조형

- 장르: 금속
- 소요 시간: 120분
- 활동 목표: 일상생활에서 사용하는 재료로 그림을 그릴 수 있다는 현대
 미술을 이해하고 못과 망치를 사용하는 수업을 통해 집중력
 과 힘 조절을 키울 수 있다.

미술의 기본 조형 요소에는 점, 선, 면이 있다. 이 수업은 점이 이어져
선이 되고 선이 모여 면이 되는 과정을 경험할 수 있는 시간이다.

붓으로 점을 찍는 것이 아닌, 못과 망치를 이용해 점묘법으로 그림을
완성하며, 못의 머리부분이 모여 선이 되고, 선이 이어져 면이 되는 과정

은 미술의 기본 조형요소에 대한 이해를 높일 수 있다.

어른들이 망치로 못을 쾅쾅 박는 모습을 보면 한 번쯤은 해보고 싶은 마음을 가진 아이가 많을 것이다.

붓이나 연필 말고 공구를 사용하는 것에 아이들은 관심이 아주 많다. 육체적인 힘은 더 많이 들어가지만, 공구를 다뤘다는 그 뿌듯함만으로 아이들의 흥미도가 아주 높은 수업이며 미술 활동으로 못과 망치를 사용해 그림을 표현하는 것은 아이들에게 신나고 새로운 경험이다.

또한 우리 일상생활에 쓰이는 모든 것이 작품이 될 수 있다는 현대미술을 체험하는 시간이기도 하다.

어린이들이 사용할 수 있는 작은 망치와 신주도금 못을 사용하여 조형물의 형태를 따라 못을 박아보자. 이 과정은 섬세함과 지구력이 필요하지만, 성취감도 줄 수 있고 못과 망치로만 완성한 작품은 아이들에게 미술이라는 것에 대한 또 다른 시각을 열어주는 기회가 된다.

생각을 키우는 이야기
-잠재력을 끌어내는 교감 활동

　여러분은 그림을 그린다고 하면 무엇이 필요하다고 생각하나요? 보통 연필이나 채색 도구 등을 생각하지요. 우리는 오늘 연필과 붓이 아닌, 못과 망치를 이용해 작품을 완성할 거예요.

　여러분 미술의 조형 3요소에 대해 아나요? 미술의 기본 조형 3요소는 점, 선, 면이 있어요. 점이 모여 선이 되고 선이 모여 면이 채워지는 것을 말하지요. 이런 기본 요소를 이용해 그림을 그리는 거예요.

　점묘법은 선을 긋거나 칠하지 않고 점으로만 그리는 그림이에요. 우리가 오늘 하는 것은 점묘법에 가까워요. 못이 하나의 점이 되어서 그 못이 모여져 선이 되는 그림이지요.

　어떤 것을 표현하면 멋있을까요? 세계 여러 나라에는 그 나라와 지역을 대표하는 멋진 건축물이나 유물, 유적지 등이 있어요. 이것을 랜드마크라고 해요. 각 나라마다 대표적으로 떠오르는 조형물에 대하여 이야기해볼까요? 파리-에펠탑, 이탈리아-피사의 사탑, 경주-불국사, 그리스-아테네 신전, 이집트-피라미드, 뉴욕-자유의 여신상, 각 나라의 랜드마크 조형물을 감상하고 관찰하여 그 형태를 단순한 선으로 표현해보아요. 금색 못이 촘촘히 박혀 입체적이면서도, 빛에 따라 생기는 그림자, 반짝이는 못 때문에 아주 멋진 작품이 될 거예요.

재료

5t 접착 폼보드, 5t 폼보드, 7부 신주도금 못, 작은 망치, 조형물 사진

활동 순서

1. 5t 접착 폼보드에 5t 폼보드를 겹쳐 붙여 놓는다. 10t 폼보드를 사용해도 좋지만 접착 폼보드의 접착면은 못을 박았을 때 고정시켜 주는 역할을 한다.

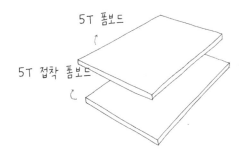

2. 못 드로잉으로 표현하고 싶은 조형물의 사진을 준비하여 관찰 스케치를 한다.

3. 겹쳐 붙인 폼보드에 스케치한 것을 대고 볼펜 등으로 눌러서 자국을 남긴다. 먹지를 사용하면 편하긴 하지만 못을 박고 나면 먹지 검은 선이 남아 완성도가 떨어진다.

4. 스케치한 선을 따라 신주도금 못을 박아 (5mm 간격 정도) 못 그림을 완성한다. 폼보드에 먼저 손으로 못을 살짝 눌러 고정시킨 후 망치질을 하면 수월하다.
못의 간격을 너무 촘촘히 하는 것보다 살짝 간격을 주는 것이 입체감도 살고, 그림자가 생겼을 때 더 멋지게 완성된다.

활동 Tip

1. 바탕을 검은 종이로 사용하면 먹지를 사용해도 괜찮다.

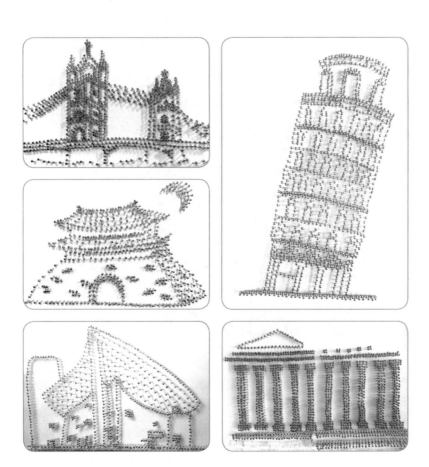

10. 우드락 판화 석고 뜨기

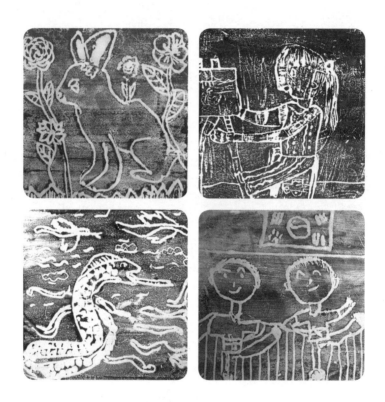

- 장르: 판화
- 소요 시간: 120분
- 활동 목표: 전문적인 재료 없이 주변에서 구할 수 있는 재료로 판화 작업이 가능하다는 것을 알려주고 석고 캐스팅 과정을 배운다.

　　판화는 아이들에게 다른 방법으로 그림을 만들어낼 수 있다는 것을 알려주는 좋은 수업이지만, 보통 판화는 조각도를 사용해야 해서 아이들

의 부상 위험도 있고, 부식해야 하는 번거로운 과정도 있을 수 있어 쉽게 접근하기 어렵다.

하지만 우드락은 폴리스틸렌 수지로 만든 스티로폼의 일종으로 위험 부담 없이 판화 수업하기에 아주 유용한 재료로, 특히 저학년 아이들과 수업하기에 아주 좋다.

일반적으로 판화를 찍을 때 사용하는 프레스기도 필요 없어 쉽게 작업할 수 있다.

우드락은 표면이 부드러워 그 위에 연필이나 볼펜 등 주변에서 쉽게 구할 수 있는 뾰족한 재료로 그림을 그리며 홈을 만들고 잉크로 찍어내는 방식이라 안전하면서도 재미있는 수업이 될 수 있고. 누르는 대로 홈이 만들어지는 과정을 아이들은 매우 좋아한다.

또 이것을 다시 석고로 캐스팅해 그대로 볼록 판으로 만들어지는 과정은 아이들이 신기해한다.

판화, 석고 부조 판, 채색 우드락 판, 이렇게 3종류의 작품을 만들 수 있어 한 번에 여러 장르를 접할 수 있는 수업이기도 하다.

생각을 키우는 이야기
-잠재력을 끌어내는 교감 활동

　판화에 대해 혹시 아는 것이 있나요? 판화 작업을 해본 적이 있을까요? 판화의 종류와 작업할 때 필요한 도구는 무엇이 있을까요?

　판화에는 튀어나오는 부분이 찍히는 볼록판, 오목한 부분에 잉크가 스며들어 찍히는 오목판. 기름과 물의 성질을 이용한 평판 등 여러 종류가 있고 많은 도구를 필요로 해요. 이런 전문적인 도구들은 위험해서 아주 조심해서 다뤄야 해요.

　그래서 우리는 오늘 좀 더 안전한 방법으로 주변에서 쉽게 구할 수 있는 재료로 판화 작업을 할 거예요. 부드로운 스티로폼인 우드락과 연필만 있으면 판화를 할 수 있어요.

　오늘 우리는 3가지 작품을 만드는데 우드락 그림을 그리고, 그것을 눌러 판화로 찍고, 다시 석고로 조각가나 도예가처럼 캐스팅 작업도 할 수 있어요.

　판화는 같은 그림을 찍어내는 기법이지만 캐스팅은 똑같은 모양의 물건을 똑같이 만들어내기 위해 사용하는 기법이에요. 판화도 캐스팅도 도장처럼 왼쪽과 오른쪽이 반대로 되어 나오는 작업이에요.

　그럼 우리는 오늘 무슨 그림을 그려볼까요?

우드락 5t 25×22cm, 2×25cm 2개, 2×23cm 2개, 플라스틱 펜이나 눌러서 자국을 낼 수 있는 도구, 석고 가루(200g), 수채화 물감, 주방세제, 양면테이프, 넓고 납작한 붓(2~3cm 정도), 한지(얇은 한지보다 1겹 장지가 적합하다)

활동 순서

1. 25×22cm의 종이에 연필로 그림을 그린다.

2. 같은 크기의 우드락 판 위에 올려놓고 볼펜으로 그대로 따라 그려 우드락 판에 자국을 낸다.

3. 종이를 떼어내고 자국을 따라서 더 깊게, 넓게 눌러 판 전체에 입체감을 준다. 판화용 플라스틱펜으로 얕은 선을 더 만들거나 펜의 뒤쪽을 이용해 넓게 누를 수 있다. 플라스틱 펜이 없으면 볼펜의 뒤쪽 끝을 사용하면 된다.

플라스틱 펜

4. 2×25cm의 우드락을 양면테이프로 그림과 같이 붙여 석고 틀을 만들어준다. 석고판을 만들기 위한 틀이 되기 때문에 석고가 새지 않도록 하고 석고판보다 높이 붙인다.

5. 석고 가루를 그릇에 넣고 물을 조금씩 부어 섞어 천천히 흐를 정
도의 묽기로 만든다. 가장자리까지 저어 충분히 섞이도록 한다.
(시중에 200g 석고가 용기에 넣어져 시판되는 것에 물을 130~140cc
를 섞어 사용하면 편리하다.)

6. 석고는 금방 굳기 때문에 바로 석고 틀에 붓는다. 석고 틀의 높이
까지 윗면이 평평해지도록 골고루 붓는다. 붓고 난 후 우드락 틀
을 바닥에 살살 치면 윗면이 평평해진다.

7. 석고가 굳으면 석고 틀의 테두리부터 떼어내고 석고판도 떼어낸다. 완전히 굳지 않은 석고는 쉽게 깨질 수 있다. 2~3시간이 지나야 완전히 굳는다.

8. 판화 찍기

우드락판을 물에 씻어 말리거나 휴지로 닦아내어 습기를 없앤다. 원하는 색 물감에 세제를 한두 방울 섞은 후 우드락 판에 넓은 붓으로 칠한다. 이때 2~3 종류의 색으로 그라데이션을 넣어주면 효과적이다. 주방세제를 섞지 않으면 물감이 우드락에 잘 칠해지지 않는다.

9. 물감이 마르기 전에 한지를 덮어 준다. 한지가 찢어지지 않도록 한지 위에 다시 종이를 덮고 손으로 눌러 물감이 한지에 잘 묻도록 한다. 물감의 색을 바꾸어 여러 번 찍을 수 있다.

10. 다 찍고 난 후에는 우드락 판 위에 직접 오일파스텔로 채색하면 판 자체도 하나의 작품이 될 수 있다.

크레파스

활동 Tip

1. 물감 색을 바꿀 경우 먼저 사용한 판에 물감이 남아있지 않도록 판을 물로 씻어 휴지로 물을 닦아내거나 휴지에 물을 묻혀 판을 깨끗이 닦아내고 사용한다.

2. 세제는 물감이 우드락에 잘 발라지는 역할을 한다. 설거지 세제나 물비누 등 다 괜찮다.

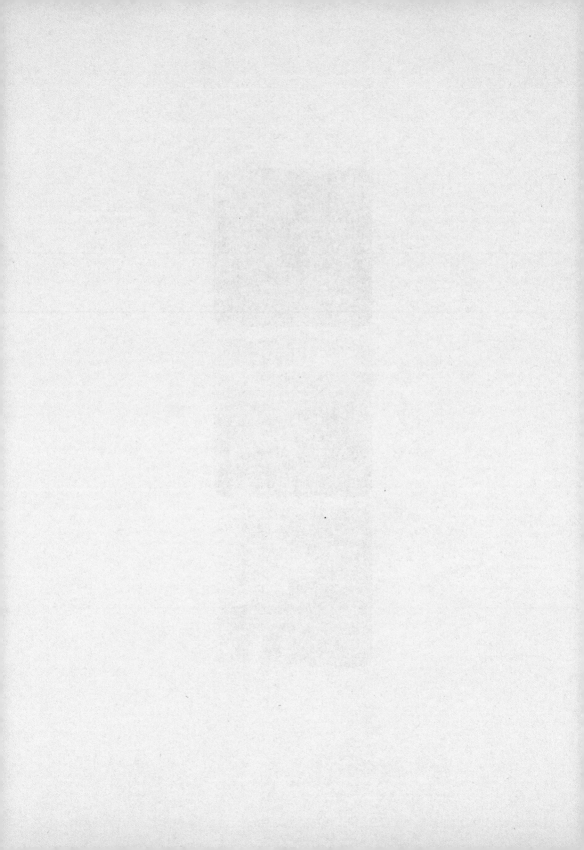

디자인이 주가 되는 프로그램

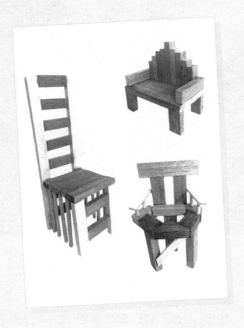

아이들의 주변 환경, 일상생활과 관련된 것들을 실제로 설계하거나 만들며,
패턴, 색채, 형태 등 디자인을 위해 필요한 기초를 배울 수 있는 수업이다.
그림 그리고 만드는 미술 활동 이전에 배경 지식을 습득하고
다양한 질문과 대화를 나누는 과정을 통해 창의력과 문제 해결 능력을 키울 수 있다.
또한 평범한 일상의 것들을 새롭게 바라볼 수 있는 계기를 마련해주기도 한다.

11. 내 이름 스탬프

- 장르: 판화
- 소요 시간: 120분
- 활동 목표: 나만의 개성이 담긴 도장을 만드는 과정을 통해 이름의 의
 미를 다시 한번 생각해 보고 볼록판화 기법을 이해한다.

스탬프는 우체국에서 접수된 우편물의 우표 등에 도장을 찍어, 날짜
나 국명을 표시하는 것에서 시작했으나, 이제는 손쉽게 글자를 대신하는
방법으로 또 무엇을 표시하는 방법으로 글이나 그림 등으로 다양하게 쓰
이고 있다. 이중에서 나를 표시하는 방법이 도장이다. 외국에서는 사인을
하지만 우리나라에서는 도장을 사용했다.

찍어서 그림을 그리는 활동은 유아기부터 시작해 아이들이 매우 흥미로워하는 미술 기법이다. 유아기에는 그대로 찍혀 나오는 모양을 보며 신기해하고 학년이 올라감에 따라 지우개나 고무판을 이용해 좌우반전이 되는 도장을 만들기도 한다.

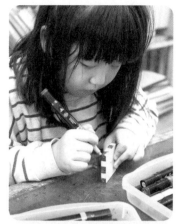

이 수업은 도장처럼, 나를 표시할 수 있는 글이나 그림으로 스탬프를 만들어보는 작업이다.

요새는 말하려고 하는 글이나, 동물 모양, 또는 이모티콘처럼 특별한 의미로 디자인된 문양 등 아주 다양한 스탬프가 있다. 잉크도 다양한 목적으로 여러가지 색이 많이 나와 있다. 내 이름을 사용해도 좋고 이름의 이니셜이나 나를 나타낼 수 있는 그림 등 다양

한 모양으로 만들 수 있다. 교과서와 공책에 이 스탬프로 나를 표시하여 보자.

이름을 손으로 적는 대신 자기가 만든 도장으로 찍는다면 더 재미있지 않을까? 친구에게 내 이름이나 나를 알려주고 친해질 수 있는 계기를 만들 수도 있을 것이다. 또한 이 작업은 조각도를 사용해야 하므로 아이들에게 섬세하게 손의 힘 조절 능력을 키울 수 있다.

생각을 키우는 이야기
-잠재력을 끌어내는 교감 활동

나만의 스탬프를 만들어볼까요?

스탬프는 판화 기법으로 한 번 만들면 여러 곳에 반복해서 사용할 수 있어요.

조각도로 파내어 만든 선 느낌은 우리가 펜으로 종이에 그리는 선의 느낌과는 많이 다른 느낌을 받을 수 있어요. (우리는 판화 기법 중에서 볼록판 효과로 만들어볼 거예요)

볼록판은 양각 기법으로 선이나 형(모양)을 남기고 여백(배경) 부분을 파내는 기법으로 볼록 튀어나온 부분에 잉크가 찍혀 나와요. 이 기법은 도장을 찍었을 때 명쾌하고 강렬함을 느낄 수 있어요.

이제 내 이름을 디자인해요. 이름은 한글, 영어 이니셜, 한자, 모두 좋아요.

글자와 함께 상징적인 그림으로 자신이 좋아하는 동물이나 하트, 별 간단한 심볼을 넣어서 특별한 스탬프를 만들어보아요.

주어진 크기에서 전체를 사용해서 디자인해도 좋고 칸을 세 칸, 네 칸으로 나누어서 이름을 써넣어도 좋아요. 글씨나 상징 등 모든 획에 두께가 있어야 양각으로 처리하여 찍을 수 있어요.

가장자리에 테두리 선을 넣으면 글씨가 정리되어 보일 거예요.

재료 ■

리놀륨판 5×5cm, 조각도, 우드락 5t, 트레이싱지, 먹지, 장갑, MDF 5t 5×5cm, 마커, 가구손잡이(못까지 같이 구입), 못(5t MDF 두께에 맞는 길이의 못), 양면테이프
*학교 현장에서는 아이들 숫자가 많아 재료를 인터넷으로 저렴하게 대량구매가 가능하다. 개인으로 교습소나 학원을 운영하는 선생님들은 가격이 조금 비쌀 수가 있으나, MDF는 상대적으로 저렴한 재료이고 쉽게 구할 수 있다.

■ ■

활동 순서

1. 5×5cm 트레이싱지에 내 이름을 디자인한다. (가장자리 테두리를 꼭 남긴다.)

2. 리놀륨판 위에 1번의 트레이싱지를 뒤집어놓고 먹지를 이용해 글씨를 새긴다. 공판화를 제외한 모든 판화는 오른쪽 왼쪽이 바뀌기 때문에 꼭 트레이싱지를 뒤집어서 사용해야 한다.

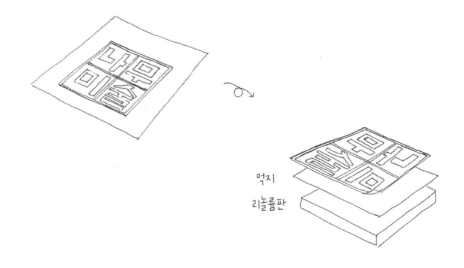

먹지

리놀륨판

3. 5t 우드락을 리놀륨판과 같은 크기로 잘라내고 그곳에 리놀륨판을 끼워 놓고 뒷면에 테이프를 붙인다. 리놀륨판이 고정되게 하고 조각도를 사용하여 배경 부분만 파낸다. (5×5cm의 리놀륨판이라 손으로 잡을 공간이 작아 불편하고 조각도에 다칠 위험도 크기 때문에 5t 우드락을 사용하여 잡을 공간을 넓혀준다.)

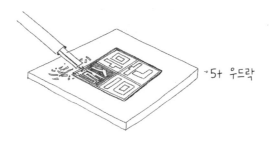

· 5t 우드락

4. 글씨 부분을 남기고 바탕 부분을 파내어 양각이 되도록 한다.

5. 조각도 잡은 반대 손에는 꼭 장갑을 착용한다.

6. 잘라놓은 5×5를 마커로 꾸민다.

7. 못 머리가 쏙 들어가도록 윗부분은 넓게 뚫리는 드릴로 구멍 뚫

고 못을 넣어 반대편에서 손잡이를 돌려 끼운다.

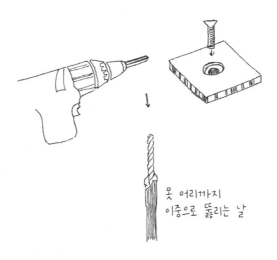

못 머리까지
이중으로 뚫리는 날

8. 리놀륨판+MDF 차례로 양면테이프로 붙인다.

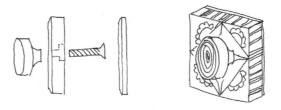

활동 Tip

1. 못 머리가 넓게 파질 수 있는 특수 드릴 날을 사용한다.

2. 못은 5t MDF 두께에 맞는 길이의 못을 사야 한다.
 MDF 5×5 1개 사용시 7~8mm 못.

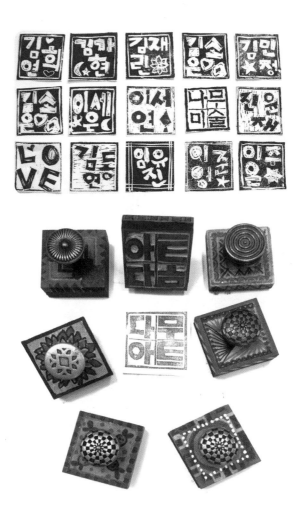

12. 윷과 윷판

- 장르: 공예
- 소요 시간: 120분
- 활동 목표: 우리나라 전통놀이인 윷놀이에 대해 알아보고 윷과 윷판을
 만드는 과정에서는 창의력을, 같이 노는 과정에서 사회성과
 협동성을 기른다.

　　아이들은 놀이라 하면 컴퓨터나 핸드폰 게임을 떠올릴 것이다. 친구
들과 모여 놀이를 하더라도 몇 년 전부터 유행하는 보드게임을 하며 시
간을 보낸다.
　　윷놀이는 보드게임과 비슷한 면도 있어 주사위 대신 윷을 사용하고

말판도 있다. 아이들에게 전통놀이인 윷놀이를 알려주자.

전통놀이에 대해 공부를 하며 선조들의 지혜를 알고, 놀이하는 과정에서 사회성도 키울 수 있다. 또 놀이 도구를 자신의 손으로 제작하는 과정에서 창의력과 미적 감각도 키울 수 있다.

윷놀이는 우리나라 대표적인 전통놀이로 정월 초하루에서 대보름 사이에 여럿이 함께 즐기는 놀이다. 제기차기, 연날리기, 팽이치기, 투호 등 여러 가지 전통놀이가 있지만, 윷놀이는 윷과 윷판, 그리고 말만 있으면 언제 어디에서나 모두 다 같이 즐길 수 있는 재미있는 활동이다. 나무로 깎아 만든 윷이 전통 윷이지만, 철사와 한지, 지점토를 사용하면 아이들도 쉽게 윷을 만들 수 있다. 윷판은 전통 윷판의 기본 틀은 유지하되 자기만의 방법으로 변형하고, 좋아하는 캐릭터 등을 활용해 창의적으로 그리게 한다. 남은 지점토로 말도 만들면 좋다.

명절 날만이라도 TV나 스마트폰을 내려놓고 직접 만든 윷으로 가족과 함께 즐거운 시간을 가져보자. 부모님의 어린 시절 추억을 같이하며 공감대를 형성하고, 무엇보다 자신이 만든 놀이 도구로 다 같이 즐거운 시간을 보낸다는 것에 아이들은 매우 뿌듯해하고 좋아한다.

생각을 키우는 이야기
-잠재력을 끌어내는 교감 활동

윷놀이 알지요? 작고 둥근 나무 조각 2개를 반쪽씩 쪼개어 4쪽으로 만들어 이것을 던져 나타나는 5가지의 모양을 가지고 윷판에 말을 가게 하여 노는 우리나라 전통 놀이예요.

도, 개, 걸, 윷, 모가 무엇인지 아나요? 뒷도도 있지요. 도는 나무 4쪽 중 1쪽이 뒤집어졌을 때, 개는 2쪽이 뒤집어졌을 때, 걸은 3쪽이, 윷은 4쪽이 뒤집어졌을 때, 모는 4쪽 모두 엎어졌을 때 부르는 이름이에요. 윷판에서 도는 1칸, 개는 2칸, 걸은 3칸, 윷은 4칸, 모는 5칸을 갈 수 있어요. 뒷도는 한 칸 뒤로 가는 거예요.

윷판은 사방에 6점을 찍고 X자 모양으로 5점을 찍어 말이 진행할 수 있게 되어있어요. 한편에 말이 4개씩 주어지고 윷가락을 던져 윷판의 말을 전진시켜 4개의 말이 모두 윷판을 돌아 나오면 이기는 놀이예요.

우리는 나무가 아닌 철사와 종이, 지점토로 윷을 만들어볼 거예요. 윷처럼 한쪽은 평평하고 한쪽은 둥글게 만들어야 해요. 둥근 쪽에는 색 한지로 예쁜 무늬도 넣을 수 있어요.

또 윷판도 만들어볼 거예요. 점 대신 12띠에 나오는 동물이나 내가 좋아하는 캐릭터 등 다른 모양을 그려 넣어도 좋아요. 내가 즐기는 다른 보드게임의 형식을 빌려와 윷판을 더 재미있게 변형해볼 수도 있어요.

재료 ━

윷 : 분재철사 2mm 120cm, 신문지, 색 한지, 지점토, 도배풀
윷판 : 하드보드지 48×40cm, 마커나 색연필

윷 활동 순서

1. 굵은 철사 30cm를 3번 구부려 놓는다. (총 4개)

2. 구부린 철사 위에 신문지나 한지를 꼬아가면서 감은 다음 테이프
로 고정시킨다.

3. 그 위에 지점토를 붙여 나가며, 한쪽은 둥글게 한쪽은 판판하게
윷 모양으로 만든다. 신문지나 한지 없이 지점토로만 붙이면 금이
가고 떨어질 수가 있다.

4. 지점토가 말라도 깨지지 않도록 한지를 3~4겹 붙인다.

5. 색한지를 찢거나 오려, 윷의 둥근 부분에 X표시를 넣는다. 원하는 다른 무늬를 넣어도 좋다.

윷판 활동 순서

1. 하드보드지에 연필로 4개의 변에서 5cm쯤 떨어서 각각 6개의 점을 찍는다.

➡ 하드보드지 위에 연필로 변의 길이가 25cm인 정사각형을 흐리게 그린다. 네 꼭짓점 사이에 5cm 간격으로 4개의 점을 찍는다.

2. 점이 찍힌 사각형 안에 X자로 각각 5개의 점을 찍는다.

⇨ 사각형 안에 X자를 흐리게 긋고, 두 선이 만나는 교차점과 네 꼭짓점 사이에 같은 간격으로 2개의 점을 찍는다.

3. 점이 찍힌 자리에 동물이나 원하는 그림을 그려 넣는다. 이때, 모서리와 중앙은 조금 더 크게 그려 넣는다.

4. 마커나 색연필로 채색한다.

5. 어느 지점에서는 건너뛰거나 다시 돌아가라는 등의 표시를 하여 윷판을 더 역동적이고 재미있게 꾸며도 좋다.

6. 윷판은 보관하기 쉽도록 윷판 뒤쪽에 48cm 길이를 3등분하는 선 (18cm정도 간격으로 2개)에 칼집을 넣어주어 판을 3단으로 접을 수 있게 한다.

7. 윷판 대신 광목천이 있으면 같은 크기의 천에 유성마카로 그려 넣으면 윷을 싸서 놓을 수도 있어 보관하기가 더 편하다.

활동 Tip

1. 원기둥을 반으로 잘랐을 때처럼 분명하게 한 면은 둥글고 한편
은 편편해야 도, 개, 걸, 윷, 모가 골고루 나온다.

2. 윷판이 너무 화려하면 움직이는 말이 한눈에 들어오지 않는다.
색깔 수를 제한하거나 그림을 너무 복잡하게 그리지 않는 것이
좋다.

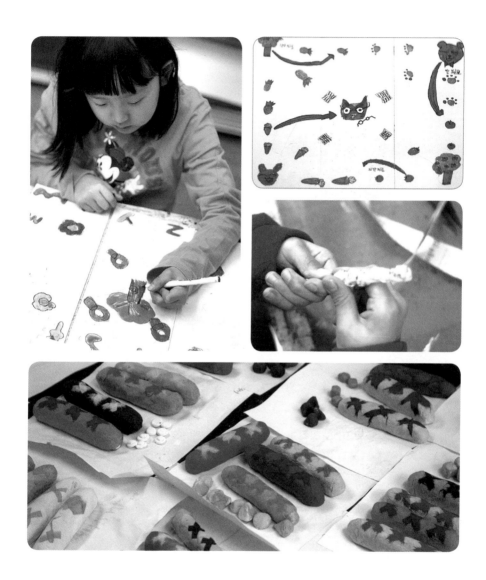

13. 종이 판화

- 장르: 판화
- 소요 시간: 60분
- 활동 목표: 종이의 질감과 두께의 차이로 손쉽게 찍을 수 있는 판화를 알려준다.

판화는 1개의 판으로 여러 장을 찍을 수 있다는 장점 때문에 우리 생활에 널리 이용되고 있다. 책 등 인쇄물이나 옷감무늬, 스탬프 등은 판화의 기법을 활용한 좋은 예이다.

판화의 종류는 다양하다. 볼록한 면에 잉크가 찍히는 볼록 판화, 판을 긁어 오목한 면에 잉크가 들어가 찍히게 되는 오목 판화, 평평한 면에

서 물과 기름이 반발하는 성질을 이용하는 평판화. 스텐실처럼 구멍 뚫린 곳을 통해 잉크가 찍히는 공판화, 이외에도 많은 판화 기법이 있다.

판을 찍는 재료로는 아이들이 제일 많이 하게 되는 고무판, 목판이 있고, 오목판인 에칭에 주로 사용하는 동판, 아크릴판, 평판화에 많이 쓰이는 석판, 공판화인 실크스크린은 천에 많이 사용한다.

이런 판화 작업들에는 조각도나 철필을 사용하거나 나무판, 고무판, 동판, 화학물질이 필요하지만 우리가 하려는 종이 판화는 재료 구하기도 쉽고 위험하지도 않아 어린아이들에게 적합한 수업이다.

종이 판화는 종이의 질감이나 두께의 차이에 따라 다양한 표현이 가능하다. 한지, 프린터 용지, 아트지 순으로 겉표면이 매끄러울수록 진한 색으로 찍힌다. 종이 두께에 따라 높낮이가 달라 두꺼운 종이일수록 잉크가 묻지 않는 부분이 많아져 확실한 형태를 얻을 수 있다.

이 작업은 나이가 어릴수록 더 재미있는 모습으로 표현할 수 있다. 손을 몸보다 더 크게 나타낸다든가 귀를 더 크게 그리는 등 비례와 관계없이 나타낸 모습이 재미있다. 고학년은 동물이나 건물 등 디테일한 표현이 가능한 작업을 해도 좋다.

생각을 키우는 이야기
-잠재력을 끌어내는 교감 활동

여러분 판화가 무엇인지 아세요? 맞아요. 우리가 스탬프 찍는 것처럼 찍어서 나타내는 그림이에요. 그래서 판화는 여러 장의 똑같은 그림이 나올 수 있어요. 얼마 전까지만 해도 판화 기법으로 모든 책을 찍었어요. 지금은 컴퓨터를 사용하지만요. 그래서 여러분도 한 번의 작업으로 여러 장 찍을 수 있어요.

또 종이 판화는 종이의 질이나 두께에 따라 다르게 그림이 나오는 방법으로 우리가 보는 책에 쓰는 종이부터 그림 그리는 좀 두꺼운 켄트지, 우리 방 벽에 붙이는 벽지까지 아주 종류가 다양해요.

여기 여러 가지 종이가 있어요. 눈을 감고 먼저 아트지를 손에 들고 흔들어 소리를 들어볼까요? 모서리를 얼굴에 갖다 대어볼까요? 그 다음 한지도 흔들어보아요. 어떤 소리가 나나요? 또 벽지는 어떤가요?

오늘은 달력 종이로 많이 사용하는 아트지와 한지 그리고 여러 가지 무늬를 낼 수 있는 벽지를 이용해서 판화를 해볼 거예요. 눈을 감고 벽지의 여러 가지 요철 무늬를 손으로 더듬어보고 눈을 떠 관찰해보아요. 손의 감각으로만 상상한 모양과 직접 보았을 때 어떻게 다른가요?

재료

아트지(달력 종이 종류), 한지, 여러 가지 요철 무늬가 있는 벽지, 220g 켄트지나 판화 용지, 딱풀, 양면테이프, 판화 잉크, 롤러, 프레스 또는 바렌

활동 순서

1. 원하는 자기의 모습을 그린다. 몸을 구부리거나 팔을 몸속에 붙이
거나 하여 서로 겹쳐지는 부분이 없게 한다.

2. 전체를 자른 다음 다시 부분으로 나누어 자른다.

3. 자른 부분을 원하는 종이에 올려놓고 (얼굴이나 손 등은 요철 무
 늬가 없는 아트지를 사용한다) 다른 부분과 맞닿아 붙이는 부분이
 필요한 곳은 A와 같이 늘려서 그리고 오린다.

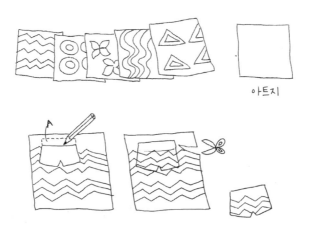

아트지

4. 늘려서 그린 부분을 서로 겹치도록 붙이고 테이프로 더 고정시킬
 경우에는 뒷면에서 붙이거나 양면테이프를 사용한다.

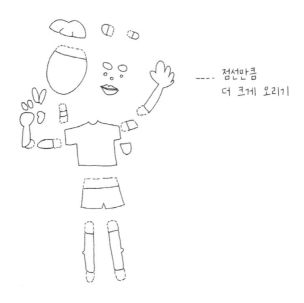

---- 점선만큼
 더 크게 오리기

5. 판화지를 준비한다.

판화를 찍기 30분 전, 마른 켄트지 위에 젖은 켄트지, 다시 마른 켄트지, 그 다음 젖은 켄트지 순서로 쌓고 공기층이 생기지 않도록 눌러서 물기가 골고루 흡수되도록 한다.

젖은 켄트지를 만들 때는 물에 담갔다가 꺼내어 물기를 찌우고 쌓는다.

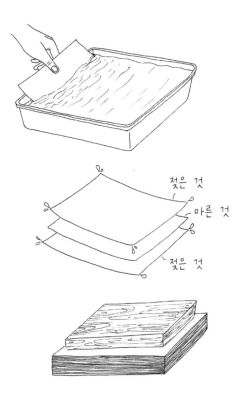

젖은 것

마른 것

젖은 것

6. 완성된 몸을 종이에 올려놓고 롤러로 잉크를 묻힌다.

7. 집게로 잉크 칠한 몸을 들어,

8. 프레스에 올려놓고 5번의 켄트지를 올려놓는다.

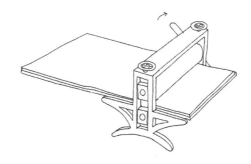

9. 프레스를 돌려 찍어낸다. 프레스가 없을 경우에는 6번의 것을 흰 종이에 올려놓고 그 위에 5번의 켄트지를 다시 올린 다음 깨끗한 롤러로 돌려서 눌러 찍거나 바렌을 사용하여 찍어낸다. 바렌이나 롤러를 사용할 경우 먼저 손바닥으로 눌러 고정시켜 서로 흔들리지 않도록 한다.

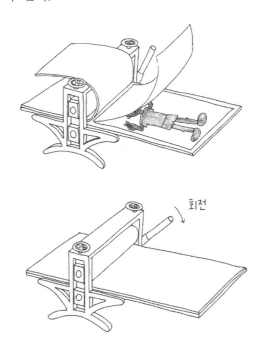

활동 Tip 1

1. 벽지를 고를 때 색과는 상관없이 요철무늬로 나타나는 모양이 찍힌다고 알려주어도 아이들은 벽지 색에 더 관심을 갖는다. 벽지를 고르기 전에 벽지에 롤러로 잉크를 묻혀서 판화로 찍히는 모양을 설명해주면 쉽게 이해한다.

2. 얼굴이나 손같이 피부 부분은 벽지를 사용하면 피부가 이상한 모양이 되어 아트지나 한지를 사용한다.

3. 고가의 판화지 대신 물에 적신 켄트지를 사용해도 섬세한 요철무늬까지 찍힌다.

4. 눈, 코, 입은 꼭 따로 오려서 붙인다.

활동 Tip 2

1. 아이들이 많이 쓰는 에코백이나 무늬 없는 티셔츠에 찍어도 좋다. 이때 천이 구겨지지 않도록 에코백이나 티셔츠 안에 우드락 등을 넣어 천이 팽팽해지도록 한다.

2. 옷에 주머니나 단추, 옷단, 옷의 무늬 등을 다시 종이를 오려 붙이면 더욱 재미있다.

3. 머리카락 등은 실을 사용하여도 좋다. 머리카락 붙일 부분에 양
면테이프롤 붙여놓고 그 위에 실을 붙이면 된다.

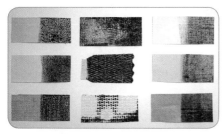

14. 추상 내 얼굴

- **장르**: 디자인
- **소요 시간**: 60분
- **활동 목표**: 미술사에서 중요한 입체파에 대해 알아보고 자화상을 추상 적으로 만드는 수업을 통해 보색과 유사색에 대해 배운다.

추상화는 아이들과 수업하기에 어려운 경우가 많다. 하지만 추상화 수업은 구상미술처럼 아이들에게 아주 필수적인 주제이다. 대상을 추상 적으로 표현하기 위해서는 단순한 모방이나 재현이 아닌, 조형 요소로 변 화시키는 단계를 거쳐야 하므로 아이들 생각의 폭을 넓혀주기에 좋다.

추상화에는 다양한 종류와 화가, 기법이 많지만 아이들이 가장 쉽게

접근하고 이해할 수 있는 입체파(큐비즘)로 수업을 하면 쉽게 진행할 수 있다. 추상 내 얼굴은 기하학 도형이나 색면으로 된 추상이 아닌 형태가 있는 얼굴과 이목구비를 표현하는 수업으로 그동안 그려왔던 얼굴 재현과는 다른 재미를 느낄 수 있다.

우리가 어떤 사물을 그림으로 나타내고자 할 때 한 면밖에는 나타낼 수가 없다. 앞면을 그렸을 경우, 좌우 옆면이나 뒷면을 알 수가 없고, 옆면을 그렸을 때는 앞, 뒷면을 알 수가 없다. 입체파도 이런 궁금증에서 출발한 화풍이 아닐까? 어떻게 하면 사물을 좀 더 여러 각도에서 그림을 통해 재미있게 풀 수 있을까? 색지는 색종이보다 색 종류가 다양하고 풀로도 접착력이 좋아 작업하기가 수월하다. 또 크기가 다양해서 대형작업도 가능하지만 가위로 오리는 작업이라 그림처럼 자세히 묘사하기는 어렵다. 그렇지만 명시성이 높고 깔끔해서 시각적 효과가 크다. 다양한 방향에서 보는 이목구비의 모습이 각기 다름을 경험해 볼 수 있는 좋은 드로잉 수업이다. 비슷한 색을 사용했을 때와 보색 대비되는 색을 사용했을 때 달라지는 얼굴의 느낌을 보며 색의 조화에 대해서도 배울 수 있다.

나의 모습을 똑같이 묘사하기 어려운 아이들에게 종이를 오려 붙이고 추상적으로 표현하는 작업이다. 색종이 작업으로 색이 화려하고 명시도가 높아 작업이 끝난 후에도 자기 작품에 많은 애착을 갖게 된다.

완성된 작품을 한 곳에 모두 붙여 놓고 누구를 나타낸 것인가 알아맞히는 놀이를 하면 친구들의 작품에도 더욱 관심을 갖게 되고 아이들이 즐거워한다. 학년이 조금 높은 아이들은 실, 천, 신문, 잡지 등을 사용해 콜라주 방식으로 작업해도 재미있다.

생각을 키우는 이야기
-잠재력을 끌어내는 교감 활동

'나는 누구일까요?' '나는 어떻게 생겼을까요?' 거울을 통해 나를 관찰해보세요. 내 얼굴에는 엄마의 모습도 보이고 아빠의 모습도 있어요. 하지만 나는 내 옆모습을 본 적이 없어요. 내 뒷모습은 어떻게 생겼을까요?

여러분, 입체파라고 들어본 적 있나요? 이 작가들은 여러 가지 모습을 그림 한 장에서 다 보여주려고 했어요. 그래서 입체파의 한 사람인 피카소는 그의 '우는 여인'이라는 작품에서 사람의 얼굴의 앞면과 옆얼굴뿐만 아니라 얼굴 속까지도 모두 표현하려고 했어요. (그림을 감상할 기회를 준다.) 자, 이 그림의 느낌이 어때요?

우리가 오늘 할 작업은 나를 어떻게 하면 남에게 잘 나타낼 수 있을까, 그림으로 나를 표현하는 일이에요. 지금 우리가 본 그림처럼 한 장에 앞 얼굴과 옆얼굴을 동시에 볼 수 있는 그림을 그릴 거예요. 두 얼굴이 같은 표정이어도 좋고 각각 다른 표정이면 더 재미있겠지요?

예를 들면 얼굴 앞면은 웃고 있고, 옆얼굴은 화난 표정이라든지, 얼굴 앞면은 슬픈 표정인데, 옆 얼굴은 놀란 표정이라든지요. 머리 모양도 앞과 옆이 달라도 좋아요. 모자를 한쪽만 쓰고 있어도 좋고요.

자, 어떤 표정이 나를 가장 잘 나타낼 수 있을까요?

재료 ━

켄트지 4절 1장, 색지 4절지 2장, 두꺼운 실, 딱풀

활동 순서

1. 얼굴 앞면과 옆면의 형태를 다른 색의 색지에 그리고 오린다. 얼굴
 길이를 같은 크기로 한다.

2. 그림과 같이 얼굴 앞면에 옆 얼굴의 일부분을 붙인 후 얼굴 앞면
모양대로 잘라준다.

3. 켄트지 위에 얼굴을 붙인다.

4. 색지로 얼굴을 꾸며준다. 눈썹, 눈동자, 쌍꺼풀, 코, 입술, 귀 등 얼굴의 세세한 구성 요소들을 다양한 각도에서 본 모습으로 표현한다.

5. 남은 색지 조각들을 이용해서 옷을 꾸민다.

활동 Tip

1. 눈, 코, 입이 꼭 제자리에 있지 않은 것이 더 재미있다. 피카소의 '우는 여인' 등 다른 입체화 화가들의 작품을 보여주는 것도 좋은 방법이다.

2. 남은 색지 조각들을 이용해서 옷을 표현하지 않고 잘라서 하면 보통의 옷 모양이 되고 만다. 남아있는 조각들을 이용하면 훨씬 다채로운 옷의 모양과 색을 만들 수 있다.

3. 이 작품은 하나보다는 여러 개가 훨씬 효과적이다. 아이들의 작품을 한 번에 모아놓고 전시해보자. 어떤 작가의 작업보다도 재미있는 작업이 된다.

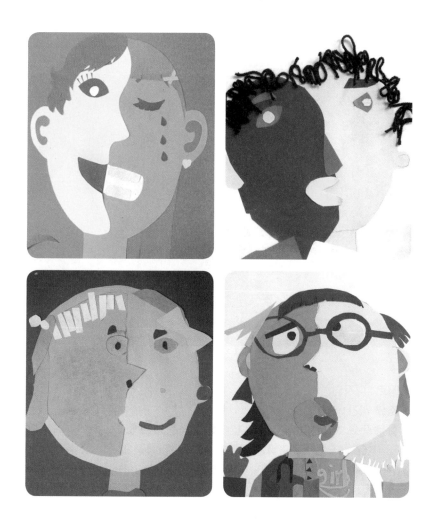

15. 우드락 얼굴

● 장르: 디자인
● 소요 시간: 60분
● 활동 목표: 입체파 이론에 대한 이해를 바탕으로 일반적인 얼굴과는 달리, 이목구비를 다르게 배치해 완성함으로써 고정관념에서 벗어나 추상미술에 대한 접근성을 높인다.

이 수업은 얼굴을 이용해 부조형식이면서도 동시에 입체감을 느낄 수 있는 작업을 하는 시간이다.

조소는 덩어리를 깎아서 만드는 조각과 붙여서 만드는 소조로 나뉜다. 표현 방법으로 조소는 사면 팔방에서 감상이 가능한 환조와 한 방향

에서만 볼 수 있는 부조가 있다.

이 수업은 우드락을 사용해 부조의 표현 방법으로 얼굴을 나타내어 본다. 부조이지만 높낮이는 달리하여 붙이기 때문에 입체감도 같이 느낄 수 있다.

아이들은 얼굴을 그리라 하면 보통 제일 익숙한 정면을 많이 표현한다. 옆모습이나 반측면은 이목구비를 그리기 어려워하기 때문에 잘 그리려 하지 않는다.

하지만 우드락 얼굴 수업은 평소에 그리던 얼굴이 아닌 새로운 방법으로 얼굴을 표현하는 시간이라 얼굴 그리기를 싫어하는 아이들도 좋아하는 수업이다. 그리고 정면, 측면을 동시에 배울 수 있는 좋은 기회이기도 하다.

또한 단순한 드로잉 수업이 아니고, 우드락 커터라는 도구를 사용하고 흰색 우드락의 색은 단순하지만 높낮이가 주는 공간감 때문에 어떻게 붙이느냐에 따라 작품의 결과물이 달라질 수 있다. 다양한 각도의 이목구비를 조합해 어떤 작품이 탄생할지 기대가 된다.

생각을 키우는 이야기
-잠재력을 끌어내는 교감 활동

　여러분, 입체파라고 들어본 적 있나요? 20세기 회화 운동의 하나예요. 현대미술의 시작이기도 하지요. 대표적 화가로 피카소가 있어요. 피카소는 세잔의 영향을 받았어요. 세잔은 "자연물의 모든 형은 구형, 원주, 원통으로 구성되어 있다"고 했어요.

　그렇게 피카소는 대상의 원형을 찾아 단순하게 또 평면에 입체로 표현하고 싶어했어요. 피카소의 '우는 여인'이라는 작품을 볼까요? 이 그림은 평면 상에 앞 모습, 옆 모습 등을 동시에 나타내고 있어요. 또 눈은 두 개로 앞모습인데 코와 입은 옆 얼굴을 나타내고 있고 귀도 하나예요.

　우리도 나의 얼굴을 살펴보고 앞 모습과 옆 모습을 동시에 표현하는 피카소가 되어보아요. 논, 코 입이 꼭 제 위치에 있지 않아도 돼요. 얼굴에서 코가 제일 높이 올라와 있지만 눈이 더 튀어나오게 해도 좋아요

　처음에는 조금 무서워 보이거나, 어색하겠지만 내 마음대로 높낮이를 표현해주면 아주 재미있을 거예요. 머리카락도 나타내어보고 귀도 표현해보세요. 멋진 작품이 탄생할 거예요.

재료

10t, 5t 우드락, 우드락 커터, 양면테이프, 젯소

활동 순서

1. A₄ 용지에 얼굴 전체의 앞 모습, 옆 모습, 눈, 코, 입, 귀, 머리 형태
등을 따로따로 그려놓는다.

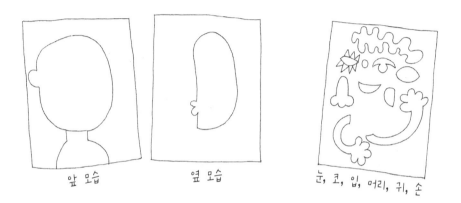

앞 모습 옆 모습 눈, 코, 입, 머리, 귀, 손

2. 그린 얼굴이나 부분들을 자른 다음 이리 저리 배치하면서 마음
에 드는 형태를 정한다.

3. 자른 것들을 우드락에 붙인다.

4. 우드락 커터로 자른다. 종이를 붙여 놓고 우드락 커터를 사용하면
종이 모양대로 바르게 자를 수 있다.

5. 자른 조각들을 얼마나 튀어나오게 할지 높이를 1~5단계 별로 정
해 놓는다.

끼움판
(버리는 조각들)

6. 얼굴 전체 형태를 먼저 놓고 옆얼굴 뒷면을 한단계 높여 전체 얼
굴에 붙인다.

또 우드락 조각을 붙여 단계를 높이는 방법으로 얼굴의 다른 부
분, 또 다른 부분을 붙여 나간다.

끼움판

조각판
끼움판
양면테이프
원판

7. 머리카락이나 귀 등도 만들어 붙인다.

8. 형태가 완성되면 붓 자국이 나지 않도록 표면에 젯소를 칠한다.

활동 Tip

1. 꼭 코가 제일 높거나 귀는 얼굴 옆에 있어야 되거나 그런 일반 상
식을 허무는 수업이다. 귀가 제일 높게 얼굴 가운데 있어도 되고

코가 두 개 있어도 상관없다.

2. 높이를 높일 수 있도록 미리 우드락 조각을 잘라놓아 한 단 두 단 높여가며 전체적인 느낌을 주는 게 중요하다.

3. 작업 전에 어떤 표정의 얼굴을 표현할지 우는 얼굴, 웃는 얼굴, 놀라는 얼굴 등을 생각하고 눈, 코, 입을 배치해보면 쉽게 접근할 수 있다.

4. 젯소를 칠하지 않고 다른 단색의 물감을 사용해서 칠하면 또 다른 느낌이 된다. 아크릴 물감은 반짝거려 과슈 같은 물감을 사용하는 것이 좋다.

16. 동물 콜라주

- 장르: 콜라주
- 소요 시간: 120분
- 활동 목표: 물체의 색에 대한 고정관념에서 벗어나 다양한 색으로 나타
 낼 수 있는 기회를 갖게 한다.

　아이들은 동물을 좋아한다. 가장 흔하게 접근하여 그릴 수 있는 대
상이기도 하고 볼 기회도 많다. 토끼나, 강아지, 고양이부터 호랑이, 뱀,
곰까지 가까운 동물원에서도 흔히 볼 수 있고 동화책이나 에니메니션에
도 많이 등장한다.
　그러나 아이들은 동물을 그리자고 하면 형태와 색까지 단순하게 표

현하고 만다. 하늘은 파란색, 사과는 빨강, 태양은 붉은색, 나무는 초록색 등 색에 대한 고정 관념을 가지고 있다.

우리 주변을 자세히 관찰해 보면 같은 물체라도 빛과 상황에 따라 무수히 많은 색이 존재함을 알 수 있다. 하늘도 흐린 하늘, 맑은 하늘, 아침의 하늘빛이 다르고 한낮과 저녁의 하늘 빛은 또 다르다. 사과도 종류에 따라 색이 다를 뿐 아니라 하나의 사과에도 연두부터 노랑, 주황, 빨강, 그 사이사이의 많은 색이 있다.

아이들이 색에 대한 고정관념에서 벗어나 다양한 색으로 채색할 수 있는 방법은 없을까?

《내셔널 지오그래픽》 잡지 등을 보면 생생한 동물 사진을 볼 수 있다.

예를 들면 아이들이 황토색 일색으로 색칠하고 검은 선을 그려 완성하던 호랑이의 얼굴 속에는 황토색이라고 말할 수 있는 많은 색과 그 동색으로 생각되는 또 다른 많은 색이 있다.

검정색도 한 가지 색이 아니고 수많은 자연의 색이 담겨있다.

잡지 속의 여러 가지 다채로운 색깔을 이용하여 콜라주 기법으로 표현하는 시간을 가지게 된다면 아이들이 색에 대한 고정관념에서 벗어나 생동감 넘치는 동물을 표현해 볼 수 있지 않을까?

아이들이 어울리는 색을 찾느라고 이리저리 잡지를 들추며 책상은 난장판이 되지만 다양한 색을 붙여가며 완성되는 동물에 아이들은 많이 뿌듯해한다. 물감을 섞는 일도 만만치 않고 여러 색으로 채색하는 일도 어렵지만 다양한 색을 경험하고 또 다른 색들을 붙여서 표현하는 것은 아이들에게 좋은 작업이다.

완성된 아이들의 여려가지 동물 작업을 벽에 걸어 놓으니 하나의 인상 깊은 사파리가 탄생했다.

생각을 키우는 이야기
-잠재력을 끌어내는 교감 활동

《내셔널 지오그래픽》 잡지는 자연을 많이 느낄 수 있고 자연의 색도 많이 볼 수 있는 잡지예요. 여기 다양한 동물 사진이 있어요.

우리나라에서 볼 수 없는 많은 동물도 있어요. 무엇을 먹고 사는지 어떻게 생활하는지 궁금하지요? 어떤 동물을 표현해보고 싶은가요? 내가 아는 동물도 좋고 모르는 동물도 괜찮아요. 자신이 고른 동물의 특징은 무엇인지, 색은 어떤 색이 필요한지, 털은 어떻게 표현하는 게 좋을지 알아볼 거예요.

우선 동물을 그리고 채색해요. 그리고 잡지에서 그곳에 맞는 다양한 색을 찾아 콜라주 기법으로 붙일 거예요. 만약 황토색이 필요하면 잡지에서 그 비슷한 여러 가지 색을 사용해요. 생동감 있는 동물을 만들 수 있을 거예요.

생생한 동물의 표현을 위해서는 반짝이는 눈을 나타낼 수 있도록 하는 것도 중요해요.

우리가 만든 동물 콜라주를 모아 탄생할 사파리를 생각하며 시작해 볼까요?

재료

잡지(자연을 다룬 잡지 필요), 클로즈업된 동물 사진, 수채화물감, 붓, 팔레트, 풀, 검정 우드락 5t, 우드락 커터나 칼

활동 순서

1. 내가 작업할 동물의 이미지를 찾아서 스케치를 한 후 수채화 물감
으로 채색한다. 몸 전체를 그려도 좋고 얼굴 부분을 그려도 좋다.
이때 눈, 코, 입 부분을 제외하고는 디테일하게 채색하지 않고 이
위에 다시 콜라주 작업을 하기 때문에 대략적인 색감으로 채워
준다.

2. 그림에서 표현된 색을 잡지에 대어보며 같거나 비슷한 색을 찾아
서 잡지를 크게 잘라둔다.

3. 잘라둔 잡지들을 손으로 찢어 그림의 비슷한 색감 위치에 풀로 붙여준다. 전체적으로 완성에 가깝게 되었다면 얼굴이나 자세한 표현이 필요한 부분은 더 작게 찢어 디테일을 표현한다.

4. 완성된 콜라주 작업의 외곽을 잘라준 후 검정 우드락에 붙여 우드락 커터로 다시 외곽을 잘라주면 완성된다.

활동 Tip

1. 수채화로 채색한 동물 그림을 컬러 프린트하여 콜라주 작업을 하면 원 그림과 그림과 콜라주 작품, 이렇게 두 개의 작품을 얻을 수 있다.

17. 육각 퍼즐

- 장르: 회화, 디자인
- 소요 시간: 60분
- 활동 목표: 수학적 원리인 종이접기와 그리기가 결합된 수업으로 이해
 력과 인지능력을 향상시키고 스토리가 있는 그림을 구상하
 며 창의력을 키운다.

　미술은 다른 분야와 같이 결합하여 아이들의 인지능력과 창의력을
키울 수 있는 예술이다. 육각 퍼즐은 요술을 부리는 듯한 장면 전환을 즐
길 수 있는 수업으로 수학적 이해능력이 필요한 종이접기와 그리기가 결
합된 수업이다.

종이를 정확한 길이에 맞춰 재단하고 접는 과정에서 아이들의 집중력이 높아지고, 장면이 전환되는 그림을 상상하는 과정에서 스토리텔링을 하며 창의력을 키울 수 있다.

같은 크기의 정삼각형 10개가 나란히 그려지는 단순한 전개도이지만 규칙에 따라 접기만 하면, 마법 같은 육각형의 퍼즐이 만들어진다. 육각 퍼즐을 접어서 모았다가 펼치기를 반복할 때마다 다른 그림으로 전환되는 신기한 놀잇감이다.

모두 3개의 정상적인 그림과 뒷면에 나타나는 3개의 분산된 그림을 볼 수 있다. 1번 그림을 접으면 앞면에는 2번 그림이, 뒷면에는 분산된 1번 그림이 나오고 3번 그림으로 넘어가면 뒷면에는 분선된 2번 그림이 나오는 형식이다.

연결되는 이야기로 그리면 그 다음에 무엇이 나올까 서로 맞추어 볼 수도 있고 문양으로 디자인하면 요술 망원경같이 그림이 분산되는 효과도 볼 수 있다. 서로 무슨 그림을 그릴지 이야기를 나눌 수 있는 인기 만점 수업이며, 그림을 완성해 집에 가져가서 가족들에게 마법을 보여줄 수 있다고 아이들은 신이 난다. 아이들에게 방법을 알려주자.

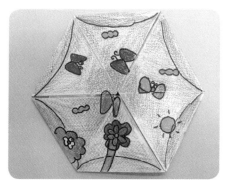

생각을 키우는 이야기
- 잠재력을 끌어내는 교감 활동

　　우리 모두 한 번쯤은 색종이로 동서남북을 접어본 적 있지요? 벌칙을 적어놓고 모았다 펼치기를 몇 번 반복하면 나오는 내용으로 친구들과 재미있는 놀이를 한 적 있나요?

　　우리는 오늘 육각형 모양의 퍼즐을 이용해 장면이 바뀌는 그림을 그려볼 거예요. 마치 마술 같아요. 한 면으로 보이지만 돌려 접으면 다른 면이 나와 다른 그림이 보이는 거예요.

　　연결되는 그림이면 더 재미있을 거예요 알-병아리-닭이 되는 이야기나 캐릭터가 진화하는 모습, 피카츄-라이츄, 또는 이브이-쥬피썬더 등으로 진화하는 모습으로 표현해도 재미있겠지요?

　　3단 만화도 재미있을 거예요. 또는 누군가에게 선물하는 그림편지는 어때요? 장면 전환을 이용한 재미있는 아이디어가 또 무엇이 있을까요? 손으로 만지고 넘겨야 하니까, 손에 묻어나지 않는 유성 펜, 마커, 유성 색연필을 사용해요.

재료 ━ ■ ━ ■ ━ ■ ━ ■ ━ ■ ━ ■ ━ ■

파브리아노지 혹은 와트만지, 유성 색연필, 마커, 유성펜, 컴퍼스

■ ■ ■ ■ ■ ■ ■ ■ ■ ■ ■ ■ ■ ■ ■ ■ ■ ■

마술하는 방법

자 보세요! 여기에 어떤 그림이 있죠? 잘 살펴보세요!

(가족들에게 앞면 뒷면 다 보게 한 다음 카드를 등 뒤로 돌려서 가족들이 안 보이게 2번 그림이나 3번 그림으로 접어 넘긴 다음 다시 가족들에게 보여 준다.)

자! 분명히 똑같은 카드인데 아까의 그림과는 다른 그림이 나왔네요. 무슨 일이 일어났을까요?

활동 순서

1. 그림과 같이 반지름 9cm의 반원을 그린다.

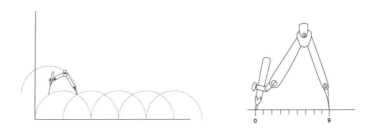

2. 각 원의 교차점을 연결하여 직선을 긋는다. 9cm의 세 변이 되는 정삼각형을 그릴 수 있다.

3. 빗금 친 부분을 잘라버린다.

4. 위, 아래 2mm 간격을 잘라버린다. (접었다 펴는 움직임을 쉽게 하기 위해서다.)

5. 삼각형의 꼭짓점이 잘린 모양이 된다. 똑바로 접을 수 있도록 자를 대고 송곳 등으로 선을 한 번 눌러준다. 점을 찍은 3, 4번이 서로 만나게 접는다.

6. 다시 A부터 시작해서 점 찍은 C, D가 만나도록 접는다.

7. 남은 네 칸에는 ㄱ, ㄴ, ㄷ, ㄹ을 표시하고 ㄷ은 처음 1번 밑으로 들어가게 한다. ㄹ에 양면테이프를 붙여서 1번에 붙인다.

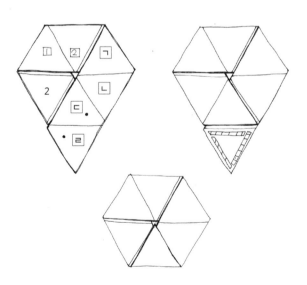

8. 처음 나온 면의 그림을 그리고, 이어서 규칙대로 접어서 펼친다.
두 번째 그림을 그린다. 세 번째도 같은 방식으로 그린다.

9. 그림과 같이 접어 모았다가 가운데 벌어진 부분을 열어주듯이 펼
치면 다음 장면으로 전환된다. 만약 펼쳐지지 않는다면, 골과 산
을 반대로 접어본다.
처음 그림을 그리고(1), 다시 펼쳐서 그리고(2), 또다시 펼쳐서 그
리고(3) 다시 펼치면 처음 그림이 나오면 성공!!

활동 Tip

1. 정삼각형을 똑바로 연결해서 그리지 않으면 잘 안 접히고, 잘 안 펴진다. 그래서 커다란 종이에 한꺼번에 그림과 같이 그리면 삐뚤어지는 걸 보완할 수 있다.
꼭 컴퍼스와 자를 이용하여 그린다.

2. 접을 때도 송곳 등으로 선을 눌러 선을 똑바로 접을 수 있게 한다.

18. 작은 나무 의자

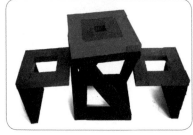
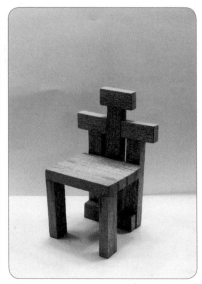

- 장르: 목공
- 소요 시간: 120분
- 활동 목표: 각재 나무를 이용해 작은 의자를 만들면서 의자의 구조를
 이해하고 디자인 감각을 키운다.

작은 나무의자 만들기 수업은 아이들이 가구 디자이너가 되는 시간
이다.

책상, 침대, 책꽂이, 탁자 등 많은 가구가 있지만 의자는 창의력을 발
휘해, 바꿀 수 있는 요소가 많아 아이들과 수업을 하기에 적합하다.

우리 주변에는 수많은 의자가 있다.

집집이 다르겠지만 밥을 먹을 때 사용하는 식탁 의자, 게임할 때 사용하는 컴퓨터 의자, 캠핑을 가서 사용하는 캠핑 의자, 목욕할 때 사용하는 목욕 의자 등.

의자는 우리 생활에서 가장 필요한 가구 중 하나이다.

일상생활을 편하게 하기 위한 의자도 있고 신기하고 특이한 모양을 가진 의자도 있고 필요에 따라 작은 의자, 큰 의자, 딱딱한 의자, 푹신한 의자 등 의자의 종류와 목적은 아주 다양하다.

어디에서나 쉽게 볼 수 있고 사용하고 있는 생활가구인 의자를 각재를 사용하여 만들어보자.

의자는 단순해 보이지만 등받이와 다리, 팔걸이, 앉는 부분까지 조화와 균형을 생각해야 하기에 아이들의 디자인적인 감각뿐 아니라 구조적인 부분까지 습득할 수 있는 좋은 수업이다.

실제 크기의 의자는 아니지만 의자를 디자인하고 만들면서 의자가 어떤 과정으로 만들어지는지 어떤 구조를 가지고 있는지 자세히 알아볼 수 있을 것이다.

수업을 하고 아이들이 만든 의자를 전시해보면 하나도 같은 모양의 의자가 없다. 각자의 감각과 느낌대로 디자인하고 만들 수 있기 때문에 다양하고 재미있는 나만의 의자가 탄생된다.

계획부터 디자인, 조립까지 아이들이 가구 장인처럼 진지해지는 수업이다.

생각을 키우는 이야기
-잠재력을 끌어내는 교감 활동

여러분이 집에 사용하는 의자는 어디서 만들었을까요?

물론 공장에서 대량으로 똑같이 만들어내는 의자도 많지만 우리는 오늘 목수가 되어 디자인부터 재단하고 조립해서 의자를 만들어볼 거예요.

사람이 앉을 수 있을 만큼 큰 의자는 아니지만, 집에 있는 인형이나 소품을 올려놓아도 좋으니 어떤 모양을 만들면 좋을지 생각해보아요.

사실 전문 목공수도 실제 크기로 만들기 전에 작은 크기로 먼저 만들어보고 실제 크기로 만든다고 해요.

우리는 어떤 것을 주제로 의자를 만들어볼까요? 편한 의자? 책상 의자? 등받이가 있는 의자? 또 동물이나 사물 등 주변에서 아이디어를 떠올려 디자인해도 좋고 아니면 유명한 디자이너처럼 깔끔하지만 구조적인 의자를 만들어도 좋아요. 의자의 구조를 생각하며 시작해볼까요?

재료
두께 10×20mm의 긴 나무 각재, 실톱, 목공 본드, 아크릴 물감 또는 바니시

활동 순서

1. 앞, 옆, 위에서 본 모습으로 나누어 의자의 형태를 그린다.

실제 만들어질 의자의 크기를 생각하며 자로 정확히 그린다.

그림에서 보이는 길이는 이해를 돕기 위해 임의로 정한 길이이므로 아이들 수업시에는 자유롭게 변형이 가능하다. 아이들은 아직 길이의 개념이 정확지 않아 자로 재어보면서 길이를 가늠할 수 있게 한다.

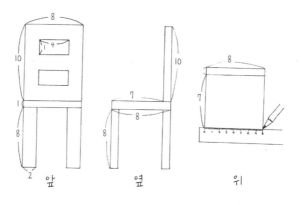

2. 준비된 나무 각재를 실톱을 이용하여 자른다.

3. 목공용 본드를 이용해서 의자를 조립한다. (조립 후 채색을 하기
위해서 건조 시간이 필요하다.)

4. 아크릴 물감이나 바니시로 채색한다.

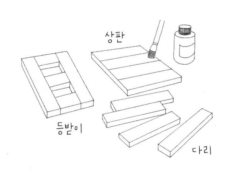

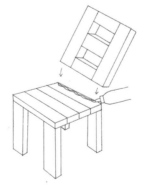

활동 Tip

1. 아이들은 나무 각재의 두께를 생각하지 못 할 수 있다. 예를 들어 다리 길이를 5cm로 계획했다면 의자 밑면의 두께(1cm)가 합쳐져서 6cm가 된다는 것을 미리 설명해주는 것이 좋다.

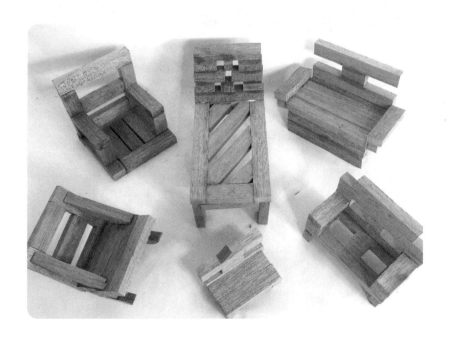

19. 벽화 그리기

- 장르: 회화
- 소요 시간: 120분
- 활동 목표: 네모난 켄트지나 캔버스 말고, 다른 형태의 공간에 그 주변
 의 환경도 고려하여 재미있는 그림을 그려본다.

우리는 주변이나 여행지에서 벽화를 종종 볼 수 있다. 벽화는 오랜
옛날 구석기때부터 그려지면서 하나의 예술로 발전해왔다.

고대 에스파냐의 알타미라 동굴 벽화에서는 사냥감이 많이 잡히기
를 바라는 마음에서 멧돼지, 사슴, 들소 등이 그려졌으며 우리나라 고구
려 고분 벽화에는 무덤의 주인이 생활하는 모습이나 사후 세계 등이 묘

사되어 망자가 죽은 뒤에도 행복하게 잘 살기를 바라는 마음이 담겨있다. 이 벽화들은 당시 고구려 사람들의 사상이나, 종교, 각종 생활 풍속 등을 연구하는 데 중요한 자료가 되고 있다.

또한 멕시코에서는 벽화운동이라고 하여 1920~1930년대에 걸쳐 문맹이 많은 멕시코 민중에게 혁명의 의의를 널리 알리기 위하여 공공장소 등에 이해하기 쉬운 벽화를 그렸으며 뉴욕이나 유럽의 길거리 등을 장식한 그라피티는 벽이나 그 밖의 화면에 긁거나 스프레이페인트를 이용해 강렬한 이미지의 글자나 그림 등을 낙서처럼 하였다.

현대의 벽화는 칙칙하고 어두운 도시 주변을 밝고 아름답게 바꾸어주는 환경 디자인적인 역할로 많이 이용되고 있다.

이처럼 벽화는 다양한 용도로 사용되어왔다.

이 수업은 그림은 항상 네모난 종이에 그려야 한다는 고정관념에서 벗어나 건물이 가진 고유 형태 위에 그림을 그릴 수 있다. 그림을 그릴 때 건물의 기능과 주위의 환경도 고려하여 나만의 상상력을 발휘해보자. 주위에 빌라나 주택단지가 있다면 아이들을 데리고 나가 원하는 건물을 골라 사진 찍는 것이 좋다. 그런 상황이 쉽지 않다면 인터넷으로 건물 사진을 다운받아 사용하는 것도 가능하다.

생각을 키우는 이야기
-잠재력을 끌어내는 교감 활동

옛날 사람들은 왜 동굴에 벽화를 그렸을까요? 대부분 멧돼지나 사슴, 들소 등을 사냥하는 모습이 그려져 있어요.

또 무덤에 그림을 그린 이유는 무엇일까요? 우리나라 고구려 쌍영총 벽화나 무용총 벽화는 고인이 생활하는 모습이 많이 그려져 있어 고려 시대의 생활상을 엿볼 수 있는 귀중한 자료가 되고 있어요.

벽화마을에 가본 적이 있나요? 느낌은 어떠했나요? 대표적으로는 서울에는 이화 벽화마을, 홍제동 개미마을, 부산 감천마을, 문현 벽화마을 등이 있습니다.

요즈음은 지방마다 벽화마을이 관광지로 각광받고 있어요.

해외나 우리나라 여행할 계획이 있다면 벽화가 그려진 곳을 찾아보세요. 아주 멋진 경험이 될 거예요.

주변 환경과 어울리게 그려진 그림, 아이디어가 반짝이는 그림, 벽의 무너진 곳을 이용한 그림, 진짜처럼 그려 착시현상을 보여주는 그림, 정말 많은 벽화가 있어요.

동네 주변을 둘러보면서 만약 내가 벽화를 그리는 작가라면 어떤 곳에 어떤 그림을 그리고 싶은가요? 건물의 어느 부분을 선택할지 마음에 드는 곳을 찾아 골랐다면 사진을 찍어보세요. 이 건물엔 어떤 그림이 어울릴까요? 재미있는 아이디어를 생각해보세요.

활동 순서

1. 동네 주변을 다니며 선택한 건물의 사진을 찍어 A₃ 크기로 흑백
 프린트한다.

 프린트된 건물 모양을 보고 어느 곳에 그림을 그려 넣을지 어떤
 그림이 어울릴지 아이디어를 스케치해본다.

 건물 창문은 그대로 놓아두고 벽 부분에만 그림을 그리는 것이
 효과적이다.

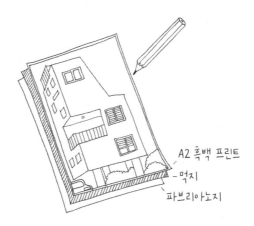

A2 흑백 프린트
먹지
파브리아노지

2. 라이트 박스 위에 복사된 건물 프린트를 놓고 그 위에 수채화지
를 올려 놓고 연필로 벽화 그릴 부분을 표시한다.
이때 창문 부분은 벽화로 막지 않고 노출하는 것이 건물의 본래
모양을 살릴 수 있어서 좋다. 라이트 박스가 없을 때는 창문을 이
용해 건물 형태를 그리고 그림 그려 넣을 곳을 표시한다.

3. 표시한 곳에 아이디어 스케치한 그림을 그리고 채색한다.
채색 도구는 유성 색연필이나 오일 파스텔 등 다양하게 사용할
수 있으나 물감을 사용할 경우 물을 많이 사용하지 않는 게 좋다.

4. 그린 그림을 잘라내어 건물 모양에 맞추어 흑백 프린트 위에 스프레이 접착제로 붙인다. 그린 그림에서 창문이 있다면 오려내어 창문이 보이게 한다.

5. 흑백 프린트를 5t나 10t 우드락 위에 붙이고 건물의 외형이나 스
카이 라인을 잘라낸다.

6. 완성작

활동 Tip

1. 동네 주변이 아파트이거나 나가서 건물을 찾기 어려운 수업 환경이라면 인터넷에 나와 있는 건물을 이용할 수도 있다. 되도록 2~3층으로 낮고 복잡하지 않은 건물을 택하는 게 효과적이다.

2. 건물의 정면보다는 약간 측면으로 건물의 두면이 보이게 사진을 찍는 것이 효과적이다.

3. 건물 주변에 나무가 있다면 나무를 같이 넣어도 좋다.

4. 창문이 많이 있다면 몇 개의 창문은 그림으로 덮을 수도 있다.

20. 레진 가우디 건물

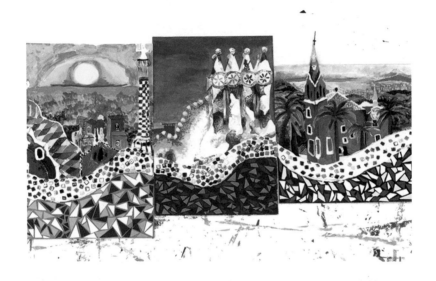

- 장르: 디자인
- 소요 시간: 120분
- 활동 목표: 가우디가 이용한 타일 모자이크 기법을 레진을 이용해 재현해 보면서 가우디 건축의 역사와 특징에 대해 배운다.

　　건축물 수업은 그 나라의 역사와 문화를 이해하는 데 아주 효과적이다. 또 간접적으로 여행을 가는 느낌도 줄 수 있다.

　　수업 들어가기 전에 아이들과 가우디 건축물 영상을 보면서 이야기하는 시간을 가져보자. 사진으로만 보는 것보다 아이들의 흥미와 집중력이 더 높아진다.

이 수업은 우선 가우디의 작품 중 구엘 공원에 있는 건물이나 카사 바트요, 카사 밀라, 사그라다 파밀리아 중 그 어느 하나를 그대로 따라 그려보고 수업하는 것이 바람직하다.

사진만 보고 바로 지점토로 만들 때보다 드로잉을 하면 관찰력도 좋아지고, 자기가 한 드로잉을 바탕으로 지점토 작업을 하면 더 쉽게 할 수 있다. 학년에 따라서는 건물 전체보다는 부분만 표현해보는 것도 좋다.

가우디는 어릴 적 관절염을 앓았던 탓에 또래들과 놀기보다는 집에 머물면서 동물, 식물, 바위, 산 등 자연을 관찰하며 많은 시간을 보내곤 했다고 한다. 가우디가 대자연의 변화와 아름다움을 건축으로 표현할 수 있었던 것은 필연적 결과물이 아니었을까 생각한다.

다양한 빛깔의 타일로 마감된 집이며 탑들, 그리고 구엘 공원 등은 꼭 아이들이 상상으로 만들어놓은 듯이 재미있다.

네모 반듯한 건물만 보고 자란 우리 아이들에게 가우디 건물을 접하는 기회를 주자. 처음에는 구불구불, 올록볼록한 건물 모양이 이상하다고 할 수 있지만, 가우디가 건축에 접근한 철학과 영상자료를 보여주면 그 웅장함과 아름다움에 금방 빠져든다.

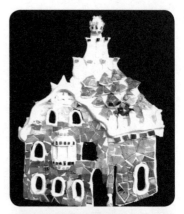

이 수업은 하얀 지점토와 레진으로 만든 알록달록한 타일의 색감 대비가 매우 아름다운 작품을 만드는 시간이다.

모자이크 기법은 가우디 건축의 특징으로 비록 실제 타일을 사용하진 않지만 우드락과 레진으로 만든 다양한 색의 타일로 손쉽게 가우디 건축물을 만들어볼 수 있다.

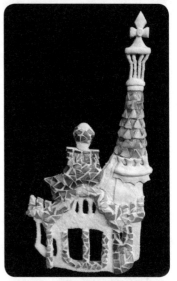

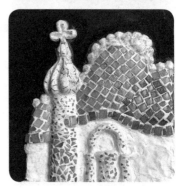

생각을 키우는 이야기
-잠재력을 끌어내는 교감 활동

스페인에 안토니 가우디라는 아주 유명한 건축가가 있어요. 이 분은 많은 건축물을 지었는데 동화 속 건물같이 아주 예쁘지요.

가우디의 건물은 우리가 도시에서 흔히 볼 수 있는 건물처럼 네모반듯한 육면체 모양이 아니에요. 특히 구엘 공원에는 구불구불 파도가 일렁이는 듯이 보이는 난간도 있고 구름처럼 보이는 지붕, 모든 모양이 다 곡선으로 이루어져 있지요. 창문도 같은 모양이 단 하나도 없어요.

또 형형색색의 타일들은 태양빛을 받아 반짝이면서 너무 눈이 부시지요. 마치 하나의 예술 작품처럼 모양이 구불거려서 안에서 사람이 살 수 있을지 의문도 들고, 실용적이지 않아 보이지만 가우디는 이 모든 것을 고려하여 건물을 디자인하였어요. 건축물인지 조형물인지 너무 아름다워 눈을 뗄 수가 없네요. 모두 자연에서 영감을 받아 탄생한 건축물이에요.

이번 시간에는 세상에서 가장 아름다운 가우디의 건축물들을 만들어보아요. 또 여러 가지 색의 타일도 만들어서 붙여 정말 가우디의 건축물처럼 모자이크 작업도 해볼 거예요.

재료

레진, 물약병, 종이컵, 유성매직, 우드락 3t, 시트지, 꽃 지점토, 볼 클레이, 하드보드지 8절, 전지 가위

활동 순서

1. 안토니오 가우디의 아름다운 건축물을 선택하여 켄트지에 그린다.

2. 3t 우드락에 유성매직으로 만들고 싶은 타일 색을 칠한다. 색을 섞어서 그라데이션 방식으로 칠해주어야 더 효과적이다.

3. 2번을 칼 혹은 가위로 다양한 모양으로 작게 잘라준다.

4. 시트지의 접착면을 떼어낸 후 자른 우드락은 서로 닿지 않게 붙인다.

5. 레진 용액의 A제와 B제를 종이컵에 1:1 비율로 넣은 후 충분히 섞어준다.

6. 혼합된 레진 용액은 사용하기 좋게 물약병에 담아준다.

7. 물약병에 담긴 레진 용액을 시트지에 붙인 조각에 천천히 조금씩 짜주어 볼록 올라오게 하고 하루 동안 경화시킨다. 레진 양이 너무 많아 옆으로 흐르지 않도록 주의한다.

8. 1번 그림의 윤곽선을 하드보드지에 먹지를 대고 다시 그려준 다음에 전지 가위로 잘라준다.

9. 볼 클레이로 전체적으로 볼륨감을 준다.

타일 붙일 부분에 지점토를 한 겹 더 붙인다. 지점토가 마르면 레진 조각이 잘 붙지 않으므로 부분 부분씩 지점토를 바르면서 붙여 나간다.

경화된 레진 조각들을 시트지에서 떼어내서 붙인다. 타일을 눌러 살짝 들어가도록 붙인다. 타일과 타일 사이에 간격을 조금 주어 지점토가 줄눈 역할을 하도록 하면 예쁘다.

활동 Tip

1. 물약병에 든 레진 용액이 너무 묽으면 아이들이 사용할 때 조각 옆으로 흘러버릴 수 있으니, 너무 묽을 경우 30분 가량 두었다가 사용한다.

2. 날씨가 추운 날에는 레진 타일이 잘 붙지 않을 수 있다. 이럴 때 는 우드락 본드나 오공본드를 지점토 표면에 살짝 발라준다.

3. 어린아이들은 건물에 볼 클레이로 볼륨 넣는 작업이 쉽지 않다. 직접 지점토를 사용하여도 좋다.

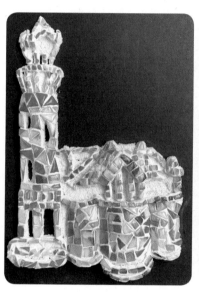
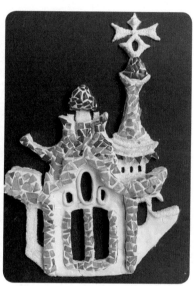

공예가 주가 되는 프로그램

다양한 재료를 사용하여 아이들의 생각을 입체로 표현해보는 수업이다.
공예가 주가 되는 수업에는 목공예, 도자공예, 금속공예, 섬유공예,
종이공예, 레진공예 등을 배울 수 있다. 새로운 재료를 경험하는 것만으로도
아이들은 미술에 대한 흥미를 느끼고 높은 집중력을 보여준다.
또한 공예 수업의 재료 자체의 아름다움을 표현할 수 있어 아이들의 연령에 관계없이
완성도 높은 작업이 나올 수 있고 이를 통해 아이들은 높은 성취감을 느낀다.

21. 유리 새

- 장르: 회화
- 소요 시간: 60분(레진이 경화하는 시간 필요)
- 활동 목표: 새를 자세히 관찰하여 표현함으로써 기존의 도식화된 새에 서 벗어나 아이들의 관찰력과 표현력을 발전시킬 수 있다. 또한 PVC 필름지에 유성매직으로 색을 혼합하며 채색하는 방법을 배운다.

　이미지 자료 없이 아이들은 그림을 그릴 때 새, 나무, 집, 꽃 등 도식화된 모양을 자주 그린다. 아이들이 직접 보고 그린 것이 아니라 어른들이 보여준 모양대로 혹은 어렸을 때 본 간단하게 도형으로 그려진 그림을 기억해 그리는 경우가 많다.

　아이들의 관찰력은 어른보다 뛰어나다. 아이들은 어른들이 발견하지 못한 부분이나 색을 찾아내는 순수한 능력이 있다. 똑같이 그리게 하면 아이들의 창의력이 저하된다고 생각되지만 오히려 관찰력이 있어야 창의력도 키울 수 있다.

　매일 똑같은 모양의 새만 그리는 아이보다 까마귀, 앵무새, 참새, 독수리 등 다양한 모양의 새를 그릴 줄 아는 아이의 그림이 더 풍부해진다. 그러므로 아이들에게 자세히 관찰하고 똑같이 그리게 하는 세밀화 수업도 꼭 해야 하는 미술 수업 중 하나이다.

　새는 아이들에게 세밀화를 그리기에 아주 적합한 요소이다. 여러 형태부터, 화려한 색감의 깃털, 부리, 다리와 발톱 등 다양한 질감과 색감 표현이 가능하다.

　이때 이미지 자료가 매우 중요하다. 직접 보고 그리면 좋겠지만 수업 현장에서는 살아있는 동물을 직접 보고 그리는 것이 어려우니 세밀화 또는 정밀한 사진의 '새' 자료를 준비한다.

그대로 관찰화를 그리거나 여러 새를 합성해 새로운 새를 그려 볼 수 있다. 세밀화는 고도의 집중력과 관찰력이 필요해 아이들에게 조금 지루하고 어려운 주제일 수 있지만, 재료를 조금 달리하면 흥미도가 높아질 것이다.

이 수업은 일반 종이가 아닌 반투명 PVC 위에 채색이므로 마치 투명한 유리 새 같다.

종이 위에서는 유성매직이 선명한 색 그대로 보이지만, 필름지 위에서는 색감이 좀 더 연하게 보이고 색을 섞어 그라데이션으로 표현이 가능하기 때문에 새의 오묘하고 아름다운 색감을 표현할 수 있어 흥미로워한다.

또한 레진으로 마감하였기에 그 도톰한 두께감이 살짝 입체적이며 작품의 완성도를 더해준다. 채색에 들어가기 전에 아이들이 필름지 위에 매직이 어떻게 표현되는지, 종이에 사용했을 때와 어떻게 다른지 사진을 보아 색을 먼저 찾아보고 조그만 필름지와 종이에 비교해보는 것도 좋다.

작품이 완성된 후 유리창에 붙이거나, 커다란 나뭇가지에 마치 여러 마리의 새가 날아와 앉은 모양으로 새를 올려 전시해주면 아이들의 성취감과 만족감이 높은 수업이 될 것이다.

생각을 키우는 이야기
-잠재력을 끌어내는 교감 활동

새가 가지는 상징은 희망, 생존(위험을 탐지하는 존재)이라고 하여 많은 영화나 이야기 속에서 새를 상징화하기도 했어요.

새의 종류가 몇 가지나 될까요? 약 9천 종이라고 해요. 우리는 새를 표현해야 하니까, 새의 깃털로 가려진 내부의 뼈대는 어떻게 이루어졌는지 잠깐 살펴볼게요. 깃털로 덮인 몸, 부리, 2개의 다리, 2개의 날개가 있는 척추동물이에요.

깃털의 종류와 기능은 어떨까요? 머리와 몸의 깃털은 날 때 공기저항을 줄여준대요. 뼈와 등의 깃털은 비행에 적합한 유선형으로 만들어주고 깃털 안에 공기를 가두어 체온을 따뜻하게 해준대요. 날개 깃털은 중력을 거슬러 힘차게 날아오를 힘을 만들어내고요. 꼬리 깃털은 방향을 바꾸거나 공중에서 멈출 수 있도록 해준대요.

깃털이라 그냥 털의 역할만 하는 줄 알았는데 뼈나 근육처럼 몸을 지탱해주는 이렇게 각기 다른 역할을 하고 있네요

그리고 모양도 정말 다양해요. 이렇게 많은 모양이 있는 동물도 드물 거예요. 부리는 얼마나 큰지, 머리위에 깃털이 있는지 없는지, 또 날개를 펼치면 몸보다 큰 새도 있고, 꼬리가 자기 몸의 두 배 이상 되는 새도 있어요. 아마 사는 곳이나 환경에 따라 다른 모양이 되었을 거예요.

어떤 새를 그려보고 싶으세요? 각자의 마음에 생각하는 새를 골라 보고 자신만의 새를 탄생시켜 볼까요?

재료 ■■■■ ■■■ ■■■ ■■■ ■■■ ■■■ ■■■ ■■■ ■■■ ■■■ ■■■ ■■

세밀화 새 그림이나 정밀한 새 사진, 0.3mm 반투명 PVC(투명 PVC로 하면 색이 벗겨지는 경우가 있다).
유성매직(마카보다는 우리나라 유성매직이 더 잘 그려진다), 유성 색연필, 유성 가는 펜, 레진(양질의 에폭시로 하이그로스라고도 함)

■■■ ■■■ ■■■ ■■■ ■■■ ■■■ ■■■ ■■■ ■■■ ■■■ ■■■ ■■■ ■■

활동 순서

1. 연필, 펜 등으로 켄트지에 새를 정밀 묘사한다. 새를 그리라 하면 얼굴, 몸통, 날개 구분이 잘 없어서 아이들이 어려워할 수 있다. 또한, 관찰 연습이 잘 안 된 친구들은 사진이 있음에도 본인이 기억하는 새를 그리려고 할 것이다. 그러므로 도화지에 그리기 전에 사진을 보면서 얼굴과 몸통 그리고 날개, 부리 모양을 찾아보고 크기도 비교해본 다음에 부분 부분 따로 그리도록 하자.

2. 정밀 묘사한 종이 위에 반투명 PVC를 요철이 있는 쪽이 위로 오
도록 올려놓고 움직이지 않도록 고정한다. 깃털이 살아날 수 있도
록 짧은 터치로 유성매직으로 채색한다. 유성매직이 마른 뒤에 유
성 색연필로 깃털 등 터치를 넣어도 좋다.

3. 윤곽선이 잘 살지 않으면 붓 펜, 얇은 유성 펜 등으로 한 번 그려
준다.

4. 레진은 두 가지 용액을 1:1로 아주 잘 섞어 사용한다. 용액을 섞은 뒤 바로 부으면 레진이 옆으로 퍼질 수가 있으니 30분쯤 뒤에 부으면 새 모양에 잘 맞출 수 있다.

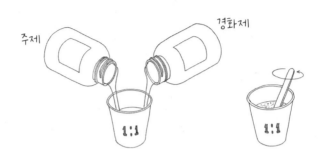

5. 채색이 완전히 마른 후 채색된 부분 뒷면에 레진을 올린다. 레진은 24시간이 지나야 완전히 마른다.

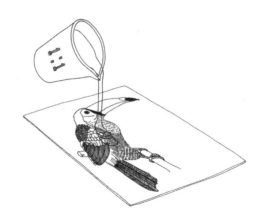

6. 외곽선이 잘 보이도록 오린다.

활동 Tip

1. 유성매직 위에 레진을 부으면 녹는 경우가 있으니 꼭 뒷면에 붓
는다.

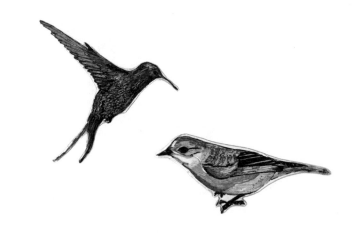

22. 테라코타 내 얼굴

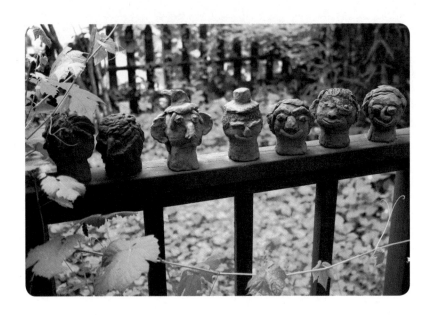

- 장르: 소조
- 소요 시간: 60분
- 활동 목표: 평면으로 그린 자화상을 환조로 제작함으로써 얼굴의 생김
 새와 입체감에 대한 이해를 높인다.

　전 시간에 이미 나의 얼굴을 수채화로 그려보아서 나의 얼굴을 어떻게 표현하면 좋을지 알고 있다.
　이번 수업은 평면으로 나타내보았던 나의 얼굴을 입체로 표현해보는 일이다. 평면이었던 그림을 입체로 바꾸는 일은 3D에 대한 감각과 사고력을 확장할 수 있어 아이들에게 매우 좋은 수업이다.

평면에 그림으로 표현할 때보다 사방에서 볼 수 있는 환조 수업은 앞, 뒤, 측면을 모두 표현해야 하기에 아이들에게 다양한 문제해결 능력을 요구하며 나아가 사물을 입체로 자각하게 되어 표현력을 발전시킬 수 있다. 자기가 그린 그림을 보고 입체로 만든다면 이목구비를 더 실감나게 표현할 수 있을 것이다.

평면 부조형식이 아닌 360도 환조로 만드는 작업은 나무토막이나 휴지심 등을 사용하여 그 위에 붙여나가는 방법으로 하면 평면에서 시작하는 것보다 아이들이 쉽게 입체적인 얼굴을 만들 수 있다.

흙이 두꺼우면 가마에 굽는 과정에서 깨질 위험성이 있어 속을 파내야 하는데 나무토막 등을 사용하면 이런 번거로움도 피할 수 있다.

그리고 흙은 마르면서 줄어들기 때문에 나무토막은 반드시 빼어내야 한다. 그러치 않으면 흙이 마르는 과정에서 나무는 줄어들지 않기 때문에 얼굴이 깨어지고 만다.

옹기토는 테라코타 만드는 흙으로 초벌만 하면 되며 인터넷 상에서 가마에 구워주는 곳도 쉽게 찾을 수 있다.

생각을 키우는 이야기
-잠재력을 끌어내는 교감 활동

데드마스크(deadmask)가 무엇인지 아세요?

죽은 사람의 얼굴을 직접 석고로 뜨는 거예요. 석고가루를 물에 섞어서 얼굴에 붓는 거예요. 석고가루가 미세하기 때문에 땀구멍까지 다 표현되어 나와요. 요즘은 살아있는 사람의 얼굴을 영원히 남기기 위해 뜨는 경우도 있어요.

우리는 지금의 내 얼굴을 흙으로 만들어 가마에 구울 거예요. 그러면 지금의 내 얼굴이 영원히 남아있겠지요. 지난 시간에 내 얼굴을 자세히 그려보아서 어떻게 생겼는지 더 잘 알고 있을 거예요.

마치 점토가 내 피부라 생각하고 만지면서 얼굴을 만들어보아요. 얼굴에서 어느 부분이 제일 튀어나와 있을까요? 눈썹 같은 부분은 어떻게 표현하면 좋을까요? 머리카락은 흙 가래를 만들어서 붙여도 좋고, 덩어리를 만들어 뾰족한 것으로 긁어 표현할 수도 있겠지요. 입도 윗입술 아랫입술 나누어서 표현하면 더 멋있겠지요? 귀도 붙이고요. 점이 있으면 점도 표시하세요.

재료

옹기토 1Kg, 나무토막 4×4×10cm나 휴지심(휴지심에는 종이를 구겨넣어 단단하게 한다), 흙 풀(흙 1:물 1로 개어서 사용한다), 랩, 1회용 나무포크나 소조 도구

활동 순서

1. 나무토막이나 휴지심을 랩으로 감싼다.

2. 나무토막의 윗부분은 얼굴이 될 수 있도록 흙을 둥글게 붙이고
아랫부분은 얼굴 부분보다 가늘게 붙여 목을 만들어 준다.

3. 어느 부분을 얼굴의 앞면으로 할지 정한 다음 눈, 코, 입 등을 붙
이는 부분을 나무포크 등으로 긁고 흙 풀을 바른 후 붙인다.
머리카락을 떡가래처럼 길게 만들어서 붙일 경우 흙 풀을 아주
많이 사용하여야 구웠을 때 머리카락이 떨어지지 않는다.

4. 나무토막을 얼굴에서 빼고 흙에 붙어있는 랩도 떼어낸다.

5. 가마에 굽는다.

가마에 굽기 어려우면 완전히 건조시킨 후 오공본드를 얇게 발라

주면 어느 정도 보존할 수 있다.

활동 Tip

1. 작업 후 나무토막이나 휴지심을 바로 떼어내면 형태가 부서질 수 있다.

2. 3~4시간 건조 후 빼준다. 완전히 건조되면 흙이 갈라지고 나무토막이 잘 안 빠진다.

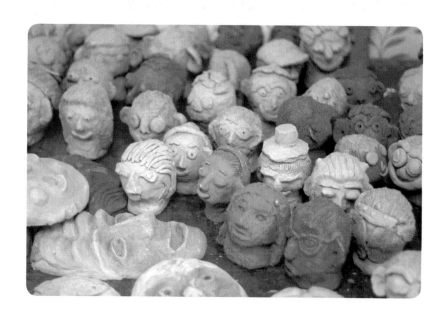

23. 테이프 캐스팅

- 장르: 공예
- 소요 시간: 60분
- 활동 목표: 캐스팅 기법을 이용해 입체 작업에 대한 이해력을 높이고
 생활용품을 이용해 작품을 제작함으로써 미술에 대한 재료
 의 한계를 허물어 창의력을 높인다.

 테이프는 저렴하고 생활용품으로 쓰이고 있지만 프랑스 출신의 설치
미술가 마크 젠킨스(Mark Jenkins)나, 임충재 작가를 비롯해 국내외 많은
작가가 테이프를 이용해 평면부터 입체까지 다양한 작품 활동을 하고
있다.

이 수업은 아이들에게 간단하고 재미있게 입체 작업을 할 수 있게 하고 미술에 있어서 재료의 한계를 없애주는 시간이다.

캐스팅은 보통 도예 작품을 제작할 때 많이 사용하는 미술 기법으로 기본이 되는 틀 위에 다른 재질을 사용하여 얇게 얹은 뒤에 본래의 모양 틀은 빼내어 안쪽에는 텅 빈 형태의 미술 작품을 남기는 것이다.

우리가 많이 보는 길거리에 서있는 동상도 처음부터 동으로 만드는 것이 아니라 흙으로 만들어 그 위에 석고나 폴리에틸렌 등으로 캐스팅 틀을 만든 다음에 그 속에 동을 부어 넣어 동상을 만드는 것이다.

입체 작품을 만들기 위해서는 숙련된 기술과 3D에 대한 이해력이 높아야 환조 작업을 할 수 있지만, 캐스팅 기법을 이용하면 아이들과 힘들지 않게 원하는 형태로 입체 작품을 제작할 수 있다. 캐스팅하는 재료는 찰흙, 석고가루, 석고붕대 등 다양한 재료가 있지만 투명테이프는 아이들이 다루기 쉽고 완성 후 무게가 가벼워 이동과 설치가 매우 용이하다.

몇 년 전 이 수업을 처음 했을 때는 LED 전구가 없어 전구 열에 테이프가 녹는 경우가 있어 위험하였는데, 이제는 건전지로 된 LED 전구가 있어 아이들이 안전하게 조명을 만들 수 있다.

테이프로 틀을 감싸야 해서 노동력을 필요로 하지만 테이프가 만들어내는 투명한 느낌과 안에 넣은 조명이 어울려 마치 수면등처럼 분위기를 연출할 수 있다. 침대 맡에 두고 은은한 불빛을 배경 삼아 부모님과 도란도란 이야기를 나누거나, 행복하게 잠자리에 들기도 하고 캠핑에 가져가면 분위기도 살릴 수 있어 아이들이 매우 뿌듯해할 것이다.

생각을 키우는 이야기
-잠재력을 끌어내는 교감 활동

여러분은 캐스팅이라는 단어를 들어본 적 있나요? 우리나라 말로 주조라고 해요. 혹시 주변에 누군가 다리나 팔을 다쳐서 딱딱한 것으로 감싸고 있는 것을 본 적이 있나요? 깁스라고 하는데 모양을 떠올려보면 캐스팅의 형태로 이해하는 데 도움이 될 거예요.

캐스팅은 어떤 형태를 얇은 재료를 이용해 감싸서 안이 비어있는 입체 작품을 만든다고 생각하면 돼요. 캐스팅할 수 있는 재료를 많지만 우리는 마트나 학용품 점에서 쉽게 구할 수 있는 테이프를 이용해 작업할 거예요. 미술은 꼭 거창하고 전문적인 재료나 도구가 있어야 할 수 있는 것이 아니에요.

우리 일상생활에서 사용하는 것으로 충분히 멋진 작업을 할 수 있어요. 요즘은 테이프도 다양한 색이 있는데, 테이프로만 작업하는 미술작가도 많이 있어요.

우리는 오늘 마크 젠킨스처럼 테이프를 이용해 멋진 입체 작품을 만들어볼 거예요. 마크 젠킨스는 테이프 캐스팅 기법을 이용해 사람 모양을 만들어 도시 여러 곳에 설치해 행인들을 즐겁게 해주는 작가예요.

테이프의 투명하고 가벼운 특징을 이용해 조명을 만들어 침대 위에 놓아도 좋고 가족들과 캠핑갈 때 가져가 보세요. 분위기가 확 살아날 거예요. 크리스마스 등으로도 아주 좋은 작품이에요.

재료 ■

2.5cm 투명 테이프, 우드락 10t 3개 붙이거나 아이소핑크 30t 20×20cm 정도,
우드락커터, LED 30구(동전 모양의 배터리가 들어 있는 것이 편하다), 비닐 랩

활동 순서

1. 등을 만들고자 하는 모양을 20×20cm
종이에 그린다.
테이프로 감아 캐스팅하는 작업이기
때문에 달이나 나무처럼 단순한 모양
이 좋다. 만약 동물 같이 복잡한 내용
이면 형태를 단순화시킨다.

2. 우드락이나 아이소핑크에 대고 그려 자국을 남긴다.

3. 남아있는 자국을 따라 우드락 커터로 자른다. 자른 면이 윗면과 직각이 되도록 주의한다.

두께가 3cm로 두꺼워 우드락 커터로 자를 경우 우드락을 왼손으로 책상에 누르고 자르고자 하는 부분만 책상 밖으로 빼어내면서 자르면 윗면과 직각으로 자를 수 있다.

4. 자른 우드락에 랩을 한두 겹 씌운다. (나중에 우드락을 빼어내어야 하기 때문)

5. 랩 씌운 위에 테이프를 감는다. 공기 방울이 생기지 않게 꼭 꼭 눌러가며 전체를 골고루 감는다. 5겹쯤 되어야 튼튼하다.

6. 5번의 것을 앞면이나 뒷면의 모서리를 1/2 칼질을 하여 테이프 속
에 들어있는 우드락을 빼어낸다. 우드락이 잘 빠지지 않으면 모서
리를 더 길게 칼질한다.

7. 우드락이 들어있던 자리에 LED 전구에 테이프를 붙여 고정시켜
가며 안에 넣는다. 스위치는 밖으로 뺀다.

8. 칼질한 모서리를 다시 테이프를 붙여
원상태로 만든다.

9. LED 조명에 끈을 붙여 달아 매거나
빼어낸 우드락으로 밑받침을 만들어
LED 조명을 세워도 좋다.

24. 골판지 의자

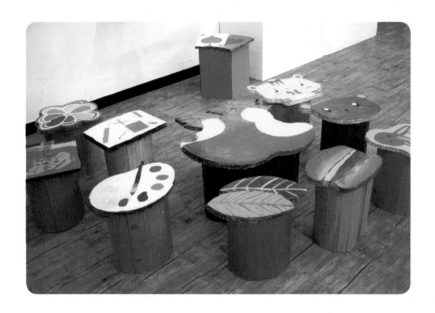

- 장르: 공예
- 소요 시간: 120분
- 활동 목표: 나무가 아닌 종이로 가구를 만들 수 있다는 발상을 함으로써 우리가 그동안 알고 있던 종이라는 재료에 대해 다시 한번 생각해보고 버려지는 박스를 재활용함으로써 작품 활동이 환경을 보호할 수 있다는 것을 알려준다.

우리는 스마트폰 터치 몇 번으로 몇 시간 만에 내가 원하는 상품을 집에서 받아볼 수 있는 편리한 시대에 살고 있다. 이렇게 온라인 쇼핑이 확대되고 택배가 활성화되면서 골판지 박스가 집에 많이 쌓이게 된다. 사

람이 살기 편리한 세상이 되면서 쓰레기가 많아지는 것을 뉴스에서나 집 앞 분리수거장에 가면 쉽게 느낄 수 있다.

예술은 사회현상의 거울이라는 말처럼 폐기물이 넘쳐나는 현상을 반영하여 폐품으로 작품을 만드는 정크아트라는 현대미술도 탄생했다. 정크아트는 캔, 책, 휴지심, 음료수 병 등 다양한 재료를 이용하여 작품을 만든다.

이 수업에서는 택배를 시키면 언제나 같이 오는 포장 박스들을 재활용하려고 한다.

박스를 재활용하며 종이로도 나무만큼 튼튼하게 만들 수 있다는 것도 알 수 있고, 환경보호 의미도 다시 한번 느낄 수 있다.

아이들은 어떻게 종이로 의자를 만들어 사용할 수 있냐고 처음에는 믿지 않을 것이다. 아이들이 생각하기에 종이는 쉽게 찢어지고 구겨지는 재료이기 때문이다. 하지만 골판지 박스를 여러 겹 단단히 붙여주면 아이뿐만 아니라 어른이 앉아도 문제없다.

아빠 엄마도 앉을 수 있을 만한 크기로 디자인하고 골판지의 골을 잘 활용하여 무게를 견딜 수 있도록 만들면 일상생활에서 사용이 가능하다. 골판지 의자뿐 아니라, 책상, 탁자 등 많은 가구가 시중에 나와있기도 하다. 또한 종이 재질이라 무게가 가벼워서 아이들이 여기저기 옮겨 가며 앉을 수 있다. 유치원 때 만든 골판지 의자를 중학생이 되어서도 사용하고 있는 아이가 있을 만큼 견고하고 튼튼하고 실용적이다.

생각을 키우는 이야기
-잠재력을 끌어내는 교감 활동

　　가구는 무엇으로 만들지요? 대부분은 나무로 만들지요. 맞아요. 철로 만든 가구도 있어요. 또 식탁 같이 돌로 만든 가구도 있지요. 또 무엇으로 만든 가구가 있을까요?

　　종이로 만든 가구 보았어요? 요즘 우리는 물건을 살 때 택배를 많이 이용하지요. 택배가 배달될 때 같이 온 골판지 박스가 여기저기 쌓여있지요? 골판지는 종이와 종이 사이에 공기를 포함할 수 있도록 되어있어 생각보다 훨씬 튼튼해요.

　　오늘은 이 골판지를 이용해서 의자를 만들어보려고 해요. 어떻게 하면 의자를 만들 수 있을까요? 물론 한 겹으로는 어렵겠지요? 윗 판에는 그림도 그려주고 다리 부분은 골판지를 말아서 사용할 거예요.

　　골판지를 말려면 어떤 방법이 필요하고 또 어떤 도구가 필요할까요? 종이로 만들었지만 어떤 의자보다 견고하고, 가벼워서 집에 가면 아주 유용하게 이용될 거예요.

재료

단단한 골판지 박스(DW 박스 등) 30×30cm 3개, 35×60cm 2개, 손톱이나 스카시 기계, 케이블 타이, 아크릴 물감, 글루건, 목공 본드, 실리콘, 바니시

활동 순서

1. 의자 윗판 30×30cm의 종이에 그림을 그린다.

종이이기 때문에 많이 튀어나온 곳이 없게 둥그런 형태를 벗어나지 않아야 나중에 마모되는 부분이 적어진다. (그림에서 몸 부분은 빼고 얼굴 모양만 취한다.)

2. 1번 그림을 골판지에 먹지를 깔고 두 개를 그린 후 자른다. 무게를 견딜 수 있도록 자른 2판을 목공 본드를 사용하여 붙여준다.

3. 다리가 될 부분의 골판지(35×60cm)를 송곳을 사용하여 골판지 2개를 큰 골 방향으로 골을 따라 한 골 건너씩 홈을 낸다.

4. 홈을 낸 골판지 2개를 이어서 붙이고 내경 15cm 정도로 틈이 없이 돌돌 말아서 원통을 만들어놓는다. 이때, 양면테이프를 위, 아래 두 줄 사용하면 단단하게 말 수 있다.

5. 골판지의 원통 마감 부분에 일정한 간격으로 송곳으로 구멍을 뚫어 케이블 타이를 사용하여 고정한다.

6. 아크릴 물감으로 의자 윗부분과 원통 다리 부분을 채색한다. 의
자의 단면까지 채색한다.

7. 원통의 윗부분에 실리콘을 발라 위 판 가운데에 붙인다. (실리콘
은 굳는데 시간이 걸리므로 글루건을 가끔 쏘아주면 실리콘이 굳는
동안 움직이는 것을 방지할 수 있다.)

8. 작품이 손상되는 것을 방지하기 위해 바니시를 발라 마감한다.

바니시

활동 Tip

1. 윗면은 되도록 튀어나온 부분이 없이 원형에 가깝게 자르는 것이 사용할 때 손상을 줄일 수 있다.

2. 바닥 면에 의자의 밑 지름과 같은 크기의 원을 박스지로 잘라 붙여주면 원통 밑 부분이 말리지 않아서 더 오랫동안 사용할 수 있다.

25. 분청도자 한옥

- 장르: 도자기
- 소요 시간: 60분
- 활동 목표: 역사 연계 주제로 우리나라 전통 가옥인 기와집에 대한 이론 수업 후 드로잉과 조형 작업을 통해 역사에 대한 흥미와 관심을 높인다.

이 수업은 한옥이 어떻게 생겼는지 어떤 장점이 있는지 아이들에게 알려줄 수 있는 좋은 기회이다.

주거 문화가 변해 아이들이 주택이 아닌 아파트에 살면서 전통 가옥에 대한 관심이나 정보를 얻기가 어려워졌다. 민속촌이나 한옥마을을 가

야 조금 관심을 보이지만 아이들은 가옥의 생김새나 특징보다는 체험에만 더 관심을 갖고 침대가 없는 방이나 화장실이 바깥에 있는 가옥 구조에 불편해할 뿐 한옥에 대한 흥미는 높지 않다.

미술은 다른 과목과 연계하여 수업하기 좋은 과목이다. 아이들의 흥미를 이끌어내기에도 좋지만, 이론 수업 후 실제 작품을 만들어보며 더 깊이 이해할 수 있다.

한옥은 어떤 형태로 창문과 문이 있는지 창문은 왜 유리가 아니고 창호지인지 기와는 어떤 이유로 비가 새지 않는지 설명한다.

만들기 수업을 하기 전에 꼭 드로잉 시간을 갖는다.

직접 야외로 나가 한옥을 보고 그리면 좋지만 사진이나 한옥 세밀화를 보고 먼저 펜화로 그려보게 한다.

펜화는 나무펜에 펜촉을 꽂아 사용하는 방법으로 아이들에게 또 다른 느낌을 줄 수 있는 드로잉 재료이다. 잉크를 찍어가며 사용하는 방법도 재미있어 하지만 힘의 조절에 따라 선의 굵기를 조절할 수 있는 것도 아이들은 많이 흥미로워한다.

드로잉 시간을 갖게 되면 바로 만들기를 할 때보다 아이들은 더 자세하게 구조나 질감을 표현할 줄 알게 된다.

또 평면을 흙 입체로 만들어보면서 암키와와 수키와 등 한옥에 대해 더욱 자세하게 알게 되는 수업이다.

또한 그냥 밋밋한 옹기토가 아니고 분청을 칠한 하얀 부분과 옹기토의 붉은 부분이 만들어내는 색 조화가 아이들이 만든 한옥을 더 멋지게 살려준다.

생각을 키우는 이야기
-잠재력을 끌어내는 교감 활동

한옥 본 적 있나요? 맞아요! 사찰이나 민속촌에 있는 집들이 거의 한옥이에요. 어떤 특징들이 있지요? 지붕은 기와를 사용해요. 기와는 흙으로 구운 벽돌 같은 거예요.

오목한 암키와와 볼록한 수키와가 있는데 먼저 암키와로 덮고 다음 볼록한 수키와로 암키와 사이사이를 덮어서 비가 새지 않도록 했어요. 기둥은 무엇으로 만들었지요? 통나무를 그대로 사용하거나 통나무를 굵게 켜서 사용했지요. 벽은 진흙과 짚을 섞어서 발랐어요. 그래서 벽이 두껍지만 여름에는 시원하고 겨울에는 따뜻해요.

창문과 문은 나무로 틀을 짜고 창호지를 발랐어요. 옛날에는 유리가 없어서 창호지를 사용했어요. 겨울에는 춥지만 여름에는 문을 열지 않아도 바람이 통한다는 좋은 점도 있어요. 그래서 요사이는 한옥을 지을 때 유리로 한겹 창문을 만들고 덧문으로 창호지문을 달아요. 그러면 커튼을 안 달아도 되고 문을 닫아도 바람이 통하지요.

다음에 사찰이나 궁궐에 갔을 때 유심히 관찰해보세요.

재료 ▪▪

펜대와 펜촉, 까만 잉크, 옹기 토(1.5~2kg), 도자용 도구, 분청, 커팅 와이어나 철사(흙 자를 도구)

활동 순서

1. 평평한 바닥에 옹기 토를 쳐가면서 만들고 싶은 크기를 생각해서
육면체를 만든다.

2. 지붕 있는 집 모양을 잘 다듬어서 기본형으로 사용한다.

3. 커팅 와이어를 이용하여 삼각 지붕 모양대로 잘라낸다.

4. 삼각기둥 모서리마다 흙을 길게 밀어서 흙 풀로 붙인다. 붙이는
부위에 요철을 만들고 흙 풀을 바르면 잘 붙는다.
그림과 같이 포크를 사용하면 편리하다. (흙 풀＝흙 1 : 물 1)

흙 풀

5. 한옥의 특징을 살려 맨 윗부분의 양쪽 끝이 위로 솟아오르게
한다.

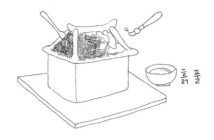

흙 풀

6. 기와를 붙이는 방법은 그림과 같이 여러 가지가 있다. 어떤 방법
으로 붙일지 생각해 본다.

7. 옹기 토를 옆으로 길게 밀어서 칼로 한 개의 기와 크기로 잘라 놓
는다. 기와 부분에 전부 흙 풀을 바른 다음 기와를 한 개씩 밑에
서부터 조각의 윗부분을 눌러서 붙인다.

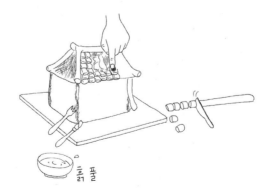

흙 풀

8. 각 모서리에 기둥을 다시 세워 한옥의 특징을 살린다. 창문과 문
을 조각도로 안으로 파 들어가 앞뒤가 뚫리도록 한다. (가마에 들
어갔을 때 흙이 너무 두꺼우면 터지는 경우가 있다.)

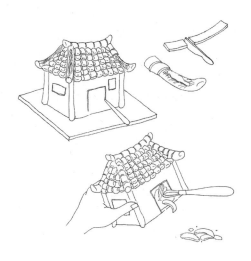

9. 창틀과 문틀을 만들어준다. 그 외에 궁궐처럼 처마마루 위에 조
그맣게 동물을 만들어서 올려도 좋고 문 앞에 계단을 만들어도
좋다. 칠하고 싶은 부분에 분청을 칠한다.

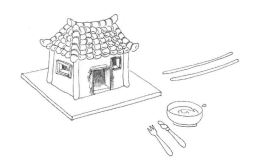

10. 한옥의 단면도

11. 가마에 굽는다.

26. 종이 죽 항아리

- 장르: 공예
- 소요 시간: 60분
- 활동 목표: 종이가 만들어지는 원리와 종이 죽의 물성에 대한 이해를
 바탕으로 부조 작업을 해보는 시간이다.

　　미술 수업을 할 때 아이들에게 재료의 특성이 어떤지 설명해주면 작업에 대한 이해도가 훨씬 높아진다. 이때 단순히 설명을 해주는 것이 아니라 우리가 매일 사용하는 재료가 어떻게 만들어지는지 알려주면 그 재료의 특성을 잘 이해한다. 주어진 재료를 사용하는 것이 아니라 재료를 직접 만들어보고 그것을 이용해 작업하면 아이들이 미술을 흥미롭게 느

끼고 관심도 높아진다.

이 수업은 아이들에게 종이가 만들어지는 원리를 알려주고, 종이의 원료인 펄프를 이용하여 형태를 만들고 여기에 질감을 나타내보는 수업이다. 교과서, 공책, 스케치북, A4 용지 등 종이는 일상생활에서 우리가 가장 흔하게 접하고 있다.

옛날 우리 조상들은 닥나무로 종이를 만들어 사용했다. 이것이 우리나라 전통 종이인 한지이다. 한지는 종이가 질기고 부드러워 과거 외교할 때 조공품으로도 오갈만큼 그 가치를 높이 인정받았다고 한다. 종이를 만들기 위해서는 나무를 잘게 갈라서 말리고, 끓이고 두드리는 등 여러 과정을 거쳐야 종이의 원료인 펄프가 된다. 현장에서는 이러한 모든 과정을 거쳐 펄프를 만들기는 어려우므로 우리는 종이 죽을 만들어 작업해 보자.

일반적으로 종이 죽 작업 시 신문지 등을 사용하지만 휴지로 종이 죽을 만들면 입자가 곱고 색도 흰색이어서 질감을 더 잘 나타낼 수 있다.

완전히 굳지 않은 상태에서의 종이 죽은 점토처럼 부드럽고, 자유롭게 형태 표현을 할 수 있고 그 위에 다양한 도구로 질감도 표현할 수 있어 부조 작업을 하는데 아주 적합한 재료이다.

생각을 키우는 이야기
-잠재력을 끌어내는 교감 활동

질감이라는 말이 무엇인지 아세요? 예를 들면 부드럽다거나, 거칠다거나, 보송보송하다거나 하는 등의 촉감이에요. 오늘은 여러 촉감 중에서 부드럽고, 말랑말랑한 촉감을 느낄 수 있는 종이의 원료인 펄프를 만들 거예요. 또 펄프로 항아리도 만들고 그 표면에 질감을 나타내볼 거예요. 여러분은 종이가 무엇으로 어떤 과정을 거쳐 만들어진다고 생각하나요? 맞아요. 나무를 이용해 펄프를 만들고 다시 그 펄프로 종이를 만들어요. 그 과정이 복잡해서 우리는 종이의 원료인 펄프를 휴지를 사용해 만들어볼 거예요.

우리가 지금 사용하는 공책이나 교과서를 위한 종이는 공장에서 만들지만 옛날 우리 조상들은 어떻게 종이를 만들어 사용했을까요?

오늘 우리는 옛날 사람처럼 종이 펄프를 만들어 작업을 해보아요. 종이 펄프는 건조되기 전에 아주 부드럽고 촉촉하기 때문에 손끝이나 다른 여러 가지 도구를 사용해 무늬를 낼 수 있어요.

무늬가 있는 항아리! 어떤 항아리가 멋있을까요? 항아리 모양도 생각해보세요. 우리나라 전통 항아리 모양을 해도 좋고, 그리스 시대 사용했던 목이 큰 이국적인 모양의 항아리도 좋아요. 무늬도 한 가지 말고 여러 가지 모양으로 표현해보세요.

무늬 없는 흰색 휴지, 오공본드, 망사, 거름망, 플라스틱 판, 질감을 나타낼 수 있는
도구(클레이 도구, 송곳, 병 뚜껑 등)

활동 순서

1. 물 3L에 오공본드를 반 컵 정도 섞는다.

2. 두루마리 휴지 1/2개 정도를 조금씩 풀어 넣으면서 손으로 주물
러준다.

3. 휴지가 덩어리 없이 곱게 풀리면 거름망으로 걸러내고 손으로 눌러 물기를 짜낸다.

물기를 완전히 제거하면 질감 표현하기가 어렵다.

4. 종이에 원하는 항아리 모양의 밑그림을 그린다.

5. 플라스틱 판 위에 밑그림을 넣고 그 위에 망사를 올려 테이프로 고정한다.

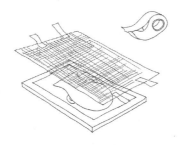

6. 종이 죽을 밑그림에 따라 형태를 만든다.

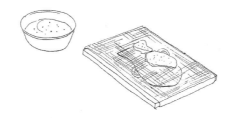

7. 준비한 도구를 사용하여 다양한 무늬를 찍는다.

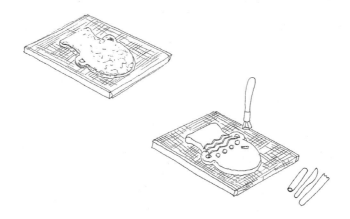

8. 그늘진 곳에서 건조시킨다.

형태가 어느 정도 고정되면 뒤집어서 말려야 휘는 것을 방지할 수 있다.

활동 Tip

1. 두께는 7mm 정도로 하고 가장자리 부분은 더 두껍게 한다. 가장자리가 얇으면 찢어질 수 있다.

2. 플라스틱 판 밑에 물기를 흡수할 수 있는 수건이나 신문지 등을 깔아주면 좋다.

27. 액자 풍경

- 장르: 공예
- 소요 시간: 120분
- 활동 목표: 자연을 나무 틀안에 표현하는 시간을 통해 상상력을 자극
 하고 자연의 소중함과 정서적 안정감을 느낀다.

도심 빌딩 숲속에서 공부하느라 바쁜 아이들은 자연을 느낄 시간이 없다. 자연을 느끼기 위해 가족들과 캠핑을 가거나 일부러 차를 타고 도심을 피해야 계절과 자연을 느끼게 된다.

이 수업은 바쁜 현대사회를 살아가는 아이들에게 아름다운 사계절이 있는 우리나라의 봄, 여름, 가을, 겨울을 직접 느끼고 관찰하여 표현해

보는 시간을 만들어주고자 기획한 프로그램이다.

각 계절이 주는 색감과 계절마다 다른 자연의 재료를 찾는 과정은 아이들에게 사계절의 소중함과 자연의 아름다움을 느끼게 하고 자유롭게 상상하고 표현하도록 한다.

자연을 주제로 한 공예 수업은 다양하지만 보통 미술 작업시 반제품을 많이 사용한다.

이번에는 각자가 밖으로 나가 자연에서 직접 재료를 구하여 만들어보는 수업이다. 재료를 직접 구해오는 과정에서 자연을 살펴보고 친구들과 이야기하는 시간을 통해 아이들에게 잠시 산책하는 여유를 제공하자. 수업에 대한 흥미가 매우 높아지고, 집중할 수 있는 에너지도 생긴다.

보통 만들기 수업은 작업 전에 계획을 세우지만 이 수업은 아이들이 구해온 자연물을 이용하여 아이디어 스케치 없이 즉흥적으로 만들어보는 작업으로 아이들은 손으로 만들면서 계속해서 새로운 아이디어를 생각해낸다.

전체적인 구도를 생각하며 나무를 배치하고, 오두막을 세우며 아이들은 자신만의 숲을 완성하고, 작품을 가지고 집에서 레고와 인형으로 소꿉놀이를 하며 상상력을 자극시킬 수 있는 좋은 수업이다.

생각을 키우는 이야기
-잠재력을 끌어내는 교감 활동

이번 수업은 나무가 있는 숲속 풍경을 액자 속에 넣어보는 작업이에요.

어떤 풍경을 만들어 볼까요? 나무가 가득한 숲도 좋고 한적한 호수가 있는 풍경도 좋아요.

또 어떤 계절을 가장 좋아하나요? 새싹이 돋아나는 봄? 녹음이 짙어지는 여름? 울긋불긋한 가을? 아니면 하얀 눈으로 덮인 겨울? 무슨 계절이든 다 좋아요.

가족들과 여행 가는 상상을 하며 나무 위에 집을 만들어도 좋고, 캠핑장에서처럼 모닥불을 만들어도 좋고, 나무와 나무 사이에 해먹을 걸어도 좋아요.

아프리카 원주민처럼 오두막을 만들어도 예쁘겠네요. 어떤 재료들이 필요할까요?

오늘 우리는 직접 밖으로 나가 자연에서 재료를 준비할 거예요. 나뭇가지, 솔방울, 돌멩이, 나뭇잎, 열매도 있겠네요.

필요한 재료를 잘 생각하며 자연을 산책하는 시간을 가져볼까요?

재료

6t 자작나무 합판 22×10cm 2개, 32×10cm 2개(자작나무 합판이 어려우면 MDF판을 이용해도 좋다.) 두께 50mm 아이소핑크 30×10cm, 박스지, 황마끈, 나뭇가지외 여러 자연물, 우드락 커터기, 목공 본드, 아크릴 물감, 글루건

활동 순서

1. 두께 50mm 아이소핑크를 한쪽은 높고, 다른 쪽은 낮게 우드락 커터를 이용하여 땅 모양처럼 자른다. 한 개의 아이소핑크로 두 개의 땅을 만들 수 있다. 큰 우드락 커터가 없으면 그냥 커터로 잘라내어 땅 모양을 만들면 된다.

2. 자른 아이소핑크를 아크릴 물감으로 채색해서 땅이나 풀밭 등을 만들어 말려둔다.

3. 자작나무를 이용해 액자틀을 만들어 준다. 목공 본드로 액자틀
을 고정한다.

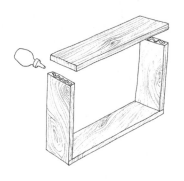

4. 자작나무 액자안에 아이소핑크를 붙여준다.

5. 골판지를 이용해 작은 오두막을 만든다. 집 모양의 4벽의 길이만
큼 골판지를 잘라 그림과 같이 칼집을 넣어 접어서 오두막을 만
든다.

지붕

칼집을 넣어 밖으로 접어서 사각형을 만든다.

창문과 문을 먼저 뚫는다.

6. 오두막 붙이기 전에 창과 문을 뚫어놓고 붙여준다. 골판지 윗면 종이를 한겹 벗겨 골지 모양으로 지붕을 만들어도 좋다.

7. 나뭇가지는 꽂고 싶은 곳에 구멍을 뚫어놓고 그 구멍에 본드를 넣어준 다음 고정하면 튼튼하다.

8. 쓰이는 자연물들

나뭇가지

나뭇잎

자갈

돌

솔방울

9. 주워온 나뭇가지와 여러 자연물을 이용해 액자 속을 꾸며준다.

활동 Tip

1. 액자 뒷부분에는 나무를 쭉 심어 숲을 만들어주면 효과적이다.

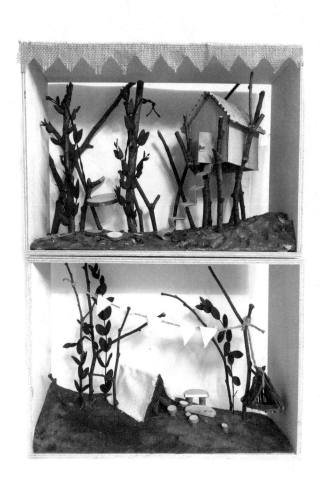

28. 백토 물고기

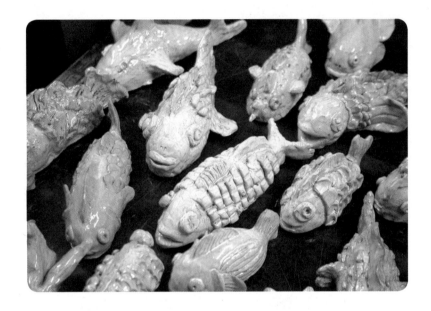

- 장르: 도자기
- 소요 시간: 60분
- 활동 목표: 물고기의 특징을 관찰해 백토로 표현함으로써 흙의 성질을
 이해하고 도자기가 만들어지는 과정을 익힌다.

물고기는 아이들의 미술 표현에 아주 좋은 소재 중 하나이다. 회화의
소재로도 훌륭하지만 다양한 무늬와 질감이 있기에 입체조형을 하기에도
아주 흥미로운 주제이다. 도자 흙을 이용하여 다양한 기법으로 비늘이나
지느러미 등을 표현해보면 더 재미있는 수업이 되지 않을까?

먼저 살아있는 물고기를 자세히 관찰하면 물고기의 형태나 표현이

더 다양하게 나올 수 있다.

앞에 다룬 '7. 생선 그리기'와 연계 수업을 하면 좋다.

도자 흙은 백토, 청토, 옹기토, 조합토 등 많은 종류가 있으나 이 수업에서는 다른 색유를 사용하지 않고 투명 유약만 사용하기 때문에 구웠을 때 흰색이 나오는 백토를 사용하기로 한다. 백토 중에서도 산백토가 힘이 있어 아이들 수업하기에 적합하다.

또 백토는 흙 입자가 작아 표면이 거칠지 않아 비늘, 눈, 입술, 지느러미 등을 자세하게 표현하기에도 적합하다.

다양한 도예 도구를 이용하여 어떤 도구가 자신이 표현하고자 하는 것에 적합한지 비교도 해보고, 힘 조절에 따라 달라지는 모양을 보며 섬세함을 기를 수 있다.

요즘에는 도자기 구워주는 곳을 인터넷에서도 쉽게 찾아볼 수 있다.

유선형의 물고기들을 마당에 펼쳐놓으면 마치 그곳이 연못이 된 것 같은 상상을 하게 되는 작품이다.

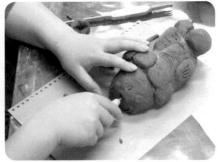

생각을 키우는 이야기
- 잠재력을 끌어내는 교감 활동

우리는 흔히 도자기하면 그릇이나 화병을 떠올리지만 더 많은 것도 만들 수 있어요.

그릇만이 아니라, 장식물도 만들 수 있고 어떤 것은 엄청난 규모의 설치 작업도 있어요. (세라믹 비엔날레 자료를 준비하여 도자 작업의 변화된 패러다임을 보여주면 더 좋다.)

도자기의 특징은 유약을 발라 높은 온도에서 겉 표면이 유리 질화되어 투명하고 견고해지는 거예요. 물에도 아주 강해 물속에 놓아도 젖지 않으니 설치할 수 있는 곳이 많아요.

우리는 오늘 납작한 물고기가 아닌 정말 살아있는 것처럼 통통하고, 마치 헤엄을 치는 듯한 물고기를 만들어볼 거예요.

어떤 방법으로 물고기의 비늘을 만들 수 있을까요? 도구를 이용해 긁어서 표현해도 좋고, 비늘을 만들어 붙여도 좋아요. 또 지느러미의 얇고 하늘하늘한 느낌을 어떻게 표현하면 좋을까 한번 생각해보세요.

재료 ■
두께 50mm 아이소핑크 80×200mm, 산백토, 소조용 도구들

활동 순서

1. 아이소핑크를 원하는 모양의 형태로 커터를 사용하여 깎아가며
 만든다. 커터를 잡지 않은 손에는 꼭 장갑을 착용한다.
 배 부분이 바닥으로 향하게 하고 헤엄치는 모습을 표현하면 좀
 더 역동적이고 생동감이 든다. (아이소핑크 모형은 대략의 형태로
 실제 완성한 물고기의 크기보다 작게 만든다.) 만든 물고기 모양 아
 이소핑크 위에 비닐 랩을 한 겹 씌운다.

비닐 랩

2. 백토를 조금씩 떼어서 붙여가며 랩을 씌운 아이소핑크 위에 물고기 모양을 만든다.

아이소핑크 없이 작업하면 흙이 너무 두꺼워져 가마에 구울 때 터질 수 있다.

3. 비늘을 어떻게 표현할지 미리 만들어본다.

A. 흙을 조금씩 떼어 꼬리 부분부터 조금씩 겹쳐서 붙여 나간다.

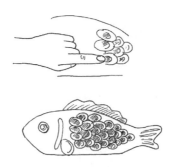

B. 흙을 동그랗게 굴려 띄엄 띄엄 붙인다.

C. 기다랗게 지렁이를 만들어 살짝 누른 다음 손끝으로 꼭 꼭 눌러 주거나 나이프 등으로 자국을 내어준다.

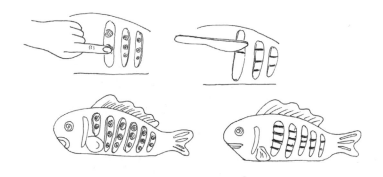

이 밖에도 많은 방법이 있을 수 있다. 먼저 어떤 비늘 모양으로 할지 먼저 만들어보고 붙이는 게 좋다.

4. 비늘이나 지느러미 등을 붙일 때는 꼭 흙 풀을 사용한다.
흙 풀은 흙:물을 1:1로 하여 흙을 풀어서 미리 만들어놓는다.

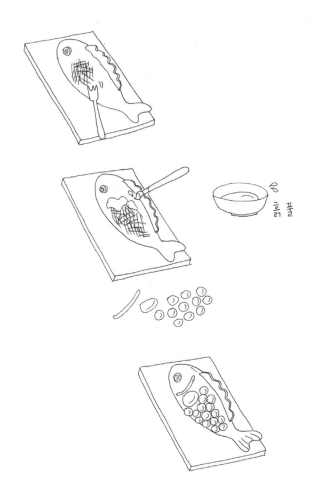

흙 풀

5. 몇 시간 후 표면이 굳어지기 시작하면 물고기에서 아이소핑크를 빼낸다.

흙이 마르면서 줄어들기 때문에 그대로 놓아두면 흙이 갈라지고 또 아이소핑크도 빼어내기가 힘들다.

6. 흙이 완전히 마른 후 초벌구이하고 투명유약을 발라 재벌하여 완
 성한다.

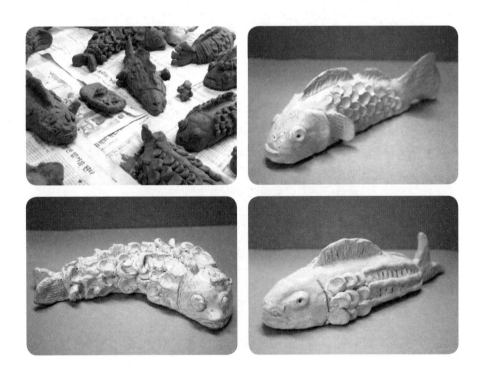

29. 철사 트리

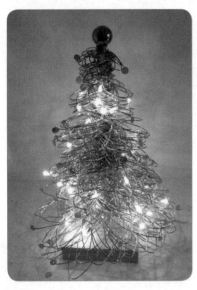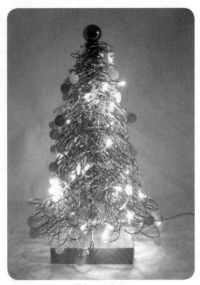

- 장르: 금속
- 소요 시간: 120분
- 활동 목표: 철사의 유연성과 스팽글의 특징을 이용해 각자의 개성을 살린 트리 조형물을 만드는 수업으로 조형 감각을 키우고 작품을 전시함으로써 성취감을 느낄 수 있다.

아이들은 크리스마스가 되면 선물을 받는다는 것에 즐겁기도 하지만 집 안에서 가족들과 꾸민 트리를 볼 수 있다는 설렘을 갖고 매년 크리스마스가 되기만을 기다린다.

어른들도 불빛이 반짝이는 크리스마스 분위기를 즐기며 집 안 곳곳

을 장식한다. 하지만 대부분 마트에서 트리 나무를 통째로 사 오거나 나무만 사고 나머지는 따로 사서 장식하는 경우가 대부분이다.

각 집의 개성이 드러나기보다는 모두 똑같은 트리만 가득하다. 색다른 재료로 직접 만들어서 크리스마스 트리를 장식해보자. 겨울 내내 트리를 보면서 매우 뿌듯해할 것이다.

철사로 만들어서 영구 보존이 가능하고 크기도 조절하여 온 식구가 공동 작업으로 크게 만든다면 뜻 있는 크리스마스가 될 것이다.

또한 분재철사는 유연해 다양한 표현이 가능해서 둥글게 당기느냐, 뾰족하게 당기느냐에 따라 활엽수가 되기도 하고 침엽수가 되기도 하는 등 다른 느낌의 트리를 연출할 수 있다.

철사를 감는 것과 스팽글을 달아주는 활동에 집중력과 끈기가 필요하지만 완성된 작품을 보면 아이들의 눈이 초롱초롱 빛나는 것을 볼 수 있다. 또한 약간의 공기 움직임만 있어도 흔들리는 스팽글 때문에 조명 없이 낮에도 반짝반짝한 트리를 볼 수 있다.

생각을 키우는 이야기
-잠재력을 끌어내는 교감 활동

여러분은 크리스마스가 되면 집에 무엇을 제일 먼저 하나요? 선생님은 제일 먼저 창고에서 크리스마스 트리를 꺼내 장식해요. 트리 하나만 있어도 크리스마스 분위기를 느낄 수 있어요.

우리는 오늘 마트에서 파는 플라스틱 모형 트리가 아닌 분재철사를 동그랗게 감아서 트리를 만들어볼 거예요.

분재철사는 나무를 작게 키우기 위해서 나뭇가지에 감는 철사로 아주 부드러워서 우리가 작업하기 쉬워요. 철사로 나뭇가지도 만들고 잎도 만들 거예요. 나뭇가지를 하나 하나 만들기 어려워 묶음으로 사용하지만 그래도 많은 철사묶음이 필요해요.

몇 묶음이나 필요할까요? 얼마만한 크기로 만들고 싶으세요?

트리 모양을 만들려면 아랫부분의 지름이 큰 묶음부터 윗부분의 작은 묶음까지 있어야 전체 모양이 삼각형으로 예뻐지겠지요. 철사를 감는 것이 조금 힘들겠지만 완성품을 전시해두면 아주 근사할 거예요.

나뭇잎 모양도 한번 생각해보세요. 분재철사는 아주 부드러워서 우리가 원하는 나뭇잎 모양으로 펼칠 수 있어요. 둥근 모양도 좋고 뾰족뾰족한 모양도 좋고 맨끝이 위로 올라가는 듯한 모양도 좋아요.

마지막으로는 스팽글과 조명을 달아주면 아주 반짝반짝 빛나는 나만의 트리가 완성돼요.

분재철사 은색 1.2mm 300g, 알루미늄 봉 30cm(내경 10mm 두께 2mm), 사포, 양면테이프, 스팽클(구멍 있는 것으로), LED 전구 60구, 18t 집성목 12cm×12cm, 별장식(트리 꼭대기에 장식), 글루건이나 젤테이프, 병이나 휴지관 등 지름이 10cm, 8cm, 6cm, 4.5cm, 3cm 정도의 원통(골판지를 2~3겹 둘둘 말아서 각각의 지름의 원통을 만들어 사용하면 쉽다.)

활동 순서

1. 나무토막 중심에 지름 10mm 드릴로 반만 뚫고 알루미늄 봉을 박아 넣는다. 알루미늄 봉이 움직이지 않도록 글루건을 알루미늄 봉 주위에 조금 쏘아주면 좋다.

2. 철사를 지름이 10cm, 8cm, 6cm, 4.5cm 원통에 약 20번씩 감고, 3cm 원 통에는 15번씩 감는다.

이런 방법으로 10cm 크기 4개, 8cm 4개, 6cm 4개, 4.5cm 3개, 3cm 3개를 만들어놓는다.

이때 양쪽 철사의 끝부분을 충분히 남겨 감아놓은 타래가 풀리

지 않도록 한두 번 돌려 묶고 나머지는 알루미늄 봉에 묶을 수
있도록 남겨둔다.

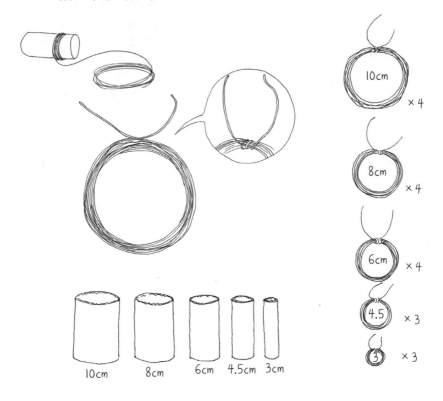

3. 알루미늄봉의 밑에서 5cm 남기고 양면테이프를 위 아래로 3~4줄
 붙인다.

4. 양면테이프 붙인 부분의 맨 아래서부터 10cm 철사 타래를 알루
 미늄 봉이 가운데 들어가도록 하고 2번의 양쪽 끝 철사로 알루미
 늄 봉에 고정시킨다. 전부 18개의 철사 타래를 알루미늄 봉 길이
 의 간격을 고려해가면서 흔들리지 않도록 단단히 묶는다.

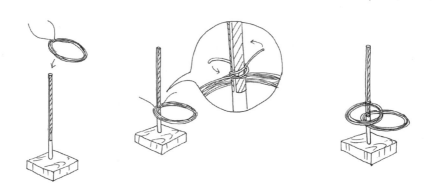

5. 제일 밑의 철사 타래부터 철사를 한 줄 한 줄 잡아당겨 서로 흩어 놓아 나뭇가지 모양을 만든다. 철사를 많이 잡아당기면 침엽수 모양이 되고, 덜 잡아당겨 둥그런 모양이 남으면 활엽수 모양이 된다. 전체적인 나무 모양을 생각해가며 철사를 잡아당긴다.

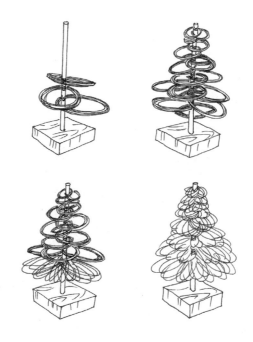

6. LED 전구를 맨 위부터 전구가 밖으로 나오고 전선 줄은 가운데로 들어가 잘 보이지 않도록 유의해가며 전구를 철사 나무에 감는다. 이때 전구가 골고루 나무에 감아지도록 불을 켜 놓고 감으면 좋다.

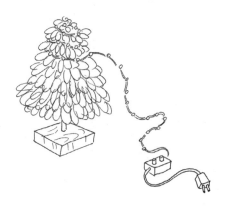

7. 전구의 스위치 부분은 나무토막 모서리에 글루건 등으로 부착해 감아 놓은 전구가 움직이지 않도록 한다.

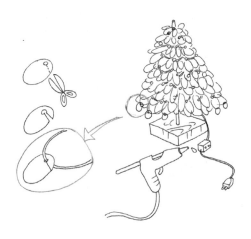

8. 스팽글을 구멍이 있는 곳까지 가위로 잘라 놓는다. 옆쪽으로 잘라 끼워야 나중에 스팽글이 쉽게 빠지지 않는다. 스팽글을 잡아당긴 철사 끝에 끼운다.

9. 맨 위 부분에 조그만 장식물을 붙인다. 별 모양의 큰 구슬 장식이나 조그만 인형 등을 붙여도 좋다.

30. 무늬 있는 직조

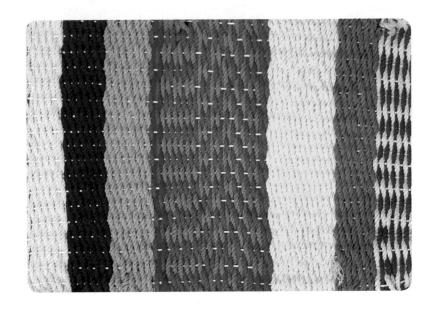

- **장르**: 섬유
- **소요 시간**: 120분
- **활동 목표**: 어떻게 천이 짜여지는지 직조에 대해서 공부해보자.

아이들은 옷감이 실 여러 올로 짜여 있다는 사실을 쉽게 이해하지 못한다. 견우직녀 등 전래동화책에 베틀을 짜는 모습이 종종 등장하곤 하지만 그냥 스쳐가는 장면이다. 아이들은 천도 비닐이나 종이처럼 판으로 제작되어 공장에서 만들어져 그것으로 옷을 만든다고 알고 있다. 옷감의 무늬도 대부분 기계로 찍어내는 경우가 많지만, 뜨개질처럼 색이 다른 실을 사용하여 무늬를 만들 수 있다는 것도 알려준다.

수업하기 전에 아이들에게 씨실과 날실이 서로 엮인 모습이 잘 보이는 황마천 등을 직접 보여주면 이해를 도울 수 있을 것이다.

더 나아가 종이 띠를 이용해 간단하게 위, 아래를 번갈아가며 엮어보는 연습을 해도 좋다. 씨실과 날실이 서로 엮여 무늬를 만들고, 여러 줄이 모여 알록달록한 하나의 네모난 천을 완성해보면 성취감도 높고, 자기가 천을 만들어보았다며 아주 재미있어 한다.

우리 조상들이 베틀에 베를 짜던 느낌으로 천을 짜보자.

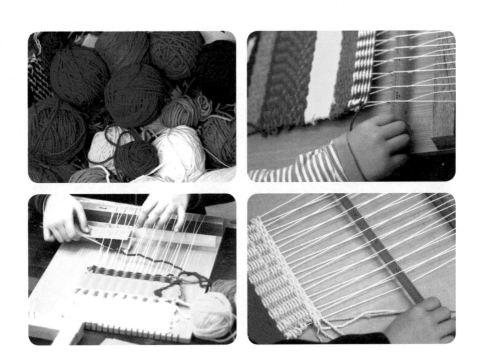

생각을 키우는 이야기
-잠재력을 끌어내는 교감 활동

여러분이 입고 있는 옷은 어떻게 만들었을까요? 맞아요. 공장에서 만들었겠지요.

하지만 공장에서 무엇을 가지고 우리 옷을 만들었을까요? 비닐? 플라스틱? 천이지요. 그럼 천은 어떻게 만들어졌을까요? 실을 서로 엮어서 커다란 천을 만드는 거예요.

지금은 공장에서 기계가 천과 옷을 만들지만, 우리 조상들은 베틀에 직접 천을 짜서 옷을 만들어 입었어요. 베틀의 원리는 여기 있는 수직 틀과 같은 원리예요.

고정되어있는 날실(세로줄)에 씨실(가로줄)을 위아래로 통과시켜 한 줄 한 줄 천을 짜는 거예요. 우리는 중간 중간 색을 바꾸어 무늬도 넣어볼 거예요. 면실은 대부분 타래로 감아져 있어 풀지 않으면 쓰기 어려워요.

우선 둘이 앉아서 한 사람은 실타래를 팔에 걸고 한 사람은 끝을 잡아 한 손에 감는 것부터 해볼까요? 반쯤하고 서로 역할을 바꾸어 해보기로 해요.

재료

32합 면실 여러 가지 색 씨실용(가로줄), 16합 정도의 면실 날실용(세로줄, 아무 색이나 상관없다), 직조 틀, 플라스틱 수직용 바늘, 대나무 자, 두꺼운 도화지

오감 수업

둥그렇게 앉아서 처음 사람이 실 끝을 자기 발에 감고 원하는 사람에게 감은 실뭉치를 던져주는 거예요. 그러면 그 사람은 다시 그 실을 자기 발에 감고 또 다른 사람에게 실뭉치를 던져주는 거지요.

이와 같이 자꾸 반복하면 아주 재미있는 모양을 둥그렇게 앉은 바닥에 만들 수 있어요. 바닥에 만들어지는 무늬를 보면서 원하는 무늬를 만들려면 어디로 던져주면 될지 생각해볼까요?

활동 순서

1. 직조 판에 날실(세로줄)을 그림과 같이 건다.

20줄 정도가 알맞으나 아이들에 따라서 날실을 조정한다. 날실은 짝수로 건다.

2. 날실이 판을 감는 것이 아니라, 직조 틀 홈에 걸어 실이 판 뒤로 넘어가지 않도록 주의한다.

3. 다 걸었으면 날실을 처음부터 차례로 잡아당겨서 실을 팽팽하게 만든 다음 풀리지 않도록 직조 판에 매듭을 짓는다.

4. 실패 활동 순서

두꺼운 도화지를 20×3cm 4개, 10×3cm 4개를 자른다. 그림과 같이 20cm 도화지를 반으로 접어 그 사이에 10cm 도화지를 끼운 다음 스테이플러로 찍는다. 4개 다 이런 방법으로 만들어놓는다. 실패 가운데 도화지에 씨실을 쓸 만큼 감아놓는다.

5. 날실을 걸어 놓은 직조판에 자로 날실을 하나 건너씩 대나무 자로 끼운다.

6. 실을 처음 날실에 묶어 풀리지 않게 한 다음 대나무를 세워 틈이 생긴 공간으로 실패를 막힌 쪽부터 집어넣어 반대쪽으로 뺀다. 이렇게 하면 한 단이 짜여진다.

7. 대나무 자를 그대로 위로 올려 지금 짠 씨실을 맨 위로 올린다.

8. 자를 빼어서 이번에는 밑의 실이 위로, 위의 실이 아래로 가도록 반대로 자를 끼운다. 실패를 실이 끝난 지점에서 같은 방법으로 실패 막힌 쪽부터 집어넣는다. 자를 밀어 올리면 두 줄이 짜여진다.

9. 이런 방법으로 계속 짜아 나간다.

10. 무늬 넣는 방법

A. 두 개의 실패에 각기 다른 실(a, b) 감아 놓는다

날실을 하나 건너씩 자를 끼운 상태에서 a를 집어넣고 자를 바꾸지 않고 다시 b를 집어 넣는다. 다음 자를 바꾸어 (위 실이 아래로 아래 실이 위로) 놓고 다시 a, b를 차례로 끼운다 이런 방법으로 계속하면 A무늬가 나온다.

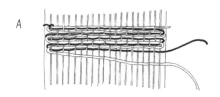

B. 두 개의 실패에 각각 다른 실을(c, d) 감아 놓는다.

날실을 하나 건너씩 자를 끼우고 c실을 넣는다.

다음 자를 바꾸고(위 실이 아래로 아래 실이 위로) d실을 넣는다.

이렇게 c, d실을 교대로 넣는다. 이렇게 B무늬를 만든다.

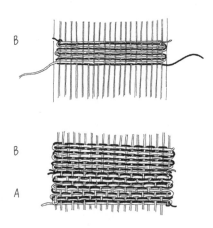

11. 원하는 만큼 천이 짜여지면 밑의 날실을 가위로 두 개씩 잘라 2~3번씩 서로 매듭을 만들어 준다. 맨 위 부분은 그냥 하나씩 빼어 내면 된다.

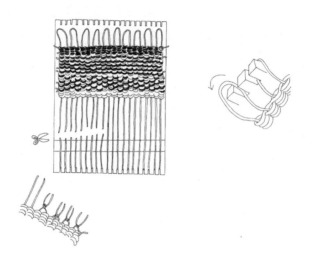

활동 Tip

1. 처음 시작할 때는 날실에 씨실을 묶어 풀리지 않게 한다.

2. 좌우 끝에서 씨실을 잡아당기지 않고 느슨하게 하여야 완성되었을 때 가로 폭이 일정해진다.

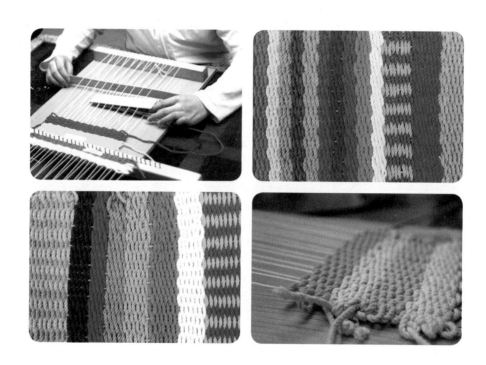

소리나 움직임이 있는 프로그램

아이들은 자신이 만든 작품이 움직일 수 있거나 소리가 나면 한층
흥미를 느낄 수 있다. 움직이는 것은 건전지나 전기 등의 동력을 이용할 수도 있지만
고무줄이나, 바람, 또는 종이의 성질이나, 손가락의 힘만으로 움직일 수 있다.
소리도 기존의 악기를 사용할 수도 있지만 악기를 직접 만들어볼 수도 있다.
우레탄 줄을 사용하여 만든 현악기는 쉬운 동요 정도는 연주할 수 있는
훌륭한 수업이다. 과정은 조금 까다롭지만 아이들이 재미있게
나만의 장난감을 만들어볼 수 있고 높은 성취감도 줄 수 있다.

31. 구슬 미로

- 장르: 회화
- 소요 시간: 120분
- 활동 목표: 내가 갖고 놀 수 있는 게임을 디자인하고 만드는 과정을 통해 성취감을 느끼고 놀이 요소와 미술을 접목시켜 아이들의 창의 활동에 대한 흥미를 높인다.

어느 아이들이나 게임을 좋아한다. 하지만 요즘은 주로 컴퓨터나 핸드폰으로 하는 온라인 게임을 주로 접하게 된다. 온라인 게임들 중에서 아이들의 사고력과 창의력에 도움이 되는 게임도 있겠지만, 친구들과 같이 직접 손을 움직이며 노는 것이 두뇌발달에 더 좋다고 한다. 아이들은

퍼즐이나 미로 게임을 아주 흥미 있어 한다.

이런 놀이 요소를 미술에 접목한다면 아이들이 더 즐겁고 재미있게 미술 활동을 하지 않을까?

내가 가지고 놀 수 있는 것을 직접 디자인, 제작하고 친구들과 같이 게임한다면 미술에 흥미가 없던 아이들도 집중할 수 있을 것이다.

구슬 미로는 아이들이 일상에서 많이 다니는 길을 미로라 생각하고 그림으로 풀어보는 시간이다. 요즈음 아이들은 바빠서 자신의 집 주위에 무엇이 있는지 관심이 없다. 아파트 단지에 감나무가 많아도 하늘을 올려다볼 여유가 없어서 감이 열린 것도 모르고 있다가 감이 떨어져야 감나무인 줄 안다고 한다.

이 수업을 통해서 우리가 사는 동네가 어떻게 생겼는지 주변에 무엇이 있는지 한번 생각해 보도록 한다.

완성 후에는 친구들과 돌려가면서 길을 찾아보자. 누구의 길이 가장 재미있을까? 누가 가장 빨리 목적지에 도착할 수 있을까?

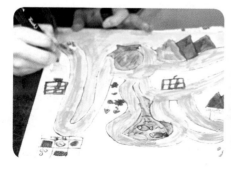

생각을 키우는 이야기
-잠재력을 끌어내는 교감 활동

우리는 오늘 우리가 다니는 길을 주제로 미로 만들기 수업을 할 거예요. 여러분이 제일 잘 아는 길이 어디예요?

학교 가는 길? 놀이터 가는 길? 학원 가는 길? 할머니 댁 가는 길?

여러분이 잘 알고 있는 길을 아주 재미있게 그리는 거예요. 이쪽으로 가면 공사 중이고, 이쪽으로 가면 호랑이가 있고, 이쪽으로 가면 빠지는 함정이 있고, 샛길도 있고, 다리도 있고……. 어떻게 그리면 재미있을까 한번 생각해보세요. 그리고 그 길을 따라 장구 압핀을 박아서 구슬이 굴러갈 수 있도록 할 거예요.

어떤 길로 가면 제일 빠르게 우리 집에 갈 수 있는지 구슬을 굴려서 길을 찾아가는 구슬 미로예요.

만들고 나서 우리 한번 대결해볼까요?

재료 ▪▪▪▪▪▪▪▪▪▪▪▪▪▪▪▪▪▪▪▪▪▪▪▪▪▪▪▪▪▪▪▪▪▪▪▪

10t 폼보드 25×30cm, 마커나 아크릴 물감, 가는 유성펜, 유리 구슬, 장구 압핀 100개 정도, 우드락 본드

▪▪▪▪▪▪▪▪▪▪▪▪▪▪▪▪▪▪▪▪▪▪▪▪▪▪▪▪▪▪▪▪▪▪▪▪

활동 순서

1. 폼보드에 집에서부터 목적지로 가는 길을 대충 그려 놓는다. 한 길이 아니라 여러 방향으로 이리저리 여러 갈래 길을 만들어놓는다.

그 길에 자동차 또는 자전거, 길 주변에는 빵가게, 커피집, 은행, 과일가게 등을 그려놓고 함정을 그려 넣어도 좋다.

예를 들어 물이 고여있어 갈 수 없거나 공사 중이라던가 등등을 넣는다. 연필로 그리고 유성펜으로 연필 선을 따라 그린다.

2. 마커나 아크릴 물감으로 채색한다.

3. 길을 따라 장구 압핀을 박는다.

압핀은 우드락 본드를 묻힌 후 꽂아준다. (압핀이 빠지는 것을 막기 위해) 너무 촘촘히 박지 말고 구슬이 빠져나가지 않을 만큼만 사이를 띄우면 된다.

구슬이 굴러갈 수 있도록 길의 폭을 조정해줘야 한다.

본드

활동 Tip

1. 너무 단순한 길보다는 꼬불꼬불한 길이 구슬이 압핀과 부딪혀 소리를 내며 재미있게 굴러간다.

32. 끄덕이는 동물

- 장르: 공예
- 소요 시간: 120분
- 활동 목표: 동물을 관찰해 입체적으로 표현해보며 형태를 익히고, 무게 중심을 계산해 움직이는 인형을 만드는 과정에서 수학적 사고력을 기른다.

　4~5세 때에 그림을 즐겨 그리던 아이들도 학령기가 되어 눈이 객관화되기 시작하면 자기의 그림도 실물과 같기를 원한다. 그러나 아직 기능은 따라주지 않아 어려운 상태이다. 그래서 많은 아이가 자기가 잘 그린다고 생각하는 그림만 그리게 된다.

예를 들어 공주 시리즈, 로봇 시리즈, 공룡 시리즈 등.

이는 아마도 사진이나 사물에서는 입체감이 느껴지는데 그림으로는 표현이 안 되어 어려움을 느끼기 때문일 것이다.

이런 때에는 3차 공간 수업이 바람직하다. 관찰을 하며 형태를 직접 만들고, 앞, 뒤, 옆을 표현해보면서 형태에 대한 이해력을 높일 수 있다.

3D 만들기 수업을 하고 다시 그리기 수업을 하면 아이들의 드로잉이 훨씬 발전했음을 찾아볼 수 있다.

더구나 움직이는 나만의 장난감이라면 아주 좋은 수업이 되지 않을까? 어릴 때 누구나 한번 쯤 넘어뜨리면 스스로 일어서는 오뚝이 장난감을 가지고 놀아본 기억이 있을 것이다. 아무리 넘어뜨리려고 해도 넘어지지 않고 스스로 좌우로 또는 앞뒤로 흔들거리는 모습이 신기하면서도 재미있다.

이 원리를 이용하여 장난감을 만들어보자. 건전지나 다른 전기에너지가 아닌 바람이나 손으로 툭 건드리기만 했는데 마치 인사를 하는 듯 얼굴을 끄덕이는 동물은 아이들의 호기심을 자극할 것이다.

생각을 키우는 이야기
- 잠재력을 끌어내는 교감 활동

어렸을 때 오뚝이 장난감을 갖고 놀아본 경험이 있나요? 혹시 아빠 차 안이나 음식점 계산대 같은 곳에서 얼굴이 흔들거리는 인형을 본 적 있나요? 이런 것을 노호혼 인형이라고 하지요. 노호혼이란 일본 말로 아무것도 하지 않고 빈둥거린다는 말이래요.

어떻게 해서 움직일 수 있을까요?

우리는 오늘 어떤 건전지나, 동력을 사용하지 않고도 노호혼처럼 움직이는 동물을 만들어볼 거예요.

그러면 무엇이 흔들릴 수 있을까요? 고개를 끄덕거릴 수도 있고 꼬리를 흔들 수도 있어요.

어떤 동물이 어울릴까요?

갖고 싶은 동물 장난감을 만들어보아요.

목과 몸통을 분리해서 만들고, 무게중심을 이용해 끄덕끄덕 움직이는 장난감이에요.

몸은 무엇으로 만들 수 있을까요?

풍선을 불어서 몸통으로 사용할 거예요.

내 손으로 조금만 쳐주어도, 바람만 불어도 움직이는 것이 신기하고 재미있을 거예요.

우리 모두 장난감 디자이너가 되어보아요.

풍선 작은 거, 분재철사 2mm 1m정도, 신문지, 한지 2색 각 1/2전지, 바늘, 실, 돌멩이, 마스킹테이프, 아크릴 물감, 도배풀

활동 순서

1. 눌러도 터지지 않게 풍선을 조금만 불어놓는다.

풍선을 손으로 눌러 원하는 크기나 형태의 모양으로 만들고 이 위에 종이테이프를 감아 몸통 모양으로 고정시켜 놓는다. (두 사람이 서로 협력하여 한 사람이 풍선을 눌러 모양을 만들고 한 사람은 종이테이프를 붙이는 방식으로 한다.)

테이프를 붙였다가 떼는 순간 풍선이 터지기 쉬우므로 조심한다.

2. 철사를 그림과 같이 구부려 다리, 목과 머리, 꼬리 부분의 뼈대로 만든다.

3. 신문지를 가로로 펼쳐 길게 자르고 구깃구깃하게 자연스런 구김을 만든다.

4. 다리 부분과 꼬리 부분에는 신문지를 감아 놓는다.
머리 부분은 신문지를 뭉쳐 붙인다. 이때 목의 길이는 길게 하고 얼굴은 목 부분과 70~80도가 되게 한다.

5. 풍선 몸통에 다리 부분을 테이프로 고정시킨다.

6. 몸통, 얼굴, 다리 등에 한지를 한겹 한겹 색을 바꾸어가며 5~6겹 붙인다. 귀나 코 등도 만들어주면 좋다. 공기방울이 생기지 않도록 꼭꼭 눌러주며 붙인다.

7. 한지가 완전히 마르면 풍선에 얼굴이 들어갈 부분을 칼로 오려 낸다.

8. 원하는 동물의 특징을 살려 아크릴 물감으로 색칠한다.

아크릴

9. 목과 몸통 부분에 구멍을 뚫어 목을 달아 맬 수 있도록 한다. 균
형을 맞추어가며 목 끝 부분에 돌멩이를 테이프로 붙인다.

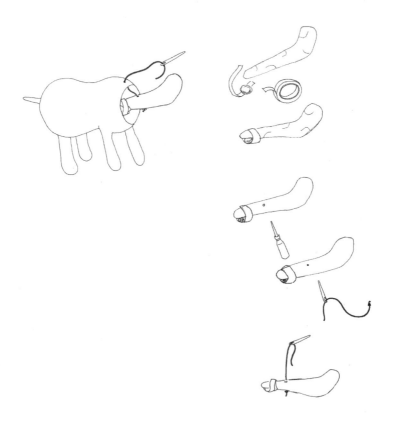

10. 머리와 몸통을 실로 연결한다. 눈, 귀, 꼬리 등을 장식한다.

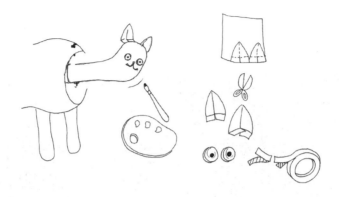

활동 Tip

1. 돌멩이를 하나씩 붙여가며 무게 중심을 잡는다.

2. 목과 얼굴이 70~80도가 되어야 얼굴을 볼 수가 있다. 그렇지 않으면 얼굴이 땅을 보게 되어 재미없다.

33. 나무 도미노

- 장르: 디자인
- 소요 시간: 60분
- 활동 목표: 도미노 원리를 이용해 그림을 그려보는 수업으로 아이들의
 흥미를 유발하고 조립 과정을 이해하며 사고력을 키운다.

　장면이 바뀌는 그림이나 하나의 그림을 연결해서 그리는 방법에는 쉽
게 종이를 책이나 아코디언처럼 접어서 만들어볼 수 있다.
　하지만 종이 위에 그림을 그리는 수업이 아닌 나무판을 이어서 만든
나무 도미노를 보여주면 이야기는 달라진다. 단순하게 연결하는 것이 아
닌 도미노 원리를 이용해 연결을 해야 해서 사고력을 키울 수 있고, 한 장

면으로 된 그림을 완성할 때보다 아이들의 상
상은 더 풍부해진다.

　수업 시간에 아이들에게 자유 주제를 주
고 네가 생각하는 재미있는 이야기를 그림으
로 그리자고 하면, 주제가 너무 포괄적이다 보
니 아이들은 무엇을 어떻게 그려야 할지 망설
이고, 오랜 시간 고민만 하다가 생각이 안 난다
고 말한다. 하지만 나무 판이 탁, 탁, 탁 소리를
내며 넘어가고 나무판이 넘어갈 때마다 그림이
움직이고 변하는 작업을 보여주면 모두 반짝이
는 눈으로 바라보며 나무 판에 무엇을 그리면
재미있는 작품이 될지 의욕을 가지고 생각하기
시작한다. 이것을 본 아이들은 서로 재미있는
이야기를 나누며 빨리 나만의 나무 도미노를
만들어 갖고 싶어 한다.

　나무 도미노 역시 작은 나무 판 여러 개
의 그림이 이어지는 그리기 수업임에도 불구하
고 접근이 다르기 때문에 작품을 대하는 아이
들의 시선과 생각이 달라질 수 있다. 또한 평
소 그림 그리는 것을 지루하게 여겼던 아이들
도 이 작업을 할 땐 흥미롭게 나무판을 채워나
간다. 그림이 완성된 후 나무판을 서로 연결하는 것이 처음에는 조금 복
잡해 보이지만 한두 개를 선생님과 같이 연결해보면 아이들도 쉽게 할 수
있다.

생각을 키우는 이야기
-잠재력을 끌어내는 교감 활동

'도미노'가 무엇일까요? 연속해서 넘어지는 것을 '도미노'라고 해요.

우리 친구들은 도미노라고 바닥에 블록을 세워서 넘어뜨리는 놀이를 해본 경험이 있을 거예요. 블록을 세우다가 실수로 넘어뜨려서 안타까워했던 적도 있지 않나요? 하나가 넘어지면서 연속으로 넘어지는 모습이 재미있지요?

도미노는 놀이를 위해서 만들어진 것도 있지만, 광고판이나 경기장 응원석 카드 섹션으로 이용하는 기술이기도 해요. (올림픽 개막식의 카드 섹션 공연 장면이나, 광고판의 버티컬 식 장면 전환 등의 자료를 준비하여 보여준다.)

우리가 만들려고 하는 도미노는 7개의 나무판이 공중에서 연속해서 아래로 넘어가는 작품이에요. 7개의 나무판을 하나의 그림으로 꾸미고 뒷면의 7개의 나무판을 또 다른 그림으로 꾸며 보아요. 7개의 조각 그림이 하나씩 넘어가면서 하나의 긴 그림이 되는 것이 재미있어요.

이야기가 변하는 그림도 좋고, 길게 연결된 것을 그려도 좋아요.

재료 ━━━━━━━━━━━━━━━━━━━━━━━━━━━

3t MDF 70×90mm 7개, 비닐 끈 10×150mm 18개(투명 비닐 포장지를 잘라 사용하면 된다.), 양면테이프 폭 7mm, 유성마카
*색연필을 사용할 경우 양면테이프의 접착력이 떨어져 비닐끈이 떨어질 수 있다.

━━━━━━━━━━━━━━━━━━━━━━━━━━━

활동 순서

1. 7개의 나무판을 위아래로 쭉 연결해 놓고 그림을 그린다. 이야기
 가 있는 그림이나 연결되어 있는 그림이 좋다.

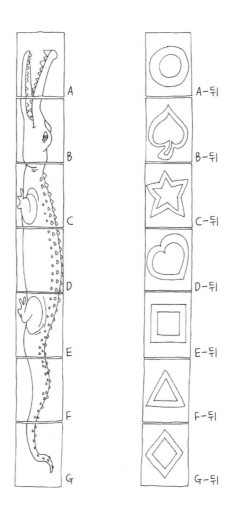

2. 뒷면은 패턴이나 원하는 그림을 하나씩 그리고 마카로 채색한다.

마카

3. 채색한 나무판을 차례대로 옆으로 놓는다.

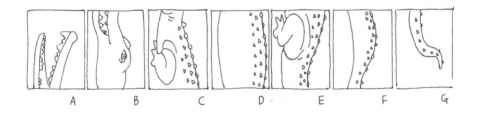

A B C D E F G

4. 비닐 끈은 나무판 1개당 3개가 필요하다. 투명 비닐
포장지를 10mm 간격으로 잘라 18개를 준비한다.

1cm

A+a A

5. B, D, F판을 위아래로 뒤집어 놓는다. 뒤집을 때 방향
이 바뀌지 않도록 주의한다. 비닐 끈 18개를 판 위쪽에
2개 아래쪽에 한 개씩을 양면테이프로 붙인다. 맨 처음
나무판에는 비닐 끈을 붙이지 않는다.

A B뒤 C D뒤 E F뒤 G

6. 비닐끈 붙인 판들을 다 뒤집어서 놓는다.

A뒤 B C뒤 D E뒤 F G뒤

7. G를 그림과 같이 비닐 끈을 서로 반대편 으로 (나무 판을 감싸 듯) 접는다.

8. 다음 나무판 F를 똑같은 방향으로 (끈이 두 개 있는 쪽에 끈이 두 개 가도록) 얹는다.

F판에 양면테이프를 그림과 같이 3곳에 붙여 놓고 G판(아래)의 비닐 끈 3개를 위판 F에 붙인다.

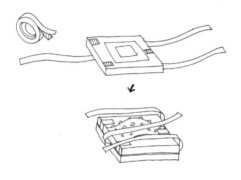

9. 계속해서 비닐끈이 반대 방향으로 가도록 접어 놓고 다음 판을 얹어 아래 판 비닐 끈을 위 판에 양면테이프로 붙여 E-D-C 순 으로 한 개씩 얹는다.

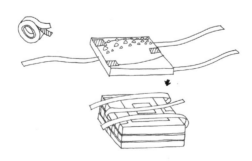

10. 맨 위에는 비닐 끈 붙이지 않은 A를 얹어서 B의 비닐 끈으로 연결한다.

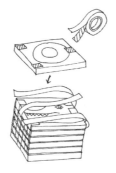

11. 완성 작품

A판의 옆을 엄지와 장지로 잡고 손목을 오른쪽으로 또 왼쪽으로 돌리면 나무판이 탁, 탁, 탁 소리를 내며 넘어가 그림이 바뀐다.

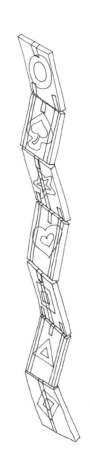

활동 Tip

1. 저학년인 경우 7개가 힘들 수도 있으니 5개로 하여도 좋다. 단, 나무판 개수는 홀수로 해야 도미노로 연결할 수 있다.

34. 칼더 모빌

- 장르: 금속
- 소요 시간: 120분
- 활동 목표: 키네틱 아트의 선구자 칼더의 모빌 특징을 이해하고 비례, 균형, 율동감각 이용해 모빌을 만들어보는 과정을 통해 문제 해결 능력과 창의력을 발전시킨다.

 모빌은 정교하게 균형을 맞추어 매달아놓은 부품들이 동력이나 기류에 따라 운동하도록 만든 키네틱 조각의 일종이다. 역동적인 움직임은 아니지만 잔잔하게 흔들리는 모빌은 하루 종일 보게 되는 매력이 있다.

 움직이는 것에 관심이 많았던 키네틱 아트의 선구자인 칼더는 미술

사의 조각 부분에서 매우 중요한 인물이다.

칼더 이전의 조각은 정지되어 어딘가에 설치가 되어야 했는데 칼더는 몬드리안의 작품을 움직이게 하고 싶다는 생각으로 정적인 조각에 동적인 요소를 더하여 형태가 시시각각 변하는 모빌을 만들어 조각의 영역을 확장시켰다.

대부분의 모빌은 각 부분들이 공기의 흐름에 따라 움직이며 그 구도와 형태가 변해 전혀 새로운 시각 경험을 갖게 된다.

모빌은 추상적이고 매우 간결한 선과 면으로 구성된 하나의 작품에서 비례, 균형, 율동의 조형미를 느낄 수 있어서 공간과 작품의 관계를 이해할 수 있는 수업이다.

이 수업은 칼더처럼 아이들이 자신의 생각이나 이미지를 움직이는 조각으로 표현해 볼 수 있는 기회이고 조각하면 묵직하고 무겁게 고정되어 있어야 한다는 고정관념을 바꿀 수 있는 수업이다.

원래의 칼더 모빌은 전체가 연결되어 있어 가운데 중심축이 돌아가지만, 아이들 수업에서는 각 부분의 균형을 맞춰 좀 더 쉬운 방법으로 모빌을 만들어본다.

생각을 키우는 이야기
-잠재력을 끌어내는 교감 활동

모빌이 무엇인지 알고 있나요? 동생이나 아기가 있는 곳에 가면 천장에 매달려 있는 움직이는 인형들을 본 적이 있을 거예요. 바로 이렇게 움직이는 조각을 모빌이라고 해요.

모빌은 어떤 원리로 움직일까요? 세계에서 최초로 모빌이라는 것을 만든 사람은 누구일까요?

알렉산더 칼더라는 미국의 조각가예요. 칼더 이전의 조각은 주로 바닥에 고정되어 있는 무겁고, 묵직한 작품이었어요. 칼더가 모빌을 만듦으로써 조각이 이런 고정관념에서 벗어날 수 있었어요.

알렉산더 칼더가 처음으로 만든 모빌은 어떤 원리로 움직였을까요? 공기의 흐름 즉 바람일까요? 아니면 물리적인 힘이었을까요? (알렉산더의 모빌 자료를 보여준다.) 이제 나만의 모빌을 디자인해 보아요.

주변에서 볼 수 있는 물체의 형태나 기하학적인 형태 모두 좋습니다.

재료

공예아연판, 공예철사 2.5mm, 투링 12mm, 송곳, 가위, 양쪽 구자집게, 펠트지, 니퍼

활동 순서

1. 모빌을 디자인한다. 이때 완성했을 때 크기를 생각하며 실제 크기로 그린다.

2. 디자인한 종이에 순서대로 오너먼트의 가장 밑에서부터 차례대로 순서를 표시해 둔다. (1, 2, 3, 4)

3. 디자인한 종이에 순서대로 오너먼트를 연결하는 선을 아래서부터 차례대로 순서를 표시해 둔다. (A, B, C, D 순으로)

4. 아연판에 디자인한 종이를 올려놓고 오너먼트 모양을 따라 눌러서 자국을 남긴다. 이때 아연판 아래 EVA나 쿠션감이 있는 것을 깔고 누르면 더 좋다.

5. 자국이 난 아연판을 가위로 오려서 준비해둔다.

6. 오너먼트를 연결하는 철사 선을 잘라둔다. (디자인한 길이보다 4cm 정도 더 길게 잘라서 준비한다.)

7. 오려낸 오너먼트위에 색칠을 하거나, 다양한 도구를 사용하여 텍스쳐를 넣어서 표현한다.

8. 오너먼트 가장자리에 송곳을 사용하여 링을 걸 수 있도록 구멍을 낸다. 이때 너무 가장자리에 걸면 구멍을 뚫을 때나, 고리를 걸 때 찢어질 수 있으니 주의한다.

9. 각 오너먼트에 투링을 걸어서 준비해 둔다.

10. 준비한 철사의 양끝을 양쪽 9자 집게로 오너먼트의 링을 걸 수 있도록 철사를 말아준다.

11. 디자인한 모빌 제일 아래쪽 오너먼트부터 조립한다.

12. (1, 2) 오너먼트를 건 A철사를 손가락 위에 놓고 무게중심을 찾아 표시해둔다.

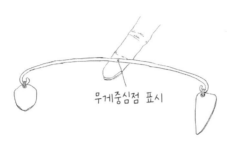

무게중심점 표시

13. 표시한 무게중심에 산 모양으로 철사를 구부려 쌍링이 걸릴 수 있도록 한다.

무게중심점

14. 오너먼트 (1, 2)가 달린 A철사의 무게중심(산 모양 고리)에 B철사를 걸어준다.

15. 위의 순서를 반복하여 디자인한 모빌의 아래 오너먼트에서 위쪽
의 순서대로 조립하여 완성한다.

철사 A-B-C-D (순서대로)

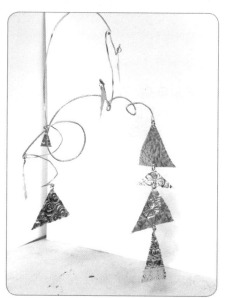

35. 오르골 보물상자

- 장르: 목공
- 소요 시간: 180분
- 활동 목표: 오르골은 길이가 다른 금속판을 돌기가 있는 태엽이 돌아가
 면서 소리를 내는 이치이다. 이 이치를 알려주고 나무판에
 입체가 되도록 그림을 그려 노래가 나오는 보석상자를 만들
 어본다.

　　오르골은 시간을 자동으로 알려주는 중세 교회의 시계탑에서 유래
했다고 한다. 최초의 오르골은 18세기말 스위스 제네바의 시계장인 앙투
안 파브르(Antoine. Favre)에 의해 탄생했다. 이것은 길이를 다르게 해 다
른 음계의 음을 낼 수 있는 금속편을 이용해서 회전하는 원통에 붙어있

는 돌기에 의해 금속편이 튕겨져서 소리가 나게 하는 원리이다. 태엽을 감아 실린더를 자동으로 회전하게 하면 실린더는 회전하면서 돌기가 건드리는 음계를 정확하게 연주하면서 꿈을 꾸는 것 같은 아득한 소리를 내게 된다.

오르골의 태엽을 감아 음악을 들려주면 그 순간부터 아이들은 여러 가지 상상을 하고 꿈을 꾸기 시작한다. 오르골 보물상자는 오르골 위에 달린 작품이 빙글빙글 돌기 때문에 움직임도 표현할 수 있고, 오르골이 연주하는 음악 덕분에 소리도 들을 수 있고, 보물상자엔 자기만의 생각을 디자인할 수 있기 때문에 볼 것도 담고 있는 작품이다.

움직임, 소리, 볼 것 이렇게 세 가지를 조화롭고 아름답게 표현해보는 수업이다. 시중에 파는 오르골 재료의 윗부분은 상자 뚜껑 아랫쪽에 붙이고, 재료의 밑받침 플라스틱을 작게 잘라 지점토를 붙여 상자 위에 세우기 때문에 오르골 부속을 뒤집어서 사용하는 셈이다.

생각을 키우는 이야기
-잠재력을 끌어내는 교감 활동

오르골이 연주하는 음악을 들으니 어떤 느낌인가요? 오르골은 공포영화에도 자주 등장하기 때문에 무섭다는 아이들도 있지만 오르골만의 몽환적인 음계가 우리들의 상상력을 자극해줄 수 있습니다.

상자 위엔 빙글빙글 돌아가는 인형이나 사물을 만들 수 있는데 어떤 모양으로 어떻게 돌아가면 멋있을 것 같아요? 지점토를 사용해서 보물상자의 주인공을 먼저 만들어보아요. 주인공과 어울리는 배경은 나무상자에 표현할 거예요.

원하는 친구들은 지점토를 사용해서 상자에 조금 튀어나오게 붙여주어도 좋아요. 상자에 그림이 서로 이어지면 더 멋지기 때문에 각면에 각각의 그림을 그리기보다는 연결된 이야기를 그려주면 더 좋을 것 같아요.

재료

3t mdf 12.5×12.5cm 2개, 5t mdf 12×5cm 4개 오르골 부속, 지점토, 못, 전지가위, 양면테이프, 목공 본드, 콜크판이나 우드락 조금

활동 순서

1. 윗면과 밑면은 3t mdf, 옆면은 5t mdf를 물휴지로 닦아 준비한다.

2. 윗면은 드릴로 지름 13mm 구멍을 가운데 뚫는다. (오르골 조립을 위해)

3. 밑면과 옆면은 미리 조립한다. 양면테이프와 목공 본드를 같이 사용하면 편리하다. (그림을 이어서 그리기 위해 미리 조립을 해두는 것이 좋다.)

4. 오르골 부속의 밑받침인 흰색 원 부분을 전지 가위로 자른다. (자르고 남는 부분이 작을수록 지점토로 만들 때 형태가 자유로울 수 있다.)

5. 보물상자의 윗면 가운데에서 빙글빙글 돌아갈 작품을 지점토로 만든다.

6. 윗면과 옆면에 스케치하고 채색한다. 이때 지점토로 만든 작품도 같이 채색하는 것이 좋다.

7. 오르골을 조립해준다. 뚜껑의 안쪽에 뚜껑이 밀리지 않도록 코르 크판을 길게 잘라 지지대로 사용하면 좋다. (mdf와 색이 비슷해서 코르크판을 선택했다. 우드락을 써도 좋다.)

8. 지점토로 만든 부분을 오른쪽으로 안 돌아갈 때까지 돌리고 나면 반 대로 돌아가며 음악이 나온다.

활동 Tip

1. 돌아가는 지점토 작품을 수직으로 세우지 않고 약간 기울여서 세우면 도는 범위가 더 커서 움직임도 크게 느껴진다. 화살표 같이 좌우가 다른 모양을 만들면 돌아가는 느낌을 잘 표현해주기 때문에 효과적이다.

2. 윗면은 자세히 그리고 마카와 물감을 모두 사용해서 꾸미는 게 좋지만 옆면도 같은 방식으로 하면 완성하기까지 시간이 너무 길어진다. 따라서 옆면은 아크릴로 전체를 먼저 칠해 놓고 마카로 간단하게 꾸며주는 것이 좋다.

3. 윗면과 옆면, 옆면끼리도 그림이 이어지면 더 재미있다.

4. 윗면은 조금 크게 잘라서 두 변은 상자에 맞게 조립하고 나머지 두 변은 자유로운 형태로 만들면 다양하고 재미있는 형태가 나올 수 있다.

36. 현악기 만들기

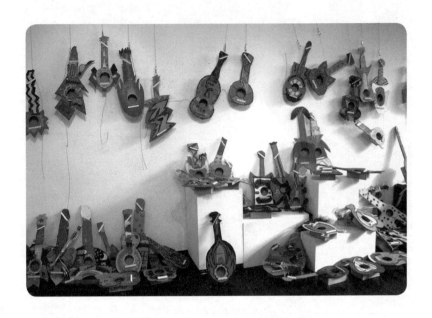

- 장르: 디자인
- 소요 시간: 120분
- 활동 목표: 현악기의 구조와 소리가 나는 원리를 이해하고 응용하여 악기를 디자인해본다.

현을 진동시켜 소리 내는 악기를 현악기라고 한다. 현악기는 연주 방법에 따라 두 가지 종류로 나눌 수 있다. 활로 현을 문질러서 소리 내는 악기와(바이올린, 비올라, 첼로 등) 손가락으로 튕기어 소리 내는 악기(기타, 하프 등)가 있다.

현악기로 소리를 내는 음악들을 함께 듣고 머릿속에 떠오르는 이미

지나 형태를 이용하여 아이들만의 재미있고 창의적인 악기를 만들어보자. 똑같이 잘린 악기 모양 위에 단순히 칠을 하는 것이 아니라 현악기의 구조와 어떻게 소리가 나는지 원리를 이해하고, 자신이 이해한 것을 바탕으로 상상력을 더해 각양각색 작품이 완성된다.

아이들은 처음에 자기가 어떻게 소리가 나는 악기를 만들 수 있냐며 믿지 않지만, 작품이 완성되면 하루종일 집에서 연주하며 가족에게 공연을 해주기도 하고, 친구들과 제법 그럴 듯한 합동 공연을 펼치기도 한다. 재료도 쉽게 구할 수 있고, 아이들이 직접 디자인하고 재단 가능한 폼보드로 만들기 때문에 실제 악기처럼 완벽한 소리를 낼 수는 없다.

하지만 줄의 길이와 굵기, 당기는 정도에 따라 단순한 음으로 구성된 쉬운 동요(산토끼, 비행기) 정도는 연주할 수 있는 재미있는 수업이다. 전에는 우레탄 줄이 당겨졌을 때 힘을 나무만이 버틸 수 있다고 생각해 나무로 만들어보았는데 울림통이 확실히 막히지 않아서 그런지 이번 폼보드로 만든 것이 소리가 더 좋았다. 그 점을 보완하기 위해 윗판을 폼보드 두 겹으로 만들었더니 우레탄 줄이 당겨져도 휘어지지 않았다. 꼭 악기 모양이 아닌 다양한 모양으로 만들 수 있다.

생각을 키우는 이야기
- 잠재력을 끌어내는 교감 활동

악기에는 건반악기, 관악기, 현악기, 두드려서 소리를 낼 수 있는 타악기 등 많은 종류의 악기가 있지요. 그중에서 우리는 줄을 튕겨서 소리를 낼 수 있는 현악기를 만들어보려고 합니다. 어떤 종류가 있을까요?

기타, 바이올린, 첼로, 하프 아쟁 등 많은 악기가 있지요.

어떻게 해야 소리가 날까요? 우선 줄이 있어야 하고 그 줄을 튕겼을 때 울림을 받아서 소리를 키워주는 울림통이 있어야 해요.

악기 모양은 기타처럼 줄을 길게 달아 맬 수 있는 부분과 울림통 부분이 있어야 해요. 어떤 모양이 좋을까요?

우리는 폼보드를 이용해 만들 것이기 때문에 가벼워서 어디든 들고 다니며 연주를 할 수 있어요. 또한 어떤 모양이든 다 가능해요. 동물이나, 식물, 음식, 내가 좋아하는 물건 등 무엇이든 다 악기로 변신시킬 수 있지요.

한번 스케치해볼까요?

재료

폼보드 5t. 침핀, 양면테이프, 채색 도구(마카나 아크릴 물감), 검정 우레탄 줄 1.0mm

활동 순서

1. 만들고 싶은 현악기 윗 판을 종이에 실제 크기로 그리고 울림통
구멍도 그린다.

2. 가위로 자른다.

3. 자른 종이를 폼보드 위에 올려놓고 그대로 따라서 그린다. 먹지를 사용하지 않아도 자국이 남아서 그대로 따라서 자를 수 있다. 자국이 잘 안 보이면 연필로 따라서 그리면 된다.

 a. 바디 부분 2개

 b. 뒤편 울림통 부분 1개

 c. 음조절 띠 위아래 하나씩

4. 우드락 커터로 자른다. 폼보드는 위에 종이가 한 겹 붙어있어 우드락 커터를 톱질하듯이 위아래로 움직이면서 잘라야 한다.
어린 아이들에게는 윗부분 종이만 살짝 한번 칼질하여 주면 쉽게 자를 수 있다. 울림 구멍은 커터 칼로 잘라낸다.

5. 윗판 바디 부분 2개를 양면테이프로 붙인다. (우레탄 줄이 당겨지
면서 폼보드가 휘는 것을 방지하기 위해 2겹으로 만든다.)

6. 울림통을 만들기 위하여 5t 폼보드를 5cm 폭으로 길게 잘라 그림
과 같이 1cm 간격으로 반 칼질한다. 칼질한 곳을 하나씩 꺾어 곡
선이 만들어질 수 있도록 한다.

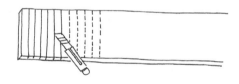

7. 양면테이프로 뒤편 울림통에 그림과 같이 붙인다.

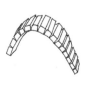

본드
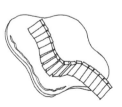

8. 양면테이프 붙인 부분에 침핀을 못처럼 사용하여 박는다.

9. 앞면도 같은 방법으로 붙이고 침핀을 박는다.

10. 아크릴 물감이나 마카로 원하는 곳에 그림을 그리거나 채색을 한다. 아크릴 물감은 되도록 물을 적게 사용하는 것이 좋다. 음 조절 띠도 양면테이프로 붙인다.

11. 음 조절 띠에는 줄이 움직이지 않도록 칼로 홈을 내어준다. 원하는 위치에 구멍을 뚫어 줄을 묶을 수 있게 한다.

12. 우레탄 줄의 길이를 전체 몸통 길이 2배 정도로 자르고 한 끝에 매듭을 2~3번 묶고 양면테이프로 둘둘 말아 울림통 가장자리 구멍 뒤에서 나오게 한다. 그 줄을 계속 잡아 당겨가면서 ㄹ 형태로 끼우고 울림통 다른 끝에 같은 방법으로 매듭 짓는다.

당김줄→

활동 Tip

1. 동물 등 악기 모양이 아닌 다른 모양으로 만들어 악기의 목 부분
이 휘게 되면 줄을 걸었을 때 줄이 밖으로 나올 수 있다. 그림 그
릴 때부터 어느 부분에 줄이 오게 되는지 생각해보아야 한다.

2. 악기의 몸통 부분에 들쭉 날쭉한 곡선이 많은 경우 칼질한 폼보
드가 한쪽으로 휘기 때문에 울림통을 만들 때 속으로 굽어진 곡
선 부분은 울림통을 만들기 어렵다.
이런 경우는 몸통의 윗부분은 그대로 놓아두고 아랫부분과 옆
부분만 간단한 둥근 형태로 울림통을 만든다.

3. 악기가 완성되면 우레탄 줄을 잡아당겨 목부분에 감아가면서
음을 맞춘다. '산토끼'나 '비행기' 같은 간단한 노래는 연주할 수
있다.

37. 체조하는 인형

- 장르: 목공
- 소요 시간: 120분
- 활동 목표: 동력을 쓰지 않고 실의 잡아당기는 힘만으로 움직일 수 있
 는 장난감을 만들어본다.

아주 간단한 원리로 동력의 힘을 빌리지 않고 움직이는 장난감을 만들 수 있다. 손으로 움켜쥐면 실이 당겨지고 손에 힘을 빼면 실이 풀리는데 그 힘만으로 움직임이 생기는 것이 신기하고 재미있다.

아이들은 이 수업에서 가위로 종이를 자르는 것과는 다르게 목재와 기계를 다루게 되는데 이 과정에서 새롭게 다뤄보는 기계가 무섭기도 하

고 집중하지 않으면 작품의 형태가 맞지 않을 수 있기 때문에 평소와는 전혀 다른 진지한 태도를 보인다. 또한 기계를 사용해 목재 자르기에 성공하고 나면 어려운 과정을 자기 힘으로 해냈다는 성취감도 크게 얻게 된다.

기계를 사용하는 것이 아이들과 수업할 때 위험해 보일 수 있다. 하지만 새로운 도구를 사용하는 것만으로 아이들의 흥미와 집중력은 완전히 달라진다. 그리고 아이들이 사용하는 기계에는 안전장치가 있고, 손을 보호하기 위한 장갑도 끼고 작업하기 때문에 별로 다치는 경우는 없었다.

손을 움켜쥐고 손에 힘을 빼는 반복적인 활동만으로 공중 회전을 하며 돌아가는 인형을 보며 아이들은 재미있어 하고, 신기해한다. 또한 진짜로 움직이는 장난감을 만들었다는 사실에 더욱 뿌듯해한다.

목공 수업은 나무를 자르는 스카시 기계 등이 있어야 하나 이 수업은 얇은 MDF를 이용하기 때문에 실톱만으로도 수업이 가능하다.

생각을 키우는 이야기
- 잠재력을 끌어내는 교감 활동

우리는 360도 회전하는 모습의 인형을 만들 거예요. 철봉에서 회전하는 모습을 상상해보세요. 마치 원숭이가 나무를 한 바퀴 도는 모습 같겠지요.

어떤 인형을 만들고 싶으세요? 동물도 좋고, 체조선수, 서커스 하는 모습 등 다양하게 생각해보세요.

그럼 어떻게 해서 회전할 수 있을까요? 두 막대기 사이를 연결하는 작은 나무 토막 부분이 힘의 받침점 부분이에요.

받침점 부분 밑으로 손을 모아 힘을 작용하면 반대쪽의 두 막대기 사이에 실이 당겨지고 풀어지는 반작용이 되면서 인형이 돌아가는 거예요. 작용-반작용의 법칙이에요.

자, 이제 우리 어떤 인형을 만들지 생각해볼까요?

재료

8×15×220mm 나무막대 2개, 8×15×30mm 나무막대 1개(꼭 나무막대를 사용, MDF는 휘어져서 윗부분까지 힘을 전달해 주지 못한다.), 3t MDF 100mm×200mm 정도, 유성마카, 책 묶는 실, 분재철사 1.0mm, 못, 망치, 사포, 드릴, 스카시 기계나 실톱

활동 순서

1. 긴 막대 2개의 넓은 부분 쪽에 위에서부터 0.5cm, 1.5cm 간격에 그리고 밑에서부터 7cm 부분에 구멍을 뚫어 놓는다. 나무막대 3개를 사포로 다듬은 다음 유성마카로 패턴을 넣어 채색한다.

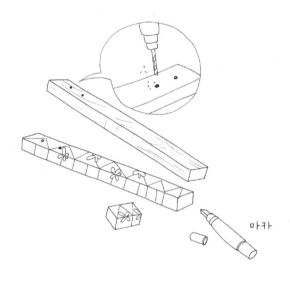

마카

2. 각자가 하고 싶은 동물의 옆모습을 그리고 다리, 팔 등도 따로 그린다. 팔 다리가 길어야 체조하는 모습이 예쁘고, 특히 팔은 체조할 때 머리와 몸통이 넘어갈 수 있도록 길게 그린다. 완성했을 때 모양으로 머리와 팔, 다리를 놓아보고 구멍 뚫을 자리도 생각해서 크기와 길이가 적당한지 살펴보면서 그린다.

3. 그린 그림을 오려서 먹지를 대고 MDF판에 그린다.

4. 스카시 기계나 실톱으로 자른다. 세밀한 곳은 자르기 어려우므로 발가락 등은 둥그렇게 자른다. 자른 동물도 마카로 앞, 뒤 단면까지 색칠한다.

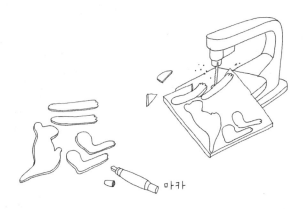

마카

5. 동물이 어떻게 움직일지 놓아보고 그림과 같이 동물의 몸통 부분 2곳(한 곳은 팔과 연결, 또 한 곳은 다리와 연결), 앞다리 3곳, 뒷다리 1곳에 구멍을 뚫는다.

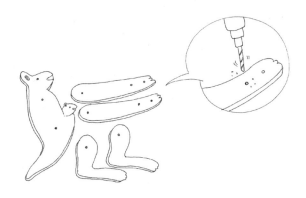

6. 막대기 한쪽 끝의 70mm 지점에 작은 토막을 두 개의 막대기를 직각으로 연결하듯 못으로 고정한다.

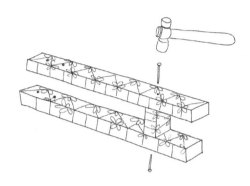

7. 몸과 다리들을 분재철사로 연결한다. 분재철사가 빠지지 않도록 끝을 동그란 모양으로 말아준다.

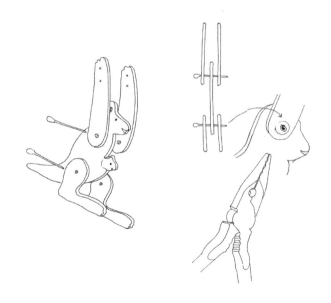

8. 그림과 같이 동물을 실로 연결하여 동물이 움직일 수 있게 한다.

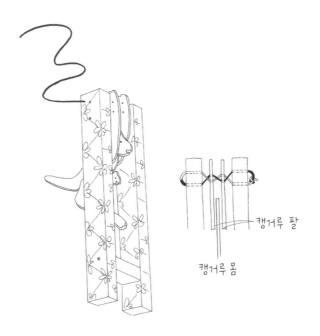

캥거루 팔

캥거루 몸

38. 추시계

● 장르: 디자인
● 소요 시간: 120분
● 활동 목표: 추시계가 움직이는 원리를 이해하고 이를 바탕으로 나만의
 시계를 디자인하여 실생활에 사용하는 사물을 직접 디자인
 해 보며 사고력과 미적 감각을 키운다.

영화포스터 디자인, 간판 디자인 등 시각적인 만족을 위한 디자인부
터 의상 디자인, 자동차 디자인 등 디자인에는 여러 종류가 있다. 우리 주
변의 모든 사물을 살펴보면 본래의 기능, 편리성, 아름다움 이 3가지 요
소가 모두 조화를 이루고 있다.

우리가 일상생활에서 사용하는 사물을 디자인해보는 수업은, 그 물건의 기능을 해치지 않으면서 미적인 요소를 유지해야 하기에 사고력을 키우기 좋은 주제이다.

사물들 중에서 시계바늘, 숫자, 그리고 추 부분 등 부품이 많은 시계를 이용하면 쉽게 접근할 수 있다. 우리는 하루에도 몇 번씩 시계를 본다. 시계의 종류도 다양하다. 벽시계, 괘종시계, 손목시계, 탁상시계……. 옛날에는 거실에 바늘로 시각을 알려주는 벽시계가 대부분 걸려 있었다.

그러나 요즘엔 디지털시계도 많아졌고 최근엔 인공지능으로 된 음성인식 기능들이 발달해 시계를 보지 않고도 물어보면 시간을 알려주는 시대가 되었다. 지금은 레트로가 되어버린 가정집에서 거의 찾아볼 수 없는 추시계를 이용해서 아이들과 시계에 관한 옛날 이야기를 해보며 내 방에 어울리는 움직이는 시계를 만들어보면 어떨까?

동그랗거나 네모난 일정한 모양이 아닌 아이들이 좋아하는 사물이나 동물을 이용해 재미있는 모양을 만들 수도 있다.

특히 움직이는 추 부분과 시계 바늘을 이용하면 재미있는 스토리가 담긴 시계를 만들어볼 수 있다.

생각을 키우는 이야기
- 잠재력을 끌어내는 교감 활동

여러분은 각자 자신의 시계가 있나요? 요즘은 손목시계보다 핸드폰을 가지고 다니지요? 내방에 어울리는 나만의 움직이는 시계를 만든다면 어떤 모양이 좋을까요?

동그라미, 네모가 아닌 재미난 모양의 시계를 만들어보기로 해요. 동물 모양도 좋고, 교통수단, 곤충, 식물, 사물 무엇이든 다 좋아요.

추가 있어 흔들리는 시계를 본 적이 있으세요? 옛날에는 한 시면 한 번, 두 시면 두 번 땡땡 종이 울리는 추시계가 거실에 있는 집이 많았어요. 우리도 추가 흔들리는 추시계를 만들어보아요.

시계추가 좌우로 움직이기 때문에 내가 생각한 모양의 어떤 부분이 움직이면 좋을지 잘 생각해야 해요.

새라고 한다면 움직이는 부분이 새의 날개가 될 수도 있고, 발이 될 수도 있고, 고양이라면 꼬리가 될 수도 있어요.

시계추를 이용해 이야기를 상상해보아도 좋아요. 초침 끝에 재미있는 모양도 하나 붙여주세요. 고양이 모양의 시계라면 생선, 예쁜 꽃 모양 시계라면 꿀벌 한 마리를 붙여도 좋겠네요.

재료

로얄보드지 1합, 추시계 부품(원피스), 양면테이프, 아크릴 물감, 유성매직이나 색연필 등 채색 도구

활동 순서

1. 종이 위에 추시계 부품을 대고 외곽을 따라 그려 크기를 표시한다. 시계 부품보다 시계판을 좀 더 크게 그려 작품 바깥으로 부품이 나오지 않도록 한다.

시계 디자인 중 어느 부분이 움직이는 추가 될지도 생각한다. (새의 날개처럼 옆부분이나 고양이의 꼬리처럼 아랫부분을 움직이게 할 수 있다.)

(ㄱ)추시계 부품이 들어갈 부분을 표시해둔다.

2. 로얄보드지에 스케치를 옮긴다. 움직이는 추에 붙일 부분은 분리하여 그린다.

3. 유성매직, 아크릴 물감 등으로 채색한다. (아크릴 물감 사용시 물을 적게 사용한다. 물을 많이 사용하면 종이가 휘게 된다.)

4. 구멍을 뚫어 시계의 중심축을 꽂고 시침, 분침, 초침 순으로 조립
한다.

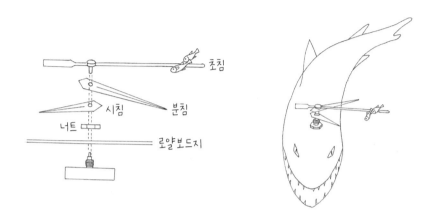

초침

분침

시침

너트

로얄보드지

5. 추시계 뒷면

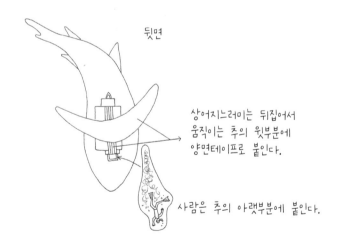

뒷면

상어지느러미는 뒤집어서
움직이는 추의 윗부분에
양면테이프로 붙인다.

사람은 추의 아랫부분에 붙인다.

활동 Tip

1. 동물 추시계의 추가 되는 부분은 되도록 가볍게 만들어야 추가 경쾌하게 움직일 수 있다.

2. 초침이 돌아가는 모습이 잘 보이도록 작은 그림을 그려 붙여주어도 좋다. 추시계 모양이 개구리라면 파리, 상어라면 물고기 이런 방법으로.

3. 시계의 숫자판은 숫자를 다 쓰는 것보다는 점을 찍어 시간을 표시하거나 3, 6, 9 이렇게 간단하게 몇 개의 숫자만 써 넣는 게 효과적이다.

39. 팝업 건물

- 장르: 회화
- 소요 시간: 120분~180분
- 활동 목표: 책이 예술로 평가받는 북아트의 한 종류인 팝업북에 대한 원리를 이해하고 입체적인 책을 만들어보며 성취감을 느낀다.

현대미술에서는 회화, 조각, 판화 말고도 다양한 종류의 장르가 있다.

북아트는 책 자체가 하나의 예술작품으로 인정받는 미술의 한 장르이다.

책의 내용을 좀 더 시각적인 방법으로 전달하기 위해 다양한 구조와

여러 방법이 있지만 제일 많이 알려진 것이 팝업북이다.

요즈음은 수작업에 의한 한정판으로도 판매되고 있다.

팝업북의 기법을 이용한 이 수업은 책보다 재미있는 캐릭터가 가득한 TV 예능이 좋고, 자극적인 상상이 현실인 듯 내 손 안에서 움직여지는 게임이 좋은 우리 아이들에게 조금이나마 책과 친해지기를 바라는 마음에서 시작된 수업이다.

글자만 가득한 지루한 책이 아닌, 책장을 펼치면 내가 좋아하는 그림들과 내가 상상했던 이야기들이 입체가 되어 살아나는 재미있는 책, 상상하는 그대로 움직이는 책을 만들고 싶었다.

아이들과 함께, 아이들 손으로!

크리스마스나 생일에 주고 받는 팝업 카드와 같은 원리이지만, 조금 더 다양한 팝업의 원리를 사용하고 조금 더 큰 크기의 책을 만들며 아이들은 북아트라는 새로운 미술의 장르를 경험해볼 수 있다.

내가 좋아하는 작가의 그림들을 입체적으로 표현하기 위해 여러 가지 팝업 기법을 연구하며 아이들의 상상력과 창의력이 커져가기를, 또 성공과 실패를 거듭하며 좌절 끝에 오는 더 큰 기쁨을 아이들이 맛보기를 바란다.

생각을 키우는 이야기
-잠재력을 끌어내는 교감 활동

명화 작가 탐색

고흐의 해바라기, 클림트의 키스, 앤디 워홀의 마릴린 먼로 등 내가 좋아하는 작가와 작품이 있나요? 눈을 감고 그 작품들을 떠올려보세요. 어떤 특별함이 있나요? 왜 좋은가요? 어떤 기분이 드나요?

건물 디자인

2차원 평면인 그림들이 3차원 공간으로 옮겨진다면 어떤 느낌일까요? 내가 좋아하는 작품들은 어떤 공간과 어울릴까요? 미술관, 카페, 백화점, 학교, 병원, 도서관? 만약 내가 건축가라면 어떤 건물을 어느 화가의 그림으로 디자인할까요?

팝업 기법 연구

그 건축물을 입체로 디자인하려면 어떤 팝업 기법을 사용하면 좋을까요? V자 팝업, O자 팝업, 상자 팝업, 원기둥 팝업, 소용돌이 팝업? 곰곰이 생각하고 자유롭게 상상해보세요. 많은 기법이 있지만 우리는 제일 손쉬운 V자 팝업과 상자 팝업을 이용해서 만들 거예요

전지 보드, 350g 크라프트지, 켄트지, 가위, 풀, 양면테이프, 목공풀, 아크릴 물감,
수채물감, 데코마카, 칼, 자 등

━ ▪ ▬ ━ ▪ ▬ ━ ▪ ▬ ━ ▪ ▬ ━ ▪ ▬ ━ ▪ ▬ ━ ▪ ▬ ━ ▪ ▬ ━ ▪ ▬ ━

활동 순서

내가 디자인한 건물을 어떤 팝업 기법으로 표현할지 정한 다음, A₄
용지(또는 8절 켄트지)를 사용해 간단한 건물 모양을 만든다.

V자 팝업

1. 풀칠면을 접는다.

2. 종이를 반으로 접는다.

3. 풀칠면 접힌 모서리를 사선으로 잘라낸다.

4. 풀칠면 한쪽에 풀을 칠한 다음 반으로 접은 책 중심에 맞추어 붙인다.

5. 나머지 한쪽 풀칠면에 풀을 칠한 다음 책을 덮었다 열면 V자 형태로 종이가 세워진다.

상자 팝업

1. 가로 세로의 비율이 4:1 정도의 종이를 준비하고 풀칠면을 접는다.

2. 풀칠면을 제외하고 4등분하여 접는다.

3. 가운데 2면의 풀칠면을 남기고 잘라낸다.

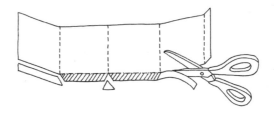

4. 4등 분선을 접고 풀칠면에 풀을 칠해 붙여 상자 모양을 만든다.

5. 풀칠면 한쪽에 풀을 칠한 다음 반으로 접은 책 중심에 맞추어 붙인다.

6. 나머지 풀칠 한쪽면에 풀을 칠하고 책을 덮었다 열면 상자가 세워진다.

건물 팝업

1. 내가 좋아하는 화가의 평면작품으로 건물을 디자인하여 스케치한다.

2. 두꺼운 보드 전지를 반으로 접어 2절 크기의 책을 만든다.

3. 2절 책자 안쪽 면에 건물과 어울리는 배경을 그리고 채색한다. 아
스팔트, 흙, 잔디, 물, 보도블록, 화가의 그림 등.

4. 300g 이상의 두꺼운 종이로 기본 팝업을 만들어 양면테이프 또
는 목공풀로 붙인다.

4-1. 상자 팝업은 기본 팝업 자체를 건물로 표현할 수 있다.

4-2. V자 팝업은 기본 팝업 자체를 배경으로 표현하거나 건물로 표현할 수 있다.

4-3. V자 팝업은 1~3단으로 붙여 원근감을 표현할 수 있다.

5. 디자인한 건물을 스케치하고 채색한 다음, 기본 팝업에 붙인다. 이때, 서포팅 탭을 사용하여 입체감 있게 배치하여 붙일 수 있다.

5-1. V자 팝업을 사용한 예

5-2. 상자팝업을 사용한 예

6. 책 제목을 정하고, 책 표지를 꾸민다. 책 표지에는 디자인한 건물
에 대한 설명을 써서 붙여도 좋다.

40. 도자기분수

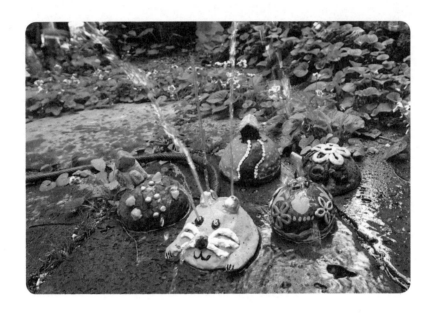

- 장르: 소조
- 소요 시간: 60분, 초벌 후 채색 시간 필요
- 활동 목표: 흙을 구우면 아주 강해지는 원리와 수압을 이용해 분수라는
 재미있는 놀잇감을 만들어볼 수 있다.

　도자기 하면 아이들은 대개 그릇을 떠올린다. 하지만 도자기로 만들
수 있는 종류는 무궁무진하다. 사람의 얼굴도 만들 수 있고 모빌이나 종,
풍경, 오카리나 등 많은 것을 만들 수 있다.
　소조 작업은 두 손을 움직일 수 있어 아이들에게도 좋은 수업이다.
찰흙이나 지점토는 손쉽게 구할 수도 있고 부드럽고 말랑말랑한 촉감을

느끼는 재미도 있고, 다양한 도구를 이용해 여러 가지 무늬와 질감도 표현할 수 있어서 아이들이 아주 좋아하는 재료 중 하나이다. 게다가 평면이 아닌 입체 작품이 가능하기에 3D 수업을 하기에 아주 적합하다.

지점토는 상온에서 건조 후 보관이 가능하지만, 찰흙 작업은 가마에 굽지 않으면 보관하기가 어렵다. 지점토는 건조 과정이 단순하지만, 물에 약한 단점이 있고, 구워진 찰흙은 물에 강하고 아주 튼튼해 영구 보존할 수 있는 장점이 있다. 이러한 장점을 살린 도자기 분수는 아주 견고하고, 특히 물을 사용할 수 있어 아이들의 여름철 놀잇감으로 제격이다.

요즈음 아파트 단지에는 분수 놀이터가 설치되어 있는 곳이 많다. 여름이면 친구들과 모여 물 사이를 뛰어다니며 옷이 흠뻑 젖도록 즐겁게 노는 아이들로 가득 찬다. 여름에 물을 이용한 놀이만큼 즐거운 일이 있을까?

각기 다른 모양의 분수를 모아놓고 논다면 즐거운 추억도 쌓고 아주 재미있는 여름 놀이가 될 것이다.

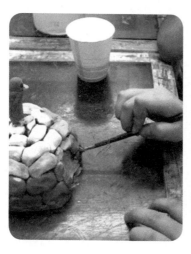
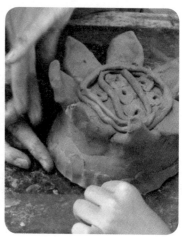

생각을 키우는 이야기
-잠재력을 끌어내는 교감 활동

물이 나오는 분수는 무엇으로 만들 수 있을까요? 종이나 철사 이런 것으로는 만들 수 없지요. 물에 젖지도 않고 물을 가두어 둘 수 있는 그런 장치가 필요해요. 어떤 재료가 가능할까요?

비닐이나 플라스틱, 깡통같이 물이 스며들 수 없는 것이면 되겠지요?

우리는 흙으로 만들어보려고 해요. 흙으로 만들어 구우면 아주 튼튼한 도자기가 되어 물을 저장하는 분수로 만들 수 있어요. 어떤 모양으로 만들면 좋을까요?

동물도 좋고, 건물, 캐릭터, 사물 무엇이든 다 좋아요. 물이 들어가는 곳도, 물이 나오는 곳도 만들어야 해요. 완성되면 호스를 연결하여 재미있게 분수 놀이를 해요. 집에 마당이 있으면 좋지만, 아파트 베란다나 목욕탕에서 가지고 놀 수 있어요. 목욕탕에서는 샤워 꼭지를 빼고 고무호스를 연결하세요.

재료 ■-■

옹기토 500g, 아크릴 물감, 지름 약 10cm 스티로폼 반구, 호스 조임쇠, 외경 12mm/길이 10cm 호스

활동 순서

1. 반구 우드락에 랩을 씌워 그 위에 옹기토를 2cm 정도 두께로 덮는다.

2. 원하는 모양으로 위를 장식한다.

장식물을 붙일 때는 붙일 부분을 포크와 같은 것으로 긁고, 흙풀(옹기토 1 : 물 1로 개어 놓은 흙물)을 발라 붙인다.

3. 물이 나올 구멍은 송곳으로 뚫는다. 호수를 끼울 부분에 구멍을 만든다.

4. 밑의 판을 밀대로 민다.

5. 밀대로 민 판 위에 장식한 분수를 올려놓고 둘레보다 1cm 크게 자른다.

6. 밑판에서 분수를 붙일 부분을 나무 포크 등으로 긁고 그 부분에 흙 풀을 바른다.

7. 장식한 분수에서 우드락 반구를 빼내고 같은 방법으로 흙 풀을
바른다.

8. 분수를 밑판 위에 올려놓는다.

9. 판의 여유분을 위로 올려붙여 눌러준다. 수압 때문에 이 부분이 떨어지는 경우가 많다.

10. 물이 나오는 구멍은 다시 한번 뚫어주고 호스 끼우는 구멍은 정 확하게 외경 15mm로 만든다. 초벌이 된 후 크기가 조금 줄어들 기 때문에 호스보다 크게 뚫는다.

11. 가마에 초벌한 후 아크릴 물감으로 채색한다. (일부분만 채색하는 것이 더 효과적이다.)

12. 물이 들어가는 부분에 글루건을 사용하여 외경 12mm 호스를 끼운다.

13. 그 위에 수도에서 연결된 호스를 끼우고 호스가 빠지지 않도록
조임쇠를 사용한다.

활동 Tip

1. 구멍 수가 적어야 물줄기가 높이 올라간다. 물의 방향이 위로 솟
구칠 수 있도록 구멍을 위에서 아래로 뚫는다.

2. 수압으로 밑판이 분리된 경우에는 완전히 말려 글루건이나 본드
로 붙이면 다시 분수로 사용할 수 있다.

3. 도자기 공방이나 온라인 사이트에 의뢰하면 구울 수 있다.

4. 아크릴 물감으로 부분만 채색했을 경우 바니시를 발라주어야 물감이 벗겨지지 않는다.